増補改訂版

アニメーションの基礎知識大百科

Kamimura Sachiko
神村幸子

ENCYCLOPEDIA OF ANIMATION BASICS

はじめに

　本書は日本の商業アニメーション用語を、カラー図版と簡潔な文章で説明することを主目的に作りました。想定するメインターゲットは新人アニメーターです。したがって、新人が仕事で必須となる用語と技法については、コラムを設けるなどして可能な限り詳細に説明してあります。

　またアニメーター志望者や国内外のアニメファンのためには、１章から２章、３章と順に読み進めていくことで、アニメーション制作工程がしだいに詳しくわかってくるように構成しました。もし、そのなかでわからない用語が出てきたら、４章・５章でさがす、というように本書を使用してください。

アニメーションの基礎知識大百科
増補改訂版

目次

第6章　付録　　　　　　　　　　　　　　　　　　217

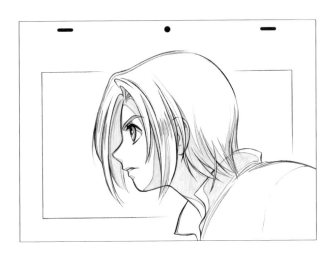

第1章

アニメーションは
こうしてできる

アニメーションができるまで

アニメーションはもともと映画産業なので、作品作りには映画と同じように、多くの工程とその専門家を必要とする。ここではアニメーション作りの工程を順番に見ていこう。

● 制作工程

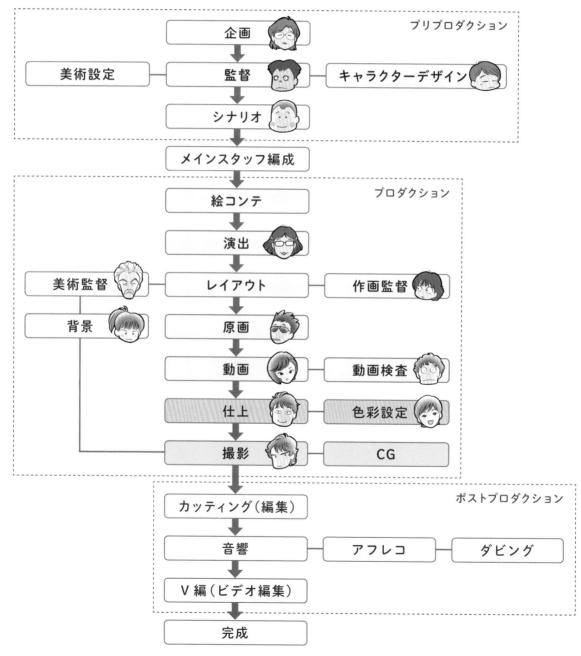

制作スタッフ

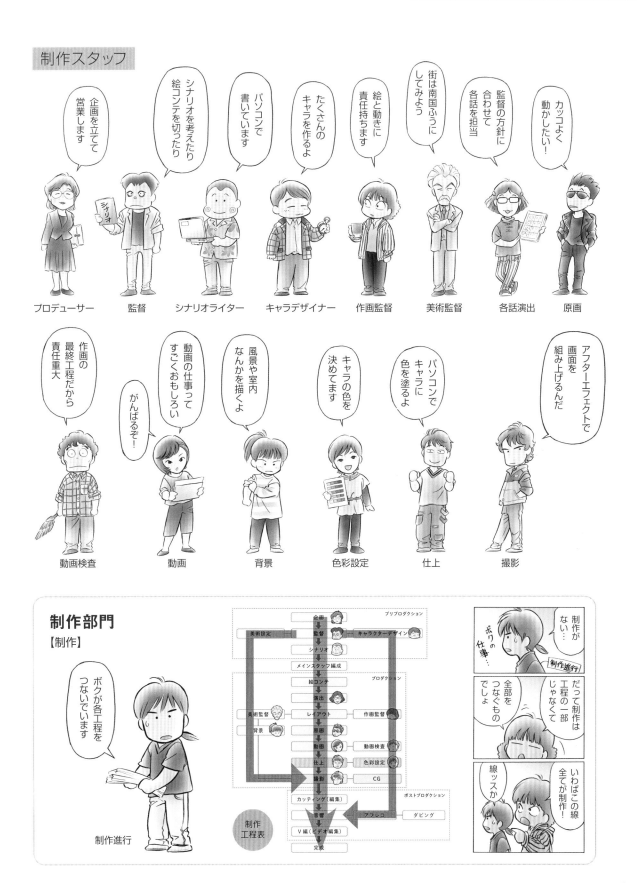

企画を立てて営業します

シナリオを考えたり絵コンテを切ったり

パソコンで書いています

たくさんのキャラを作るよ

絵と動きに責任持ちます

街は南国ふうにしてみよう

監督の方針に合わせて各話を担当

カッコよく動かしたい!

プロデューサー　監督　シナリオライター　キャラデザイナー　作画監督　美術監督　各話演出　原画

作画の最終工程だから責任重大

がんばるぞ!

動画の仕事ってすごくおもしろい

風景や室内なんかを描くよ

キャラの色を決めてます

パソコンでキャラに色を塗るよ

アフターエフェクトで画面を組み上げるんだ

動画検査　動画　背景　色彩設定　仕上　撮影

制作部門
【制作】

ボクが各工程をつないでいます

制作進行

制作工程表

制作がない…

だって制作は工程の一部じゃなくて全部をつなぐものでしょ

いわばこの線全てが制作

線ッスか

各部門の仕事

1 企画

1）企画を立てる

・作品作りはまず企画を立てることから始まる。

・企画の多くは、実際にアニメーションを作っている現場である制作会社から出される。

・監督やアニメーターも、制作会社を通して自分の企画を出すことができる。

・テレビ局や雑誌社、ゲーム会社などから企画が出てくることもある。

> ● 企画を出してくるのは…
>
> 制作会社／テレビ局／ゲーム会社／監督／アニメーター／雑誌社　など
>
> 4月と10月の番組の改編時期に合わせて、新アニメ番組の企画が出される。

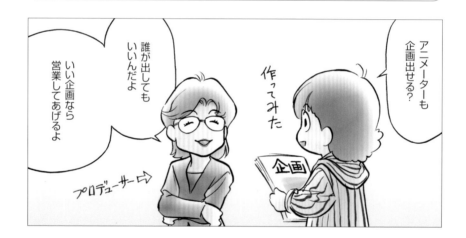

2）企画書を作る

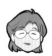「企画書は20ページくらいのものが多いね。50ページもある
非常に力の入った詳細な企画書もあるけど、全部読むのは大変だよね」

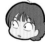「企画書ではどんなことをアピールするの？」

「いかに高視聴率が見込めるか！
それによって、いかに幅広いビジネスが可能になるか！」

「それ、作品内容と関係なくない？」

2 監督 シナリオ

監督

作品の指揮をとるのは監督

作品の企画が通ると、まず全体の指揮をとる監督が選ばれる。どの監督に依頼するかで作品の傾向がまったく変わってしまうため、「この作品はこういうふうに作りたい！」という明確な方向性を持って人選をすることが重要。この人選はプロデューサーの役割。

シナリオ

シナリオはライターが自由に書いているのではなく、シナリオ会議で決まった方向性に沿って、ライターに発注されているものである。監督は複数のシナリオライターに、統一した世界観を提供し、シナリオに責任を持つ。

● 書き方の決まり

シナリオは読んで物語がわかることが重要であるから、小説同様、本来の書き方に決まりはない。（機会があれば実写映画監督の脚本を見てみよう）

とはいえ現在ほとんどのシナリオは、20字×40行・1枚800字詰めワープロ原稿の体裁をとる。手書き時代のシナリオ原稿用紙が20字×10行・1枚200字であったことから、その様式を踏襲しているわけである。

この200字詰め原稿用紙1枚のことを「ペラ1枚」といっていたが「ペラ」はすでに死語となりつつある。

文章は簡潔な場面説明とセリフのみで構成されており、小説のような状況描写、心理描写はほとんどない。シナリオはセリフにすべてをかけているといってもよい。

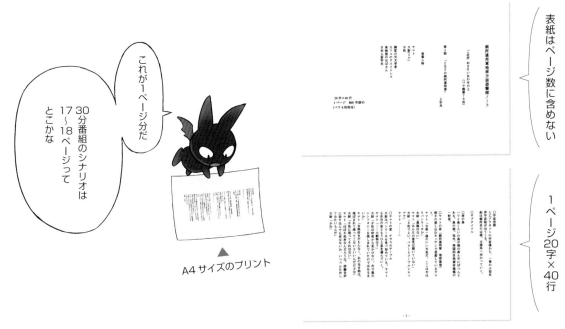

これが1ページ分だ

30分番組のシナリオは17〜18ページってとこかな

▲ A4サイズのプリント

表紙はページ数に含めない

1ページ 20字×40行

3 キャラクターデザイン 美術設定

キャラクターデザイン

監督が決まる前にキャラクターデザイナーが決まっていることがある。これはアニメオリジナル作品や小説原作などの場合、先に企画書用のキャラクターデザイン画が必要なことによる。企画書段階から監督が決まっていることもある。

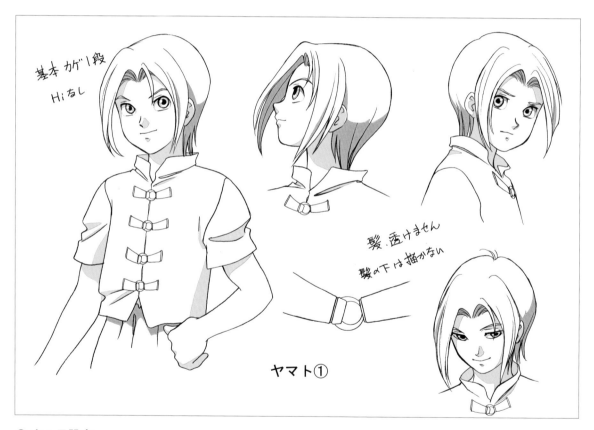

基本 カゲ1段
Hiなし

髪、透けません
髪の下は描かない

ヤマト①

● キャラ設定

キャラ原案をもとに、細部を調整してクリーンアップしたもの。
アニメーターに向けた作画注意事項が書かれている。

美術設定 作品の舞台となる風景や住居などが設定される。
作品の世界観はここで作られる。

4 メインスタッフ編成

シナリオの発注が済むと、次にメインスタッフ編成が行われる。
作品の技術的な水準はここで決まる。

● メインスタッフを決めるのは

作画と背景は画面の完成度に直接かかわる部分であるため、とくに慎重に選ばれる。プロデューサーや監督が相談して決めていくが、決定権は監督にある。作品に責任を持つのが監督だからである。
またこのときすでに作画監督が決まっていれば、作画監督が作画スタッフを指名することが多い。作画スタッフの力量をもっともよく知っているのが、同じアニメーターである作画監督だからである。

● メインスタッフとは

一般的には、監督、演出、キャラデザイナー、作画監督、美術監督、撮影監督、色彩設定などのこと。
音響、編集はそれほど選択肢が多くないので、制作会社独自の裁量で決めることも多い。
声優もこの時期には決まっているが、決めるのは監督、プロデューサー、音響監督である。

5 絵コンテ 演出

絵コンテとは、セリフ、SE、レイアウト、カメラワーク、効果、音楽等、画面作りにおけるほとんどの情報が書き込まれたアニメーションの設計図とでもいうべきもの。

これが作品の成否を分けるといっても過言ではないため、監督は絵コンテ作業にすべてを懸ける。制作を含む全工程スタッフが、つねにこの絵コンテを見ながら作業を進める。

演出は演技を決め、画面効果を考え、全体の構成にかかわる。

NO. _____

カット	ピ ク チ ュ ア	内 容	セ リ フ	秒 数
468		地面をさがす ②	ヤマト 「こメへんかなぁ」 SE(遠い) ドッカーン！	
↓		ヤマト、抗り向く ちょいつ４PAN		3+0
469		a.c ちょっつけPAN 気味		
		音のした方角を見て	ヤマト 「爆発音？」	2+0
469				
470		大尉が来る	大尉 「ヤマト！」 ヤマト 「ああ、いまの 音だろ？」	3+12

(8+12)

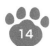

6 レイアウト

絵コンテをもとに描き起こされる画面設計図。雰囲気を表現しつつも、キャラクターの移動範囲、カメラワークなどが計算されていなければならない。計算があまいと、あとでいろいろ破綻する。
舞台となる背景も描き込まれており、おおむね背景原図を兼ねている。アニメーターの仕事の中でも、総合力が要求される難しい工程。

7 原画

動きや演技のポイントが描かれた絵。
レイアウトをもとにして描かれる。動く範囲や演技内容はおおむねレイアウト時に計算されているので、より正確に調整しながら描いていく。

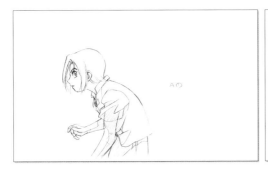

8 動画

原画の指定に沿って、よりなめらかに動くための絵を追加していく。じっさいに画面に出るのは動画の絵であるため、ていねいなクリーンアップ作業が要求される。

①

③

⑤

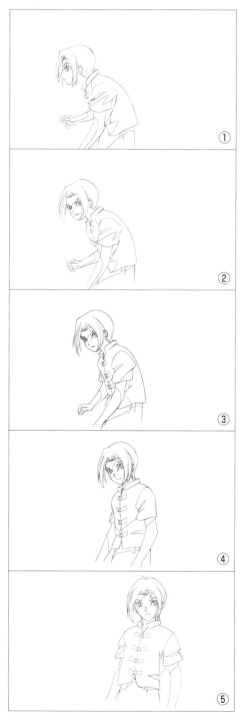

①

②

③

④

⑤

（原画と動画については第２章に詳しい説明と図解を入れたので、参照のこと）

9　仕上

色彩設定

キャラクターの色が
決められる。
このような色指定表
やカラーチャートは、
データで仕上工程へ
送られる。

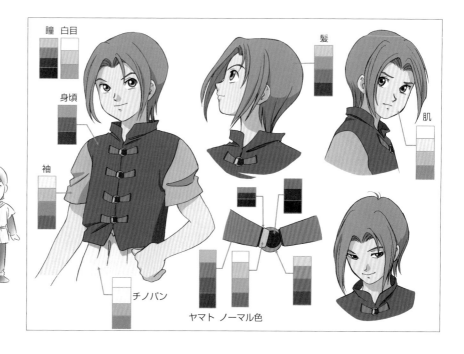

ヤマト ノーマル色

二値化

動画をスキャンし、鉛筆の濃淡がない
クッキリした線にデータ変換する。

彩色

RETAS STUDIO で色をつけていく。

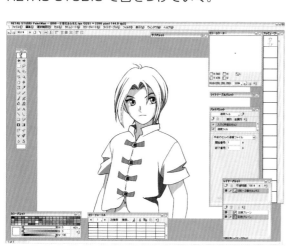

17

10 　背景　撮影

背景　背景原図をもとにして、おもにPhotoshopで描かれる。

撮影　パソコン上で画面を組み上げていく作業。レイアウトに合わせ、背景素材、仕上素材を組む。

① 素材を準備する

素材1　セル

素材2　背景

レイアウト

② 素材を組み合わせる

素撮り（素材をただ組んだだけの状態）

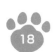

③ 撮影効果を加える

フィルター効果 -1　光感

フィルター効果 -2　空気感

効果処理前　　　　　　効果処理前後

④ 完成画面

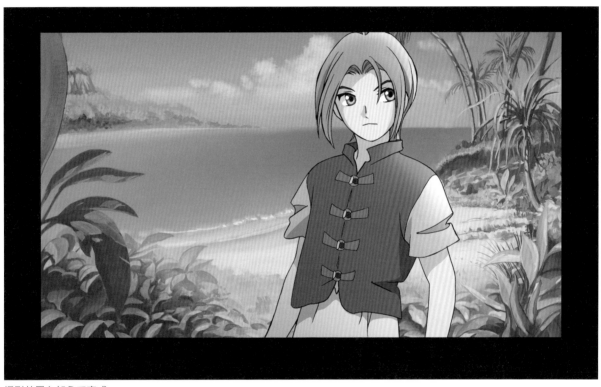

撮影効果を加えて完成。

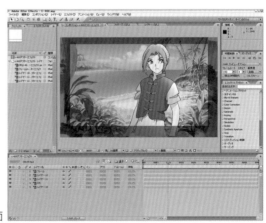

撮影ソフト
After Effects の画面

ポストプロダクション

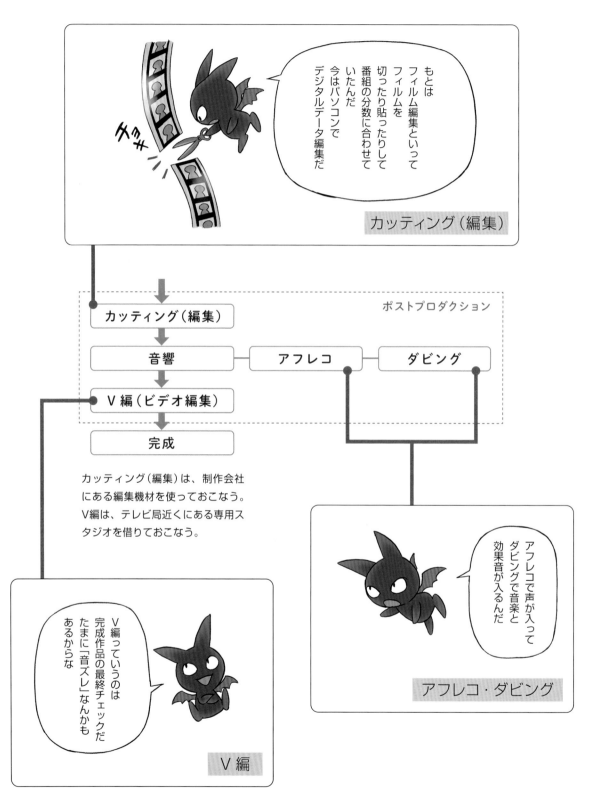

もとは
フィルム編集といって
フィルムを
切ったり貼ったりして
番組の分数に合わせて
いたんだ
今はパソコンで
デジタルデータ編集だ

カッティング（編集）

```
┌─────────────────────────────────────────────┐
│                              ポストプロダクション │
│  カッティング（編集）                            │
│                                               │
│  音響 ── アフレコ ── ダビング                   │
│                                               │
│  V編（ビデオ編集）                              │
└─────────────────────────────────────────────┘
   完成
```

カッティング（編集）は、制作会社
にある編集機材を使っておこなう。
V編は、テレビ局近くにある専用ス
タジオを借りておこなう。

V編っていうのは
完成作品の最終チェックだ
たまに「音ズレ」なんかも
あるからな

V編

アフレコで声が入って
ダビングで音楽と
効果音が入るんだ

アフレコ・ダビング

第2章

アニメーションの企画書はこうしてできる

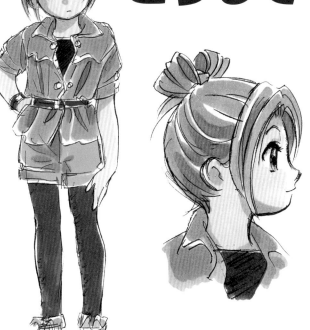

これがアニメの企画書だ！

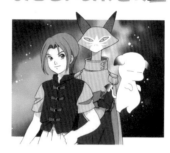

テレビアニメーション企画書

銀河連邦軍地球方面遊撃隊ノート

ご近所
おさそいあわせの上

2020年3月　グラフィック社

- 1 -

番組の概要

<u>タイトル</u>
『ご近所おさそいあわせの上』
サブタイトル：『銀河連邦軍地球方面遊撃隊ノート』

<u>監督</u>　沖浦啓之
<u>キャラクターデザイン</u>　安彦良和
<u>総作画監督</u>　井上俊之

<u>放送形式</u>　1話30分　4クール（全52話）
<u>ターゲット</u>　コア：Kids・Teen／サブ：F1・F2

銀河連峰ものSFコメディの王道！

★個性的なキャラクターが、非現実空間で織りなすウイットに富んだ会話とビビットな日常生活。それと表裏をなす戦闘シーンは、テンポの速いストーリー展開でドラマチックに展開します。
★子供にも安心して見せられる配慮の行き届いた作りで、全世代の視聴者にアピールできます。

<u>作品のテーマは</u>「愛！」「勇気！」「友情！」

- 2 -

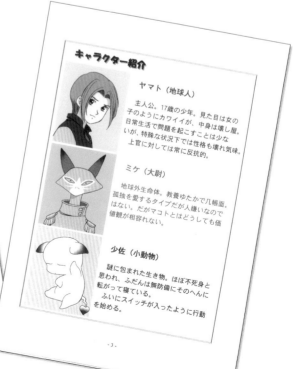

キャラクター紹介

ヤマト（地球人）

主人公。17歳の少年。見た目は女の子のようにカワイイが、中身は壊し屋。日常生活で問題を起こすことは少ないが、特殊な状況下では性格も壊れ気味。上官に対しては常に反抗的。

ミケ（大尉）

地球外生命体。教養ゆたかで几帳面。孤独を愛するタイプだが人嫌いではない。だがマコトとはどうしても価値観が相容れない。

少佐（小動物）

謎に包まれた生き物。ほぼ不死身と思われ、ふだんは無防備にそのへんに転がって寝ている。
ふいにスイッチが入ったように行動を始める。

- 3 -

番組の概要

タイトル

『ご近所おさそいあわせの上』

サブタイトル：『銀河連邦軍地球方面遊撃隊ノート』

監督　沖浦啓之
キャラクターデザイン　安彦良和
総作画監督　井上俊之

放送形式　1話30分　4クール（全52話）
ターゲット　コア：Kids・Teen ／サブ：F1・F2

銀河連邦ものSFコメディの王道！

★個性的なキャラクターが、非現実空間で織りなすウイットに富んだ会話とビビットな日常生活。それと表裏をなす戦闘シーンは、テンポの速いストーリー展開でドラマチックに展開します。
★子供にも安心して見せられる配慮の行き届いた作りで、全世代の視聴者にアピールできます。

作品のテーマは　「愛！」「勇気！」「友情！」

企画書の監督名は、基本的に本人の了解を得て載せてある。とはいえ企画とは基本的に通らないものであるから、これはあくまで予定であったり希望であったりするわけで、必ずその通りになるとは限らない。
そのため、ときにはこのように、ありえない豪華メンバーが並んでしまうこともある。

想定する視聴者。Kids・Teen・F1・F2とは、視聴率調査で決まっているグループ分けである。

元気がいいだけで、なんだかよく意味のわからない説明文。こういうケースもときおり見かける。

たとえナンセンス・ギャグアニメであっても、作品のテーマは絶対に必要らしく、「愛」と「友情」はよく使われる。

※スタッフ名について

企画が採用される確率を少しでも上げようと努力するのは大切だ。しかし、スタッフリストに大作専門のトップクリエイターを並べた場合、予算がいくらかかるかわからないという心配を、相手にさせてしまうことがある。
「よい企画だが、うちでは無理です」と断られることもあるのでほどほどにしよう（実話）。

ターゲット コア
Kids・Teen／
サブ：F1・F2〜
について

視聴率調査で決まっている
視聴者層の区分。それぞれ
以下のようになっている。

C層　4〜12歳の男女（「C」は英語の「Child（子供）」の意味）
T層　13〜19歳の男女（「T」は「Teenager（ティーンエージャー）」の意味）
F1層　20〜34歳の女性（「F」は英語の「Female（女性）」の意味）
F2層　35〜49歳の女性
F3層　50歳以上の女性
M1層　20〜34歳の男性　（「M」は英語の「Male（男性）」の意味）
M2層　35〜49歳の男性
M3層　50歳以上の男性

キャラデザインができるまで

キャラクターデザインの発注

企画段階あるいは制作決定が出され、監督が決まった段階で、デザイナーにキャラクターが発注される。アニメーションの場合、キャラクターデザイナー ＝ アニメーターと考えてよい。

キャラクター発注のいろいろ

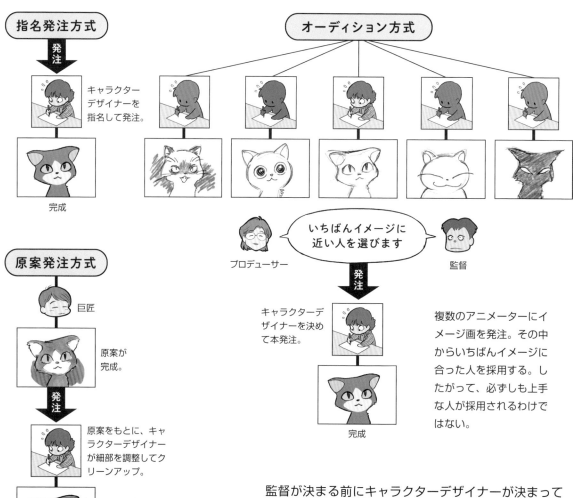

監督が決まる前にキャラクターデザイナーが決まっていることがある。これはアニメオリジナル作品や小説原作などの場合、先に企画書用のデザイン画が必要なことによる。

● アニメのキャラクター設定とは

・アニメのキャラクター設定表は、絵として雰囲気を伝えるだけでなく、
　誰が見てもわかるような設計図的側面も持つ。
・立体として360度回転することが可能な形に整えることも必要。
・また制作工程に大きな負担をかけないように、作業効率を考えた省略も必須。

キャラクターデザイン発注用　設定書

タイトル

『ご近所おさそいあわせの上』
　　サブタイトル：『銀河連邦軍地球方面遊撃隊ノート』

【世界設定】
・地球、現代。
・メインの舞台になるのは暑くもなく寒くもない季候のよい島。島の大きさはハワイ島程度で、中心地には近代的なビル街もある。
・主人公たちは、海に近い郊外の一軒家に住んでいる。家の造りは南国的自然素材建築だが、潜在能力としては銀河連邦軍地球基地。
・観光立国ではないため、島の大きさのわりに人が少ない。住民はかなりのんびりしているうえに、地球上に存在し得ない生き物が身近で生活していても気にしない。住民の人種はさまざま。
・気候がよいので住民の服装は、薄手の長袖か半袖。湿度がないので重ね着をしても暑くない。
・動物植物群は南洋＋温帯系。沖縄より南洋テイストが強い感じ。

【ストーリー】
・銀河連邦軍の地球方面支部遊撃隊チームというベタな設定。
・シリアスな部分はほとんどない。基本的にギャグ物。大人が6頭身くらいの世界。
・のどかな日常生活と銀河連邦軍の戦闘が、シーンの対極をなす。

【キャラクター】
◆ヤマト　主人公
・少年。16〜18歳程度。高校生の感じ。
・顔は女の子みたいにカワイイが、中身は壊し屋。ボーイッシュな少女のようにも見える。
・性格は暴力的（ギャグ）な部分と、ほとんどなにも考えていない部分、ブリッ子の部分が同居している。

・人種は中国日本系東洋人で、髪質はストレート。東洋系だが腰のある太い黒髪ではなく、茶髪で細く柔らかい髪質（なびくときまとまりがよい）。
・髪型は自由。ただし後ろで結んだりすると、寝ころぶときめんどうなのでしない。
・コスチュームはカワイイ系。普通に天然素材を使った今ふうの服装だが、ちょっとおしゃれで変わった感じ。シャツの下は肌。上着を着ることもある。
・力業主体の超能力者

◆大尉　ミケ
・地球外生命体。とはいえ地球人から見て犬や猫を連想させる、親しみやすい形態をしている。
・超能力者。非常に頭がよく教養もあるが、その能力を発揮する機会はほとんどない。
・性格は几帳面で温厚。人嫌いではないが、孤独を愛するタイプ。
・感情が安定しており寛容でもある……はずなのだが、自分のコントロールが及ばない外的要因（主人公の少年）によって、本来のありたい自分から逸脱する言動をとることが多く、自分で自分に不信感を持つに至る。
・少年とは価値観が徹底的に相入れず、お互いを思いやる気持ちもないのだが、シリアスな世界観ではないのでなんとかやっている。ただし「パンケーキを焼いて食べよう」など、利害が一致すれば、理性的に協力し合うことは充分できる。

◆少佐　小動物
・謎に包まれた生き物。基本的に無言で、たいがいのことには無反応。よく見ると微妙に表情がある。
・小型の犬みたいに見えないこともない。
・食べ物はなんでも少年と同じものを出されただけ食べる。
・夜は眠っていたりいなかったり。ずっと暗闇にじっとしていたりもする。主人公と大尉は、この小動物の身元についてある程度の知識があると思われるが、とくに言葉にすることはない。
・チームの指揮官である。

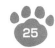

キャラクターの誕生

「ご近所おさそいあわせの上」のキャラクターは、原案発注方式で作られた。

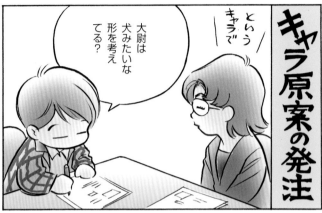

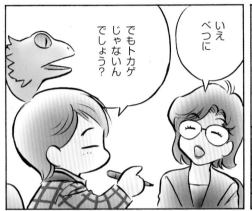

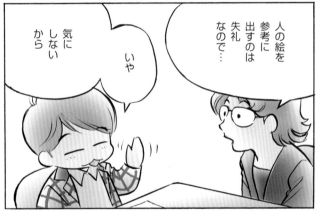

【キャラクターメモ】（神村幸子）

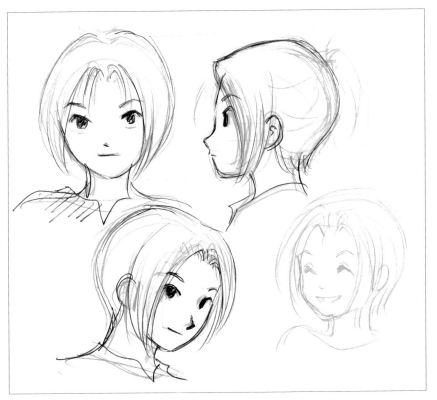

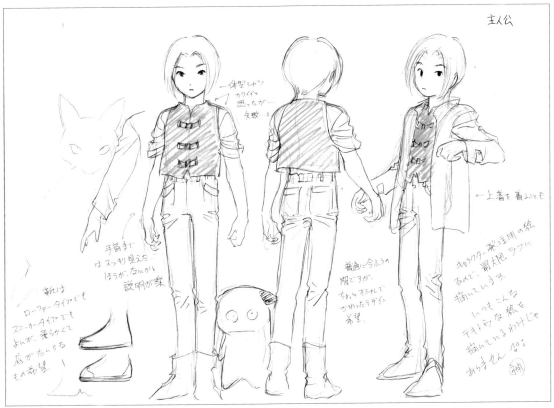

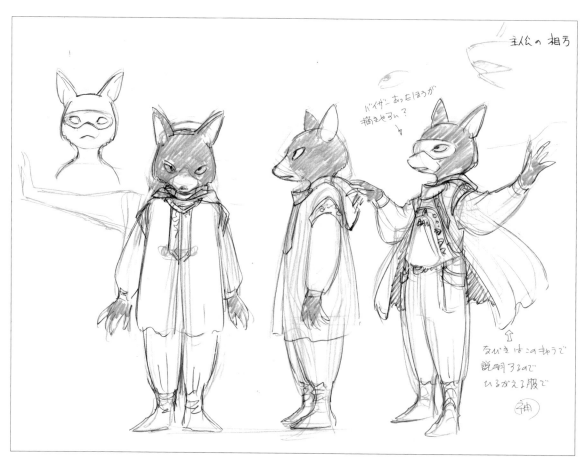

主公の相方

バイザー あったほうが
描えやすい？

なびき はこのきゅうで
説明するので
ひるがえる服で

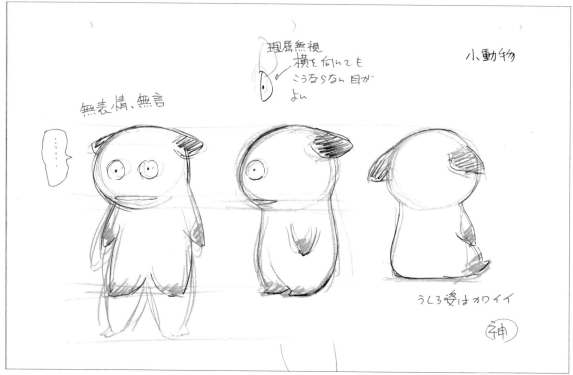

理屈無視
横を向いても
こうならない 目が
よい

小動物

無表情、無言

……

うしろ姿はカワイイ

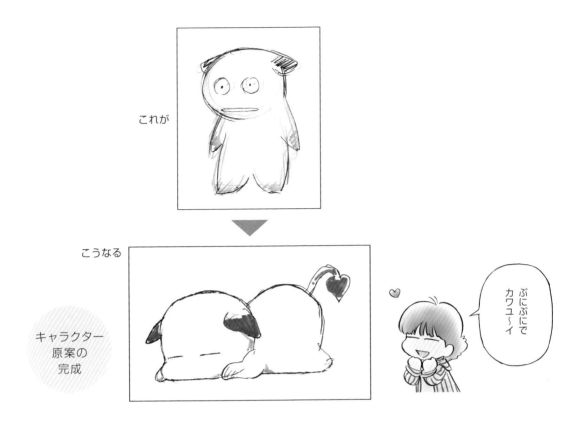

これが

こうなる

キャラクター
原案の
完成

ぷにぷにで
カワユ～イ

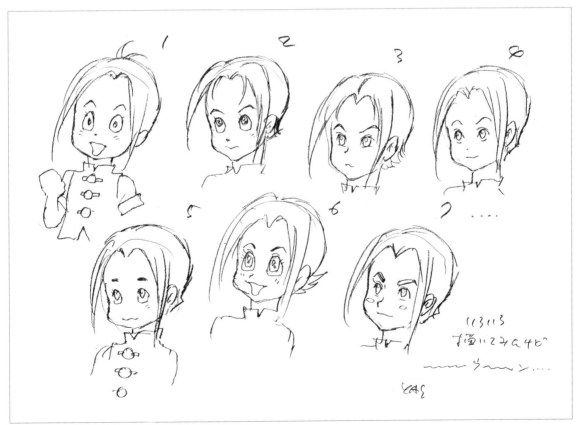

いろいろ
描いてみたけど
……うーん……

【キャラクター原案】
（安彦良和）

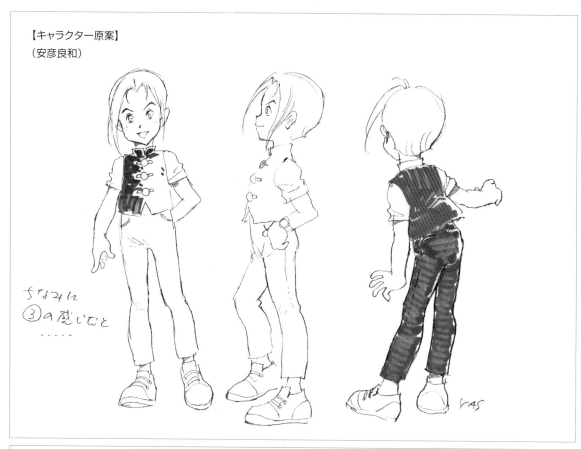

ちなみに
③の感じひと
‥‥‥

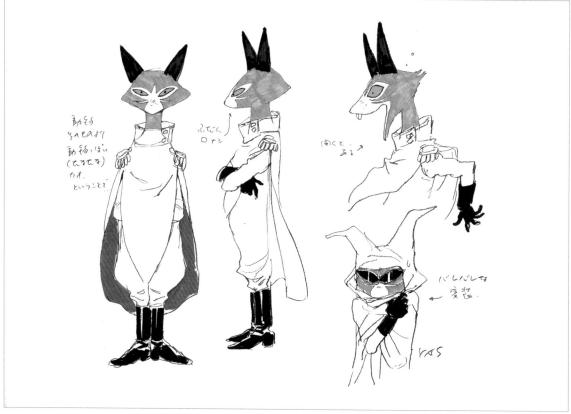

● キャラクターデザイナーの発想

　キャラクターデザイナーはプロの絵描きであるから、基本的に発注内容にそって指定されたキャラクターを描き出していく。

　ところが描いているうちにだんだんとキャラクターが設定から離れ、行動を広げていってしまうことがある。キャラクター自身が勝手に、活き活きと動き出していくのである。このような状況で描かれた絵はとても気持ちが入っており、見る者にも強く訴えかけてくる。

　デザイン画に描かれたシーンが突然追加されていたり、激しいときには性格設定がデザイン画に合わせて変わっていたりするのはこのためである。

原案から色指定まで

イメージラフ	キャラクター原案	キャラクター設定

ヤマト

大尉（ミケ）

少佐

色彩設定

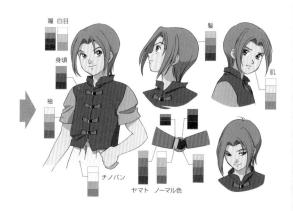

チノパン　ヤマト　ノーマル色

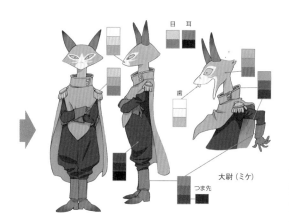

大尉（ミケ）
つま先

目　耳
歯

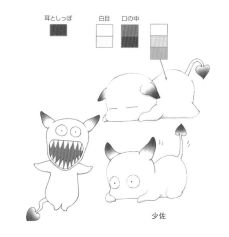

耳としっぽ　白目　口の中

少佐

作画用キャラクター設定

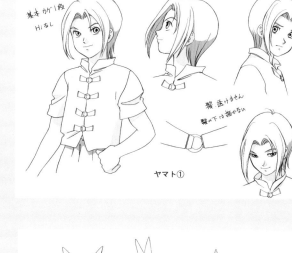

ヤマト①

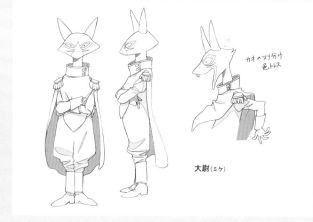

大尉（ミケ）

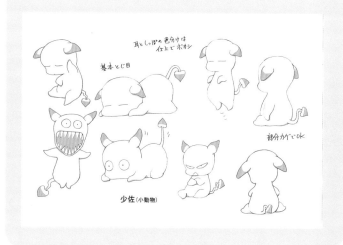

少佐（小動物）

キャラクター会議

　キャラクター会議では、出席者がそれぞれ自分の立場から意見を述べる。それはそれで正しいのだが、意見をまとめる監督と、じっさいに絵にするキャラクターデザイナーは、いろいろな、しかもぜんぜん方向性の違う意見に対応するので、かなり混乱させられる。

　サブキャラは「これでいいね」「うん、いいね」で決まることも多いが、メインキャラクター、とくに主人公はすんなりとは決まらないのがつねである。

キャラクター会議とは

● この会議は、キャラクター決定前にいちどだけ関係者全員がそろって話し合う会議だ。

● なぜいちどだけかというと、じっさいにテレビシリーズが動き出してしまうと、いちいち全員を集めて相談するような時間はないからである。シリーズが動き出すとキャラクター作りは基本的に監督に任される。

● 全員がそろうキャラ打ちの前に、キャラクターデザイナーから叩き台として「ラフキャラ」が提出されている。これすらないと打ち合わせにならないからである。

● 全員シナリオを読んで、キャラクターのイメージは持っている。しかし絵描き以外は自分の持っているイメージを具現化することができないため、あがってきたラフキャラを見て「これは違う」「あれがイメージに合わない」と否定することが多くなる。

● 出席者からそれぞれの「ここが違うと思う」が出てくるのだが、全員が別々のことをいっているわけなので、それらすべてを取り入れたキャラなど絶対に描けない。

● したがってキャラクターデザイナーには、あらかじめ監督が意見を一本化して伝えなければならない。そうしないとキャラクターデザイナーがキレるからである。

一般的なキャラクター会議

● プロデューサー

これは制作会社のプロデューサー、つまりメインスタッフを決めた人である。最初から作品の方向性に合ったキャスティングをしている「はず」なので、キャラクターデザイナーの描いた絵が自分のイメージに合わないということはあまりない。

意見を出すならば制作体制上の問題で、「描くのに手間がかかりすぎる衣装だから、もっと模様を簡単にできないか」あるいは「この部品はわかりづらいから分解図があったほうがいいんじゃないか」といった現場視点のことが多くなる。

● 監督

監督は展開していく世界でのキャラクターイメージを明確に持っている。というより、これを明確に持たなければ監督はできない。したがって会議では、決裁を下す人となる。

ほかの出席者は世界観まで考えて意見をいうわけではないから、ときには「日本昔話に萌え系の美少女を登場させたい」的な妄想を口にすることもある。そのとき「それはあり得ません」と妄想にとどめを刺し、作品を守るのが監督の仕事でもある。

監督はあとでキャラクターデザイナーとキッチリ打ち合わせをするので、この会議では交通整理的な役割で参加している……と思われる。

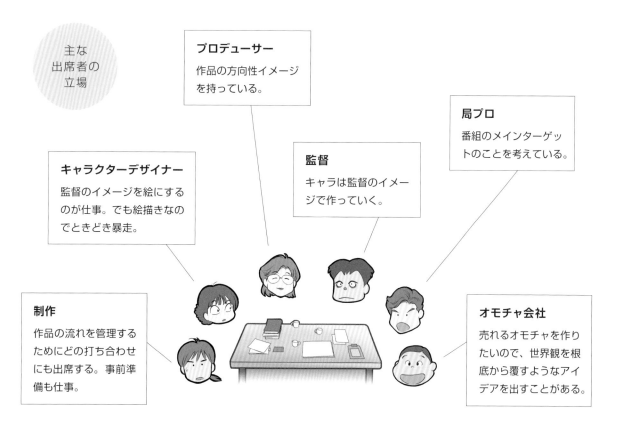

主な
出席者の
立場

プロデューサー
作品の方向性イメージを持っている。

局プロ
番組のメインターゲットのことを考えている。

キャラクターデザイナー
監督のイメージを絵にするのが仕事。でも絵描きなのでときどき暴走。

監督
キャラは監督のイメージで作っていく。

制作
作品の流れを管理するためにどの打ち合わせにも出席する。事前準備も仕事。

オモチャ会社
売れるオモチャを作りたいので、世界観を根底から覆すようなアイデアを出すことがある。

● キャラクターデザイナー

「髪をロングにしたらどうなるか？」とか「下はミニスカよりＧパンが似合いそう」なんていう思いつきを、その場で、かつ秒単位で絵にすることを求められる。

つまり黙って絵を描くために呼ばれているといっても過言ではない。

意見をいってもいいのだが、じっさいにキャラクターを決めるのは監督であるから、キャラクターデザイナーの意見が求められることはほとんどない。キャラクターデザイナーとしては「おかしな意見が出たらきっと監督が却下してくれる」と監督を信じて耐えるしかない会議である。

ただし「アニメーションにおいては、毎日髪型を変えてファッションも変えるというようなことをすると、誰だかわからなくなるのでやめたほうがよい」という絵描きの経験からくる意見は受け入れられる。

● 局プロ（テレビ局のプロデューサーのこと）

局プロが考えているのはなにを置いても視聴率のことである。これは立場的に当然だし、広く視聴者に受け入れられるというのは大切なことであるから、局プロの意見はおろそかにはできない。

もともと現場のスタッフには「できるだけがんばって仕事をして、それで視聴率がついてくればラッキー、ダメなら仕方がない」的な考え方をする人が多い。じっさいそれ以外に現場でなにができるというのか、ということもあるが、現場スタッフは「作る」ことそのものに命を懸けているので、よい仕事ができれば視聴率は気にしないのがつねである。

しかし局プロはそうはいかない。自分の成績にもかかわるし、出世にも響く。視聴率が悪いと上司に呼びつけられて説教され、ヒット作を作ると局内を肩で風を切って歩けるそうだ。

そんなことは置いといて、局プロがキャラクター会議に出るとどうなるか。必ず「主人公が小動物のマスコットをいつも連れていたらどうか」などといい出すのである。子供が喜んで視聴率が上がるという論理である。これは荒野を旅する作品であれば可能なシチュエーションだが、学園ドラマでも同じ意見をいう。内心「これは無理かな」と思っても、一度はいってみたいようである。視聴率のためにあらゆる努力をするのが局プロの仕事なので、キャラクター設定としては間違っているが、この姿勢自体は間違っていない。

ほかには「女性警察官さんはミニスカにならないか」とか「この自転車は変形合体しないのか」とか聞くのがよくあるパターンである。

「このさい、受ける要素をすべて取り込んで、ピカチュウみたいな電気ネズミが、ドラえもんみたいにおなかのポケットからなんでも取り出すというのは………やっぱりマズイかなあ」といった人もいる。

●オモチャ会社

　オモチャ会社の人が出席するケースもたまにある。最初からオモチャ会社がスポンサーについている場合だ。オモチャ会社の人の立場は、作品作りの現場スタッフとはまったく違うので、その意見もかなり意表をついてくる。

　つまり「髪の毛が長いと人形を作るとき、材料費がかさむんですよ」といったオモチャ会社的立場からの意見である。別に作品内容に口を出すつもりはないから、強硬に主張するわけではないのだが、いわれた現場スタッフは目が点になる。

　ほかには「ヒロインに大きなペンダントをいつもつけてもらえないですかねえ」といったりもする。電池が入っていてキラキラ光ったりする魔法少女アイテムである。これはヒロインがコンバットスーツを着て戦闘に明け暮れるような作品であっても気にせずにいう。「さすがに世界観に無理が……」と監督が却下しても、「じゃあ星形のブローチとか、振ると音がするステッキとか」と、くじけない。

　このようにキャラクター会議ではいろいろな立場の人が、より世の中に受け入れられる、人気の出そうなキャラクターにしようと知恵を絞るのである。

　制作はここでは事務方であり、求められない限り意見はいわない。

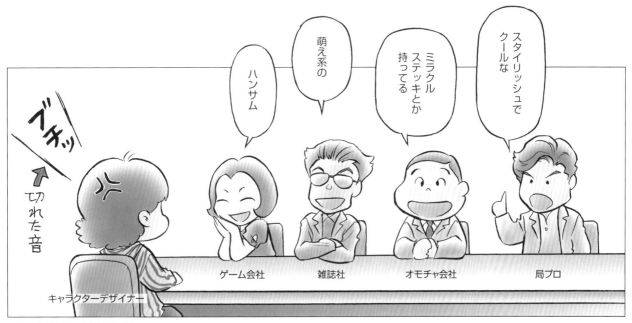

キャラクター会議の１幕

絵コンテギャララリー

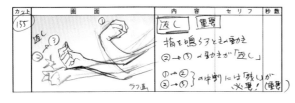

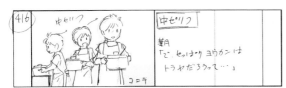

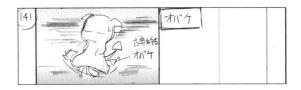

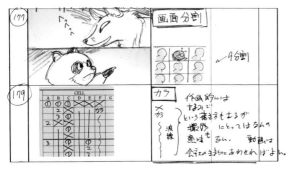

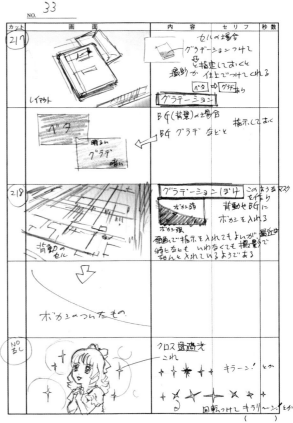

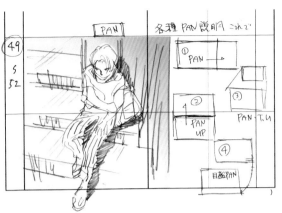

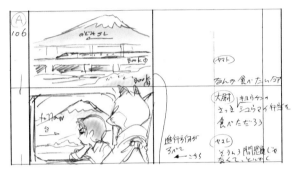

NO. 5

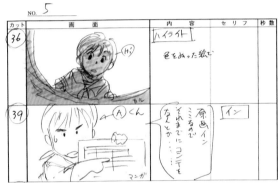

NO. 9

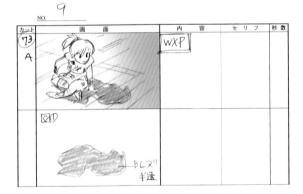

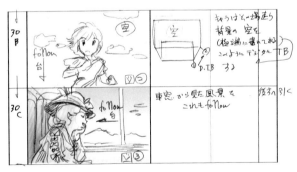

NO. 12

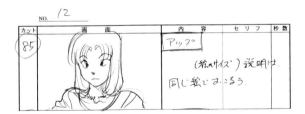

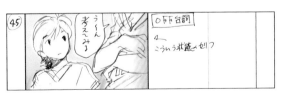

NO. 26

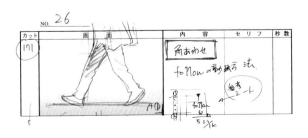

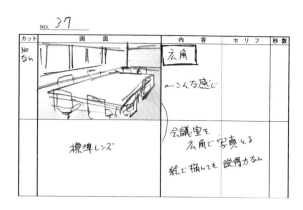

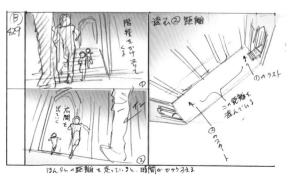

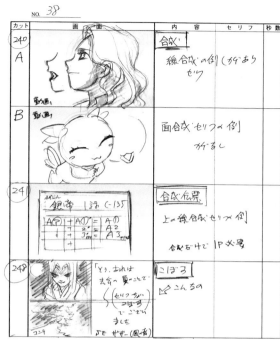

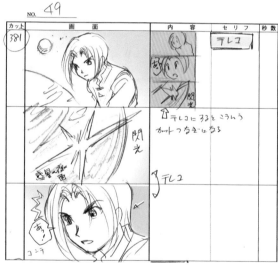

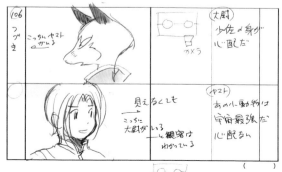

NO. 65

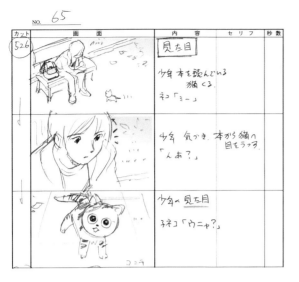

① NO. AC アクションカット

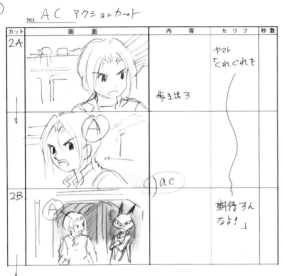

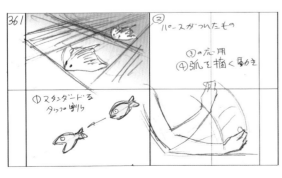

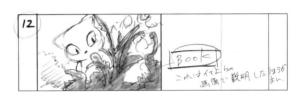

NO. 19

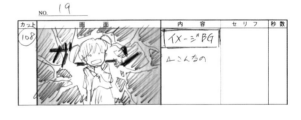

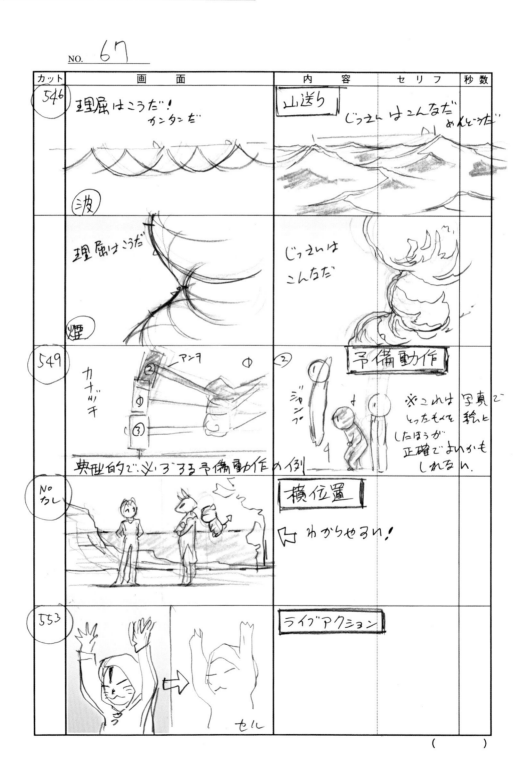

第3章

アニメーションの
制作進行
ドキュメント

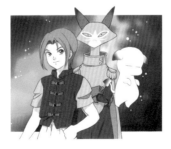

制作進行　制作工程すべてにかかわる縁の下の力持ち

● 制作七つ道具

裏道情報
東京の裏道情報が詰まっている頭。進行車にはカーナビがついているが、制作さんの道路情報はカーナビをしのぐ。

絵コンテ
コンテが作品の基本設計図なのは制作もおなじ。なんでもこれに書き込んでメモしておく。

いちばん大事！丈夫な体と丈夫な心。

カット袋

カップめん入り

ガムテープ
カット袋の補強や梱包用に。

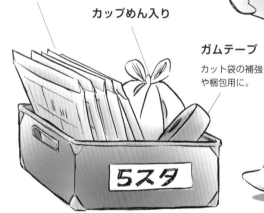

5スタ

ノートPC
中のソフトは会社持ち。
- Photoshop…美術設定、キャラ設定などの管理用
- Excel…カット表をつけたり、スケジュール管理に必須
- RETAS STUDIO…仕上データのチェック用

スマホ
予備のバッテリーも忘れずに！

車のキー
進行車はひとりに1台あるわけではない。相手先に「これから出ます」と電話して鍵置き場を見たら車が出払っていたということもある。

免許証
必須！ そもそも免許がないと、制作進行に採用してもらえない。

名刺
制作は営業系の仕事だ。名刺がなくては始まらない。

カット表

すごく大事！　作業の進み具合をひと目で把握できるように作られた表。この表が予定通り埋まっていかないと心臓に悪い。スケジュール表もセットで。

伸びちゃった髪

後ろで髪を結んでいる制作さんがときどきいるが、それは別におしゃれしているのではない。たんに床屋へ行くのがめんどうなだけだ。ちなみにファッションは自由なので、金髪、ヘビメタもいる。

お風呂セット

会社に泊まるとき、洗面器＋シャンプー等のお風呂セットは必需品。東京は銭湯が少なくて困る。

寝袋

たとえどんなに育ちがよくても、制作になった以上、銀河帝国軍のロイエンタール将軍のように冷たい床でも眠れなければならない。会社の床で寝るときは段ボールを敷こう。

コピー機

コピー機がないと仕事にならない。設定とか設定とか設定とか……毎日とにかくものすごい量のコピーをとる。

発注伝票

誰にどのカットを渡したよ、という控えになる。

アパートの光熱費

追い込み時期になると会社にいる時間＋外回りの時間が長いので、アパートの光熱費はほとんどかからない。

紙タップ

原図のコピーをとるとき必要。制作部には箱で置いてある。

進行車（しんこうしゃ）

もちろん会社の車。

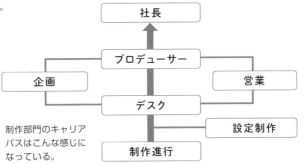

```
              ┌─────────┐
              │  社 長  │
              └─────────┘
                   ↑
              ┌──────────────┐
    ┌─────────│ プロデューサー │─────────┐
    │         └──────────────┘          │
┌───────┐                          ┌───────┐
│ 企 画 │                          │ 営 業 │
└───────┘    ┌──────────┐         └───────┘
             │ デスク   │
             └──────────┘         ┌──────────┐
                                  │ 設定制作 │
                                  └──────────┘
             ┌──────────┐
             │ 制作進行 │
             └──────────┘
```

制作部門のキャリアパスはこんな感じになっている。

制作開始 テレビシリーズの制作が始まる

制作スケジュールをとらえよう

テレビシリーズは毎週放映があるので、作品も１週間に１本ずつ制作しなければならない。

これからが
大変だ

アニメーションにはたくさんの制作工程があり、１本の作品を完成させるのにおよそ２ヶ月間以上かかってしまう。そこで１作品につき５〜７のチームを作り、１週間ごとの時間差で作業を進めていく。こうすることで、１ヶ月に４本から５本の作品ができあがる。

● 「ご近所おさそいあわせの上」スケジュール

	4/6〜	4/13〜	4/20〜	4/27〜	5/4〜	5/11〜	5/18〜	5/25〜	6/1〜	6/8〜	6/15〜	6/22〜
1話	作打ち 社内A班				演出	作監終了	仕上	撮影				
2話		作打ち フリー班				演出	作監終了	仕上	撮影			
3話			作打ち 社内B班				演出	作監終了	仕上	撮影		
4話				作打ち スタジオ幹巳				演出	作監終了	仕上	撮影	
5話					作打ち レッド・プロダクション				演出	作監終了	仕上	撮影

作品が動き始めると、**各種打ち合わせの日々**

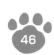

打ち合わせスケジュールを
組むのは制作の仕事。

	出席者
シナリオ打ち	監督　PD　TV局　ライター　制作
コンテ打ち	監督　各話担当演出　制作
キャラ打ち	監督　キャラデザイナー　制作
背景打ち	監督　美術監督　制作
作打ち	監督　作画監督　原画　制作
色打ち	監督　キャラデザイナー　色彩設定　制作
CG・撮影打ち	監督　CG　撮影監督　制作

キャラ打ち

制作が開始されると、各話キャラはここで作られる。

監督　　キャラデザイナー

メモするために
同席

ＴＶシリーズのキャラ打ちは、3～4本分を一度に
おこなう。監督から各話主要ゲストキャラのイメー
ジが伝えられ、キャラデザイナーがラフ画を描く。

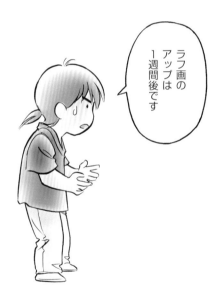

ラフ画の
アップは
1週間後です

● ラフ画を監督に提出

キャラ設定はラフ画の段階で監督チェックを受ける。
監督のOKが出たら、ラフ画をクリーンアップして
キャラ設定ができあがる。
なかなかOKが出ないこともあり、場合によっては
10回以上描きなおすこともある。

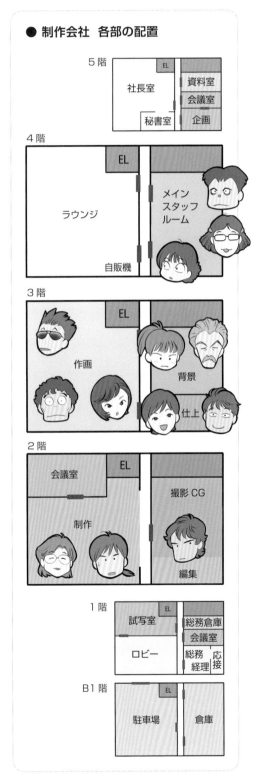

● 制作会社　各部の配置

5階
社長室　EL　資料室　会議室
秘書室　企画

4階
ラウンジ　EL　メインスタッフルーム
自販機

3階
作画　EL　背景　仕上

2階
会議室　EL　撮影 CG
制作　編集

1階
試写室　EL　総務倉庫　会議室
ロビー　総務 経理　応接

B1階
駐車場　EL　倉庫

● 監督のイメージ画

監督によっては自分のイメージを絵で伝えてくることがある。どれほ
ど言葉を重ねて説明しても、1枚の絵が伝える情報量には及ばない
ためである。イメージ画があれば、監督がどのようなキャラデザイン
を求めているのかは明確になる。だがその反面、キャラデザイナー
の発想に枠をはめてしまう危険もある。たしかに絵で伝えてしまうと、
そこから大きく離れたイメージは出てきづらい。
自身が優れた絵描きである監督ですら、絵ではなく言葉でイメージを
伝えようとするのは、経験的にそれを知っているためである。

監督のイメージ画

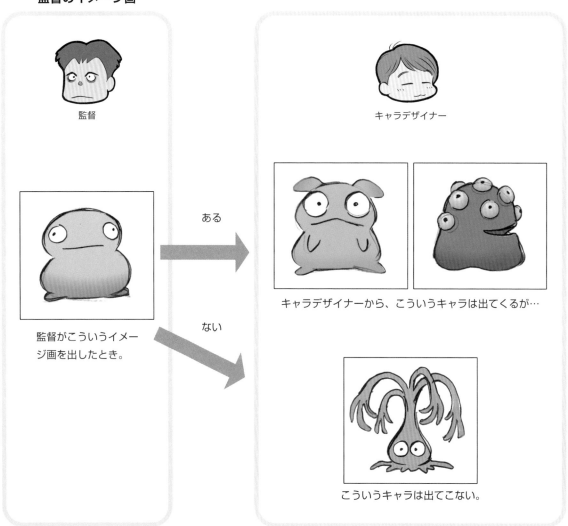

監督

キャラデザイナー

ある

監督がこういうイメージ画を出したとき。

ない

キャラデザイナーから、こういうキャラは出てくるが…

こういうキャラは出てこない。

コンテ打ち

コンテ出しともいい、絵コンテ発注時の
打ち合わせのこと。

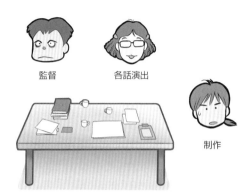

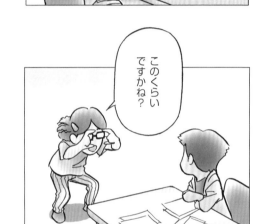

作品の世界観説明に始まり、「この作品はこ
ういうカメラを多用しています」など、具体
的な作品の約束ごとを監督が絵コンテ担当に
説明する。

演出打ち

監督と各話担当演出との打ち合わせ。

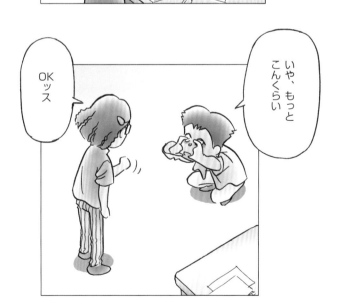

監督から各話担当演出に、「この作品はこう
いう感じに演出してほしい」と説明する打ち
合わせ。

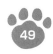

作打ち

じっさいの画面を作る原画との打ち合わせ。

原画 A
監督・または各話演出
作画監督
原画 B
原画 C
制作

これが実質的な現場作業のスタートとなる。作打ちが終わらないと現場はなにも動かないが、作打ちに入れば「とりあえず動き出す」のだ。

今までの工程が少人数だったのに比べ、ここから一気に多数のスタッフ、多くの工程が同時に作業を開始する。

● 「ご近所おさそいあわせの上」スケジュール

	4/6〜	4/13〜	4/20〜	4/27〜	5/4〜	5/11〜	5/18〜	5/25〜	6/1〜	6/8〜	6/15〜	6/22〜
1話	作打ち 社内A班				演出	作監終了	仕上	撮影				
2話		作打ち フリー班				演出	作監終了	仕上	撮影			
3話			作打ち 社内B班				演出	作監終了	仕上	撮影		
4話				作打ち スタジオ幹巳				演出	作監終了	仕上	撮影	
5話					作打ち レッド・プロダクション				演出	作監終了	仕上	撮影

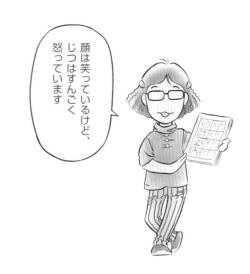

顔は笑っているけど、じつはすんごく怒っています

● じっさいの画面を作る原画との打ち合わせ

テレビシリーズ1本300カットの作打ちはとても時間がかかる。

テレビシリーズ1話300カットを1カットずつ演出が説明し、原画から質問を受け、また相談していく。この打ち合わせは非常に重要なので、2〜3時間かけてじっくりおこなう。

● 演出が説明すること

◆作品のストーリー展開。

◆登場人物の人間関係、性格。

◆シーンまたはカットの季節、時間、状況、キャラクターの位置関係。

◆なにを見せるためのカットなのか。

◆登場人物の感情と演技。ほかたくさん。

●「歩き」ひとつにしても

作画監督と原画が、この歩きは早めか普通か。歩幅はどうか、どこからどこまで歩くのか、などをおおまかに打ち合わせていく。

最終的な移動距離はこのあとの「レイアウト」作業時に、監督や作画監督と相談して決める。

作画開始

レイアウト作業　　画面を構成、設計する。

作打ちのあと、原画はまずレイアウトを描く。ここで作品の技術的水準が決まると考えるアニメーターも多く、高度な総合力が要求される。

● レイアウト作業に必要な能力とは

◆ プロとしての絵が描けること。
◆ パースをほぼ完璧にものにしており、風景も感じよく描けること。
◆ 演技や動きを画面内で設計する力を持つこと。
◆ 映像のしくみ、撮影処理方法などを理解していること。

……といった、それができていたら誰も苦労しませんよ、という類のものであるため、キャリアの短いアニメーターには難しい。

しかもレイアウトの描き方には絶対の正解がない。
たとえば顔のアップで、目線の方向に余白をあけておくと、画面が窮屈にならないといった基本はある。しかしこれも、圧迫感を表現するためにあえて目線の方向に余白をとらないといった判断の前には無効である。

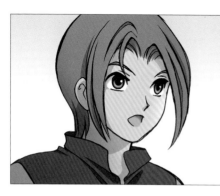

目線の方向に空間があると窮屈にならない。

でも、これはこれでアリ。

● 見やすいレイアウトとは

とはいえ、カットにはすべて、その中で視聴者に見せようとするなにかがあるわけだから……

見せたいものを…
（推理のヒントになるアイテム）

確実に見える位置に…（できるだけ画面の中心）

目を引く動きで見せる。

画面の隅は誰も見ていない。

という基本をおさえておけば、少なくともわかりやすい画面にはなる。

なぜ画面の中心近くがよいかといえば、視聴者はおおむねテレビ画面の中心に目を向けており、画面の隅には注意を払っていないからである。
また映像は誰にとっても一定の時間で過ぎ去るもので、マンガのように前のページを見なおすということができないため、物語の重要な部分を見逃されることのないように、目を引く動きは有効だ。

● レイアウトはわかりづらい技術

レイアウトにはある程度のノウハウがある。だが感覚的な側面もあるため、非常にわかりづらい技術となっている。透視図法は教えられるが、レイアウトを教えるのは難しい。

原画作業　キャラクターに芝居をつけ、いきいきと動かしていく。

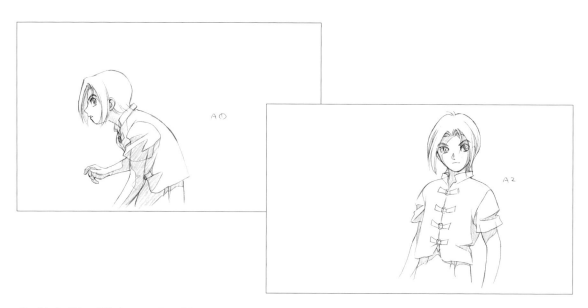

● 鏡を見て描くのはなぜか

アニメーターの机の上には大きめの鏡が置いてある。そして、作画室の
隅にはアニメーター用に姿見が置いてある。
動きはまずライブ（リアル）が基本にあるので、役者が演技をするよう
にアニメーターもよく鏡を見ながら演技をしている。ちょっと見た感
じ、とうてい役者みたいにうまくはないが、頭の中ではうまくできてい
るから問題はない。姿見の前で定規を振り回しているアニメーターがい
たら、きっと剣かライトセーバーでも振り回す動きを描いているんだろ
うと思ってほしい。

動画　画面に出る絵を仕上げる。

原画と原画の間をなめらかにつなぐ絵を描き加え、美しい線でクリーンアップする。

● アニメーターは役者

優秀なアニメーターはみんな「演技がいちばん大切だ」と口をそろえる。
アニメーターなら絵も動きも描けるのは当然。その上で演技を追求をす
るのがアニメーターだというわけである。
たしかに、キャラクターに思い通りの演技をさせるためには充分な画力
が必要だ。

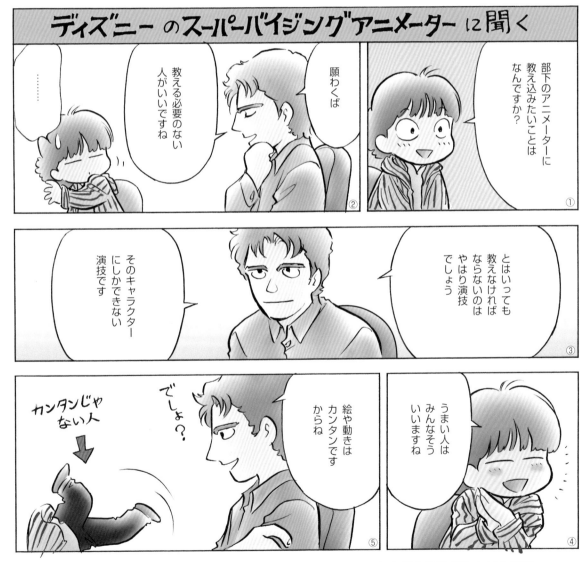

スーパーバイジング・アニメーターというのは、日本の職種でいうと総作画監督みたいな感じ。

作画工程のチェックシステム

作画部門には、レイアウトチェック、原画チェック、動画検査と3回のチェック工程がある。
チェックはOKが出ないこともあり、その場合OKが出るまで描きなおす。

● 作画のチェック工程

１）演出チェック
２）作監チェック
３）動画検査（動画チェック）

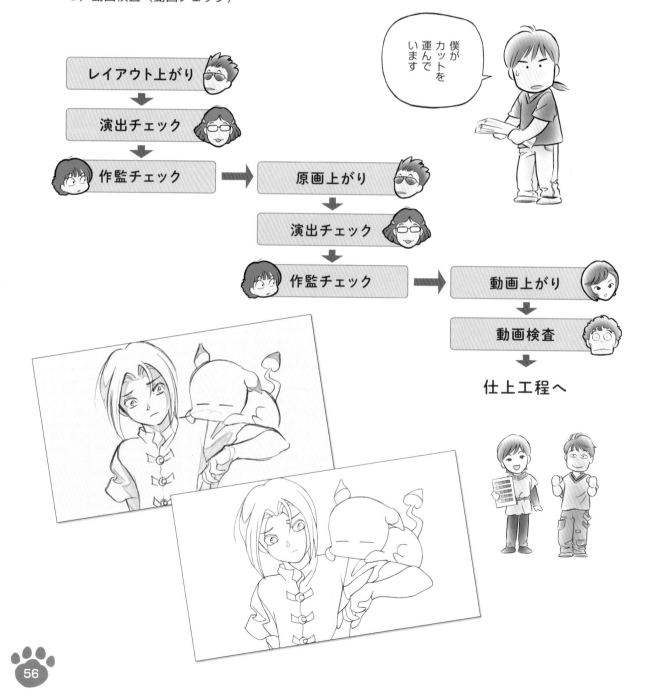

僕がカットを運んでいます

レイアウト上がり

↓

演出チェック

↓

作監チェック　➡　原画上がり

↓

演出チェック

↓

作監チェック　➡　動画上がり

↓

動画検査

↓

仕上工程へ

1）演出チェック　キャラクターの演技を決める。

キャラクターがそのキャラクターらしい演技をしている
か、またそのシーン、カットに合った演技をしているか
をチェックする。
「ここは怒っているけど、顔は怒っていないんだよ～」
というのは非常に重要なわけである。

● 演出からの注文

「表情がいまひとつ違う」ということになると、原画にリテイクを返して描きなおしてもらうことになる。とはいえ「ビミョ～に違うんだよな～」と言葉でいわれても、いわれたほうはこれがわかりづらい。

原画と直接話して「こんな感じ」を伝え、原画も「わかった、わかった」と納得したとしても、上がってきた原画がまた的をはずしていたりする。

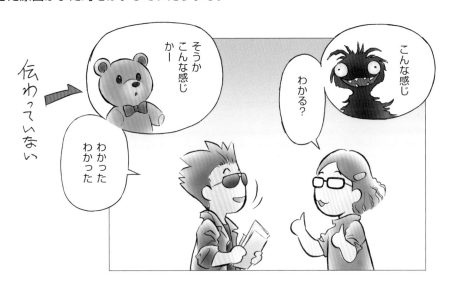

● 作画監督の読解力

演出は自分の注文が言葉ではうまく伝わらないため、「こんな感じ」と絵で描いて原画に指示を出す。これが作監なみに絵の描ける演出ならよいのだが、あまり絵の描けない演出だったりすると、「こんな感じ」の絵がどんな感じだ？　っていうくらいわけがわからない。

しかし作画監督はかなり読解力があるので、相当変なメモでも理解して絵にすることができる。演出と長時間一緒に仕事をしているため、演出のいわんとすることが経験的にわかるのである。

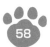

2) 作監チェック　演技のほかに、絵と動きにも責任を持つ。

作画監督の仕事は「とにかく机に向かって絵を描きまくる」ことに尽きる。絵を描くことを仕事にしているアニメーターの中でもチーフ・アニメーターという立場なわけであるから、追い込まれたら48時間くらい連続で机に向かって絵を描ける（本人かなりまいっているはずだが）。
絵を描くという作業は、「費やした時間 ＝ 完成した量」にしかならない。8時間働けば、8時間分の仕事が終わる。なんか今日は1時間で1日分の仕事が片づいちゃったよ～、ということは絶対にない。どれだけの時間、机に向かっているかが勝負になる。

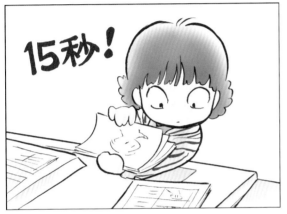

① まずカット袋から原画を出し、コンテと照らし合わせながらパラパラと見る。この間15秒。

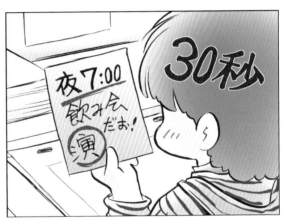

② 次に演出からの「ヤマト、ここでは上着を着ています」などのメモが入っていればしばし見る。これが30秒。

③ タイムシートをにらみ、右手に鉛筆、左手に消しゴム（左利きの人は逆）を持ち、演技、動き、台詞の位置が問題ないかチェック。ストップウォッチでタイミングを計りつつシートをなおし、どこの絵をどうなおせばうまくいくか計算する。

④ 計算ができたら、あとは描くだけ！ じっさいは頭をフル回転させているのだが、見た目はほとんどなにも考えていないくらいの速さで描いていく。

● 作画監督は手が速い

作監が絵を描きなおす速さというのは、かなり速い。どこが速いと絵が速く描けるのかといえば、それは手を動かす速度である。われわれはこれを「絵を描く速さ ＝ 線を引く時速だ」といい切っているが、新人アニメーターやアマチュアは速く描く訓練をしたことがないので、これがわからない。

なんかもっとこう「速く描くコツ」みたいなものがあるのではないかと思っているようだが、そんなものは「絵がうまくなるコツ」と同様に「ない」。変な夢は捨てよう。

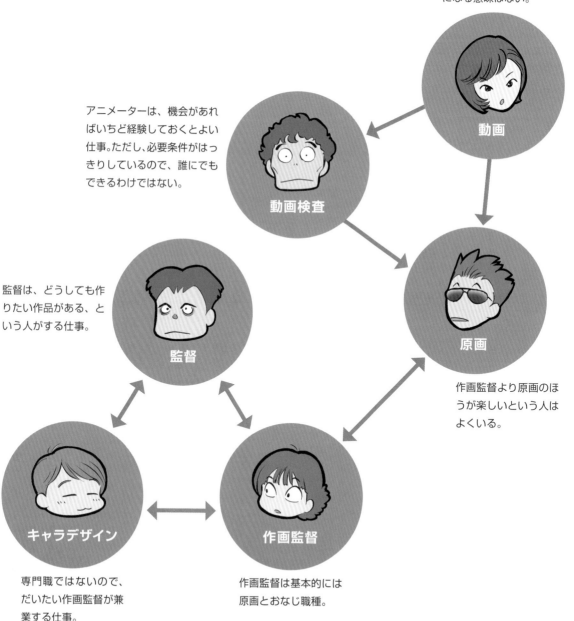

動画のほうが向いている人は、わざわざ原画になる意味はない。

アニメーターは、機会があればいちど経験しておくとよい仕事。ただし、必要条件がはっきりしているので、誰にでもできるわけではない。

監督は、どうしても作りたい作品がある、という人がする仕事。

作画監督より原画のほうが楽しいという人はよくいる。

専門職ではないので、だいたい作画監督が兼業する仕事。

作画監督は基本的には原画とおなじ職種。

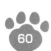

作画監督の役割

◆ 作品のチーフアニメーターとして、担当話数の作画水準に責任を持つ。

◆ 動き、演技、パース、レイアウト等をチェックする。

◆ 変な絵が画面に出ないよう描きなおす。

◆ よい原画があれば、さらにプラスしてよりよくする。つまり80点の原画が上がってきたら、20点足して100点の画面にする（大塚康生さん談）。

◆ 水準に満たない原画が上がってきてしまったら、水準まで引き上げてやる。つまり描きなおす。

◆ キャラの統一もする。

◆ 作画部のチーフとして後輩のめんどうをみる。

3) 動画検査　　**作画工程、最後の砦。**

動画検査は次の仕上工程に完成動画を送る仕事だ。したがってミスは許されない。
そこで動画検査は、作品に入ると最初に「動画注意事項」を作成する。
これがないと、動画がミスをしまくるからである。動画のミスだけではなく、作画の最後の砦として、作監のうっかりミスもここで拾ってあげなければならない。

● 動画検査の役割

◆ 動画注意事項を作る。

◆ 原画の意図通りに動画されているかチェックし、よくなければ描きなおす。

◆ 必要な絵はそろっているか確認する。

◆ 仕上工程で困らないように描かれているかチェックする。

◆ 動画アップ日にすべてチェックし終わるようにスケジュール管理する。

◆ 新人動画のめんどうをみる。

アニメーターが担当する仕事の種類

　それぞれが職種として独立しているわけではなく、それぞれの作品に限定しての役割分担といえる。

　上から下まですべての職種をひとりで手伝うことも（ほとんどないが）可能ではある。たとえば劇場用作品の追い込みで、自分の作業を終えた作画監督が、後工程となる動画の手伝いをすることもある。キャラ作監がメカ作監を手伝うことも、人によってはできる。

　キャラデザイナーが原画を描く、あるいは動画検査が動画も描くというようなことはふつうに行われる。

　アニメーターの仕事における職種分けというのは、「今回の作品ではどの工程を担当しようか」といった程度の意味である。アニメーターの仕事はコース別採用ではなく、ほとんどの人が動画からそのキャリアを始め、経験を積んでしだいにできる仕事の範囲を増やしていく形であることから、今、自分が担当している工程の前後いくつかはつねに自分が担当可能な職種といえる。

キャラクター原案

最初にキャラのイメージを作る仕事。企画書用のキャラがこれにあたる。マンガ原作などでは元絵があるため、この仕事はなくなる。アニメーターがキャラクター原案を描いた場合は、そのあとのキャラデザイン、あるいは総作画監督も兼任することがある。

メカデザイン

ロボットに代表される、メカを専門にデザインする仕事。メカ物作品ではメカの詳細な大量の設定が必要になるため、絶対に必要な職種。特別メカ物でない作品の場合、車などメカ設定もキャラクターデザイナーが兼務する。

キャラクターデザイン

アニメーションのキャラクターデザインはアニメーターでなければうまく描けない。原画、動画、仕上など多人数向けの設計図であることが要求されるため、作画のしくみ、仕上のしくみを理解していなければならないからである。

その他デザイン

プロップデザイン（小物設定）、モンスター設定、コスチュームデザインなど、どのデザイナーを置くかは作品の傾向による。

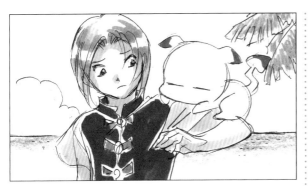

イメージボード

確立された職種ではない。作品の世界観、雰囲気を一枚絵で描き出す仕事。

企画意図、演出意図を理解して、イメージを具現化する仕事であるため、画力はもちろん、映像知識と高度な表現力が要求される。

レイアウト

絵コンテからじっさいの画面を描き起こす仕事。レイアウトは高度な総合力を要求される仕事で、アニメーターの仕事の中でも難しいものの部類に入る。理想をいえば絵がうまく、演技ができ、動きがわかっていて、透視図法もものにしており、映像のしくみも熟知しているとよい。

作品として画面の統一性をとりたいときには、レイアウト専門に描くアニメーターを配置する。これは作品の水準を維持するために大きく貢献するが、アニメーターにとっては最大級の激務となるため、力量的にも体力的にも適材を得ることが難しい。

コンテ清書

絵の描けない演出が描いた絵コンテを、きちんとした絵コンテに仕上げる仕事。演出とアニメーターとの、効率を考えた仕事分担といえる。

過去にはよくあった仕事だが、今はほとんどない。アニメーター出身の演出が多数派となり、演出も絵が描けて当然といわれるようになったためである。

レイアウト作監

レイアウトをチェックする仕事だが、普段は作画監督が兼務する。

作品の内容から見て、兼務すると明らかに作画監督の作業量が限界を超えると予想されるとき、また人材と予算に余裕のあるときに置かれる職種。場合によっては作画監督をしのぐ非常に高度な能力が要求される。

作画監督

その作品、担当話数で、作画水準を維持管理する責任者的な仕事。

理想をいえばアニメーターとして群を抜く実力があり、管理職としての立場をわきまえ、安定した精神と優れた職業倫理観を持ち、ほかのアニメーターの模範となるべき仕事ぶりで、他職種からも信頼の厚い人がよい。

制作から電話がかかってきたら、どんなに追い詰められていても無視しない、という大人の対応が望まれる。

総作画監督

複数の作画監督がチームを構成する場合のチーフである。劇場用作品ではこのケースが多い。
テレビシリーズでは複数の各話作監を指導、監督する。ただしシリーズでも必ず置くとは限らない職種。
基本的にはその作品（←ここ重要）の中でいちばんうまいアニメーターと考えて差し支えない。

各話作監

テレビやDVDのシリーズ作品で各話を担当する作画監督のこと。

作監補

作画監督補佐の略だが、この職種を置くときというのは、現場が追い込まれているときなので、「作画監督補佐」などという長い正式名称では誰も呼ばない。
最初から作監補を立てておくこともあるが、自分の担当部分を終えた原画さんを「助っ人」として作監補にするケースが多い。力量がわかっていないと「助っ人」にはなり得ないからである。
作画監督と同等の実力を持つアニメーターが、友情出演的に最後だけ手伝うケースもままある。

メカ作監

メカが得意なアニメーターが担当する。ロボット物では必須の作画監督。

その他作監

エフェクトや動物など、それぞれを得意とするアニメーターが担当する。キャラクター作監はエフェクトや動物も普通に描くが、登場頻度が多い、または専門作監を置いたほうが効率がよいと判断したとき、手分けのために各種作監を置く。

原画

キャラクターに演技をつけて動かしていく仕事なので、演技と動きを絵で表現できるだけの画力が絶対必要条件となる。ただし画力は必要条件であって充分条件ではないため、それ以外にもセンス、映像知識、透視図法、教養など各種の能力が要求される。
また、おかしな原画を描いて他工程に迷惑をかけることがないように、日本の原画はある程度の期間、動画職種を経験することが望ましい。

一原／二原

それぞれ第一原画、第二原画のこと。一原は優れた原画を描く力量のある人が担当し、二原は原画見習い的な暫定職種である。
日本ではとくに必要のない職種分けとされていたが、原画として力の足りない人を動員してでも、短期間に大量の原画作業をこなさなければならない状況が増え、現在一原・二原システムが標準工程となっている。とはいえ人手不足のため、一原がみな優れた原画というわけではなく、作監の負担はあいかわらず重い。……のであるが、その作監の水準も落ちているため、「作監が使えない！」と総作監が原画を描きなおしたりする、わけのわからない混乱が起こっている。

動画検査（動画チェック）

作品における動画のチーフと考えてよい。動画として充分な力量を持ち、かつ後工程のしやすさをつねに考える想像力、探求心、そしてスケジュール管理能力が要求される。

動画

アニメーターが最初に担当する仕事。宮崎駿監督や沖浦啓之監督も、この職種からキャリアをスタートさせた。最初からある程度絵を描ける人がする仕事。

第4章

デジタル作画

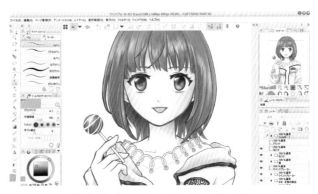

絵コンテ、原画の基本ソフト CLIP STUDIO

- CLIP STUDIOは本来マンガやイラスト向きのソフトだが、アニメーション機能も付いており、描画性に優れている（狙った線を引きやすい）ことからデジタル作画でも使われるようになった。
- デジタル作画ができるアニメーション専用ソフトには、ほかに「TVPaint Animation」と「Toon Boom Harmony」があり、これらを採用している制作会社もある。

デジタル作画とは？

紙と鉛筆だった部分がデジタルに変わる

日本のアニメーション制作工程は、鉛筆で絵を描く部分を除き、すべてデジタル化されている。
最後まで手描きで残っていたのが、絵コンテから作画までの部分だ。

アナログとデジタルは道具の違い

デジタル作画といっても、紙がタブレットに変わるだけで、手で絵を描くことに変わりはない。

アナログ作画

動画机

鉛筆と消しゴム

動画用紙

タップ

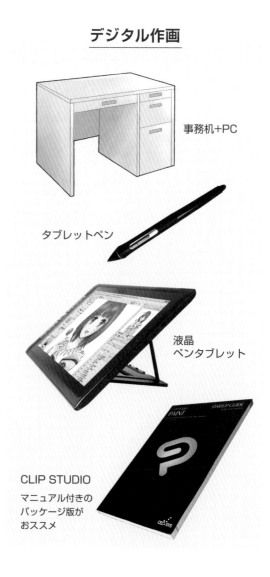

デジタル作画

事務机+PC

タブレットペン

液晶
ペンタブレット

CLIP STUDIO
マニュアル付きの
パッケージ版が
おススメ

アナログとデジタルで変わらないところ

作画の上がりはPC上のデジタルデータでサーバーのフォルダに入れるので、たしかにデジタルといえばいえるのだが、紙が液タブに変わっただけで、手で絵を描くという作業自体はなんらアナログと変わりない。デジタルだからって、速くも上手くもならないのである。

● 液タブ画面を紙の感触に近づけるには

液晶ペンタブレット（液タブ）はタブレットペンの筆圧を感知するため、手描き感覚に近づいてきてはいる。だが、まだまだ発展途上の機器なので、絵を描いているという感触は弱い。

それを補うものとして「ペーパーライク」という透明フィルムがあり、液タブの画面に貼って使う。

これにより、ツルツルした液タブの表面に紙のようなざらつき感が生じ、鉛筆が引っかかる感触が紙に近くて描きやすい。しかしその分、鉛筆で描くのと同等の筆圧がいる。腱鞘炎になるアニメーターは少なくないが、そういった人たちには筆圧のいらない素の液タブ画面のほうが手に優しい。

またペーパーライクを貼ると、ペン先の消耗が異常に激しい。休みなく線を引き続けるアニメーターの場合、１日仕事をするあいだに５回以上ペン先の交換をしたくなる。ペン先は１本100円程度で、それもなかなかの出費だが、それ以前に、ペン先を新品に近い状態に保たないと思ったような線が引けない。ペン先がすぐに消耗する状況は、アニメーターにとって非常に強いストレスになる。（平たくいうと、イラッとくるわけである）

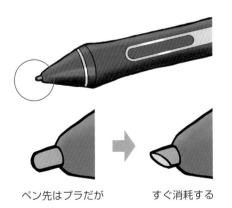

ペン先はプラだが　　　すぐ消耗する

残念だけどペーパーライクはアニメ向きじゃないです

デジタル作画の利点とは

デジタル化はアニメーション制作工程の多くで、産業革命的な恩恵をもたらした。しかしデジタル作画にはそれがない。作業量が上がるわけでもなく、手間が省けるわけでもないのである。手で絵を描くという作業そのものに変化がないのだから当然だが、なんらかのお得感がほしかった。

とはいえ変化がないからこそ、アニメーターがアナログからデジタルへ移行することはたやすい。

デジタル作画になったことによって、各セクションでどんな利点や変化があるのか見てみよう。

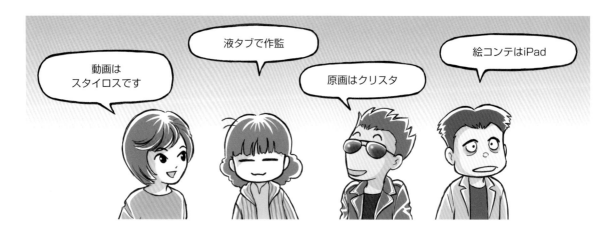

絵コンテ

監督、演出は移動があるため、どこででも絵コンテ作業ができるよう、CLIP STUDIOを入れたiPadを携帯している人が多い。これはデジタル化の利点といえる。

また絵コンテはほぼ個人作業なので、デジタル化にも個人で対応しやすい。自分の好きなソフトとデバイスを使用してよい工程だ。

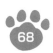

デジタル絵コンテの描き方

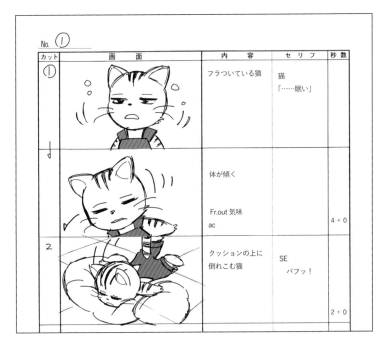

- ・会社から絵コンテ用紙をデータでもらう。
- ・液タブで描く。色を塗ったり、ト書きやセリフをテキストで打ったり。
- ・切り貼りも簡単なので、デジタルでできることはけっこう多い。
- ・納品はおおむねPhotoshopデータですることが多い。

詳細はアニメーターWebサイトの「公開教材」
⇒「液タブで絵コンテを描く初心者用マニュアル」にある。

● 絵コンテのレイヤー構成

このように、絵コンテ用紙の上に
透明レイヤーを作成して描いていく。

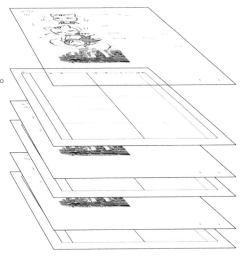

3ページ目（絵と文字）
透明セルだが見やすく
色をつけてある

3ページ目（コンテ用紙）

2ページ目（絵と文字）
2ページ目（コンテ用紙）

1ページ目（絵と文字）
1ページ目（コンテ用紙）

原画

じつをいえば、作画部門が絵を描くという点において、デジタル化する利点は特段ない。だが工程がフルデジタル化することは当然の流れであるし、ソフトと機器、PCスペック、通信速度などの周辺環境が追いついてくれば、現状の諸問題は解決できると思われる。

いま作画部門では16インチの液タブを使っていることが多い。もっと大きな22インチ液タブでもよいのだが、大きくて重く、机にはPCも置くので22インチはじゃますぎる。

作画部門にとってデジタル化の利点としてあげられるのは、動画で若干の線の整理は必要になるとしても、なるべく原画や作監の絵をそのまま生かして画面に出すことができるという点である。

作監

チェック部門である作監は、上がってきた絵の形態に合わせて作業する。つまり、デジタル原画データと紙の原画が混在していれば、その両方に対応するしかない。

通常は作品ごと、話数ごとにデジタル作品かそうでないかが決まっているが、前話リテイク作業などで紙作業から液タブに切り替えるということもある。この状態は業界から最後の動画用紙がなくなるまで続く。

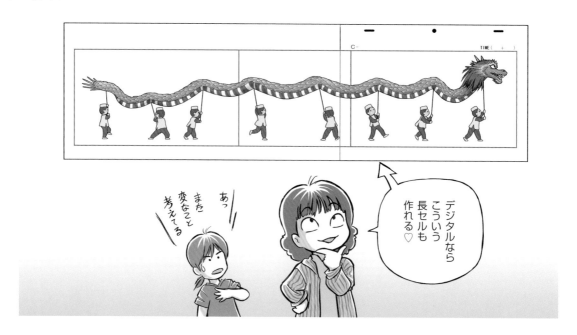

動検

作監と同様にチェック部門である動検は、紙作業のときも動画机の棚に液タブを置いてある。必要ならすぐに取り出すためである。

動検にとってデジタル化の利点は、動検チームとして手分けがしやすくなることだ。すでに1話分をひとりの動検が受け持つのは不可能なスケジュールになっている。

動画

デジタル作画において「原トレ」、つまり原画のクリーンアップ作業は意味がない。仕上で塗れる程度に線の整理は必要だが、ここを思い切って省力化しなければ、動画の効率は上がらない。

また、デジタル動画で動画が色塗りまで担当するシステムは、単純に動画の単価設定が低すぎるために編み出された苦肉の策であることがほとんどで、問題の本質的な解決にはなっていない。

色塗り作業は仕上の専門職に任せたほうが、はるかに効率がよい。とはいえ今後、動画と仕上がひとつの工程にまとまる可能性もなくはない。

また、新人にはデジタル化による利点がいくつかある。新人アニメーターにとって最初のハードルは、絵のプロとして通用する美しい線を引くことだが、細かい描き込みのあるキャラクターを細い線で描いていくには、技術と集中力が要求される。経験の浅い新人アニメーターは、そうとう気合を入れないと１本の線を描き進められない。

しかしデジタル動画では、失敗を恐れず描き始めることができ、新人でもツールでそれなりの線が引ける。単純にタップ割をしていい部分では、本来のスキルに差があっても、速度と品質が比較的一定に保たれるという利点もある。

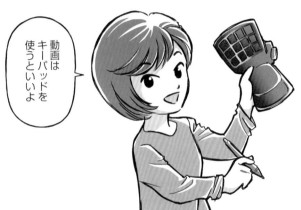

制作

手描き部分がフルデジタル化することは、制作部にとっては利点が多い。

デジタル動画は、仕上工程でのスキャンおよび線修正がいらないため仕上の効率は倍増する。つまり作画＋仕上工程をまとめて見た場合、全体としての作業効率は悪くない。

また、本社機能が東京にあれば、現場は地方スタジオで差し支えなくなるし、上がりを回収にいく手間がなくなる。データのやり取りですめば、人件費と時間の大きな節約にもなる。

さらに、国策にそった「テレワークの推進」が可能になる。猛暑日はテレワーク（自宅作業）とするのも合理的だ。

【テレワーク？】業界あるある

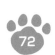

デジタル用語

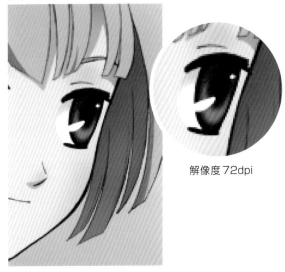

【dpi/解像度】

解像度72dpi

3DCG
すりーでぃーしーじー

セルアニメーションでも部分的な3DCGは特殊効果やメカの部分でよく使われる。3DCGはCG専門会社、あるいは制作会社のCG部門、または撮影会社のCG部門が担当する。ソフトは3DスタジオMAX、Mayaなど。

APNG
えーぴんぐ

ウェブサイトに掲示できるアニメーション png ファイルのこと。拡張子はおなじpngだが、複数枚の画像とタイムラインが入っている。「動くLINEスタンプ」がこの形式。

解像度400dpi

dpi／解像度
でぃーぴーあい／かいぞうど

dpiは画像の鮮明度を表す単位。単位面積あたりの粒子の数で表す。ドッツ・パー・インチ。
１インチ上に存在する点の数。数が多いほどきれいな画像、少ないと荒い画像になる。アニメの線画解像度は一般的に144dpi程度と低い。印刷用の線画は600dpi以上を推奨。

液タブ
えきたぶ

液晶ペンタブレットの略。画面に直接描いていくタイプのタブレット。

拡張子
かくちょうし

ファイルの種類によって決まる、固有の識別記号。ファイル名の後ろにつく。
例：三毛猫５.jpg（スマホ写真データ）
　　三毛猫５.clip（デジタル原画データ）
　　三毛猫５.tga（デジタル動画データ）

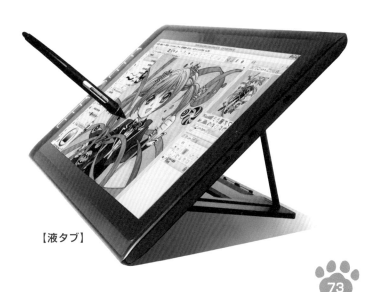

【液タブ】

クリップスタジオ　　　　　くりっぷすたじお

CLIP STUDIO　略して「クリスタ」。描画性に優れており、デジタル原画はクリスタというところが多い。スタイロスの後継ソフトという形だが、アニメ専用ソフトではないので絵コンテや原画、作監では使えるが、動画にはかなり向いていない。

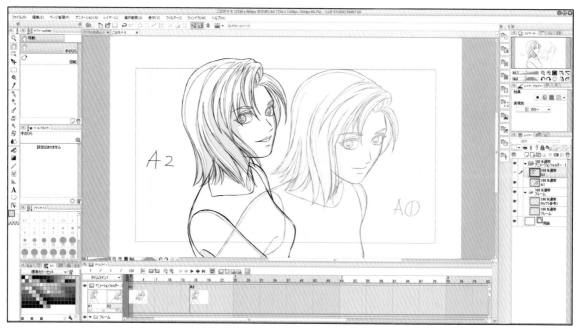

CLIP STUDIO デジタル原画

仕様書　　　　　しょうしょ

ファイルの拡張子、解像度、ピクセルサイズ、サーバーのフォルダ構成（どのフォルダからカットを持ってきて、どのフォルダに上がりを入れるか）などの詳細が記された注意事項書。

絵コンテ用、原画用、動画用とある。プリントアウトでももらえるが、そのまま開いて使えるデータでももらえる。

仕様書にある説明図

スタイロス
すたいろす

STYLOS　デジタル作画専用ソフト。使いやすい曲線ツールなど、タブレット作画に特化しているので、デジタル動画はスタイロスという会社が多い。

セルシェーダー
せるしぇーだー

CEL SHADER　トゥーンレンダリングをおこなうために使うシェーダー（3D上で陰影処理をおこなうためのプログラム）のこと。

セルルック
せるるっく

セルっぽい、という意味。3DCGキャラをセル画ふうに処理すること。例：「プリキュア」のエンディング。同義語〔トゥーンレンダリング〕

デジタルタイムシート
でじたるたいむしーと

CLIP STUDIOと連携して使える「東映アニメーション デジタルタイムシート for Windows」が無料でダウンロードできる。

トゥーンレンダリング
とぅーんれんだりんぐ

TOON RENDERING　3DCGをセル画ふうの画面に処理すること。同義語〔セルルック〕

ピクセル
ぴくせる

PIXEL　画素のこと。デジタル作画では動画用紙やフレームの大きさ、線の太さの単位で使う。CLIP STUDIOの場合、作画時の線の太さは作品によっても、キャラのサイズによっても、T.U、T.Bのありなしによっても変わる。そこは従来のアナログ作画と同様に考えてよい。

10ピクセルの線

1ピクセルの線

ポリゴン
ぽりごん

POLYGON 3Dでキャラクターなどの立体表面を構成する多角形のこと。三角形や四角形が多い。

モーションキャプチャー
もーしょんきゃぷちゃー

身体につけたセンサーで人間の動きを測定しデータ化する装置。3DCG部分で使う。

モデリング
もでりんぐ

MODELING　PC内でキャラクターを3Dデータ化していくこと。

ラスタライズ
らすたらいず

デジタル作画的には、座標データで描いたベクター線を、手描き絵の画像に変換すること。ソフトにもよるが、デジタル作画の描線は基本的にラスター線である。また、1枚のレイヤーにベクター線とラスター線は共存できないため、ラスタライズはよくおこなう。

ラスターレイヤー／ベクターレイヤー
らすたーれいやー／べくたーれいやー

レイヤータイプの違い。
1）ラスターレイヤー
・手描きで線を描くレイヤー。
・描いたままに表示され、その場で決定される。
・なおしたいときは、紙と同様に消しゴムで消したり、また線を描き足したりする。
2）ベクターレイヤー
・パスなど、ツールを使用して引いた線、と考えてよい。
・位置座標や曲線の角度などがデータ保存されているので、あとで線の太さや角度を変えられる。
言葉で説明されてもわかりづらいのがこのベクター線だと思うが、使ってみればすぐわかるので問題ない。
CLIP STUDIOやStylosは基本ラスター線で作画するが、アニメ「ポケットモンスター」で使用されているToon Boom Harmonyはベクター線作画が基本だ。

デジタル作画は　3DCGアニメへの通過点

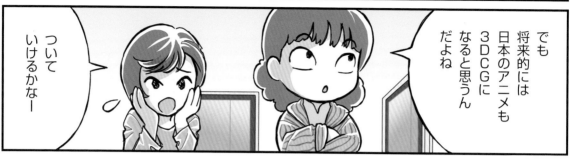

でも　将来的には日本のアニメも3DCGになると思うんだよね

ついていけるかなー

心配ないよ

アニメーターに求められるのは演技と動き

ソフトはおぼえられる

3DCGってあこがれない？

カッコイイ動きが追求できそうで

ですね！

でも、なんでアナログから一気に3DCGにいかないんでしょ？

それは3DCGより手描きのほうが安いから！

身もフタもないっスね

第5章

アニメーション用語集

- ● この用語集はおもにアニメーターに向けて作られています。
- ● 作画は手描きでの説明です。仕上はRETAS、撮影はAfter Effectsを基準にして説明してあります。どちらも業界標準ソフトです。ただしカメラワークを、撮影台のしくみで説明した部分もあります。
- ● 現在アニメーション制作現場で使われている意味を説明してあります。したがって日本語としては、正しくない場合があります。また別業種での意味や、語源などの説明は、省いています。
- ● 会社や作品で意味の違う用語は、各論併記としました。
- ● 現場でじっさいに使われている表記としたため、かな漢字、英文表記に規則性はありません。

英数

1K　ひとこま

ひとコマあたりという単位で使う。

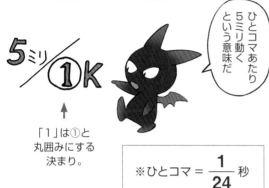

「1」は①と丸囲みにする決まり。

※ひとコマ ＝ $\dfrac{1}{24}$ 秒

AC／ac　あくしょんかっと

ACTION CUTの略。アクションつなぎともいう。次のカットにポーズや動きをつなげること。
右図では、絵コンテC-21の最後とC-22の最初が完全におなじポーズ、おなじ動きの絵になる。原画を描くときは、編集やSE（足音）合わせの都合も考え、わずかに戻った絵からC-22を始めると失敗しない。

Aパート／Bパート　えーぱーと／びーぱーと

テレビの30分番組では、中間にあるCM（コマーシャル）までの前半を〔Aパート〕、CMあとの後半を〔Bパート〕といっている。AパートとBパートは完全におなじ分数である必要はなく、きりのよいところで分けてよい。話の展開によっては、前半と後半が数分違う場合もある。
またギャグアニメの1回3話構成や、中CMが2度入るフォーマットでは、A、B、Cパートとなる。

BANK　ばんく

別話数、別カットで使い回すことを目的に、データ保存されている使用済みカットのこと。魔法少女ものの変身シーン、ロボットものの変形シーンなどはおおむねBANK。

BG　びーじー

BACKGROUNDの略。〔背景〕参照。

【AC（アクションカット）】

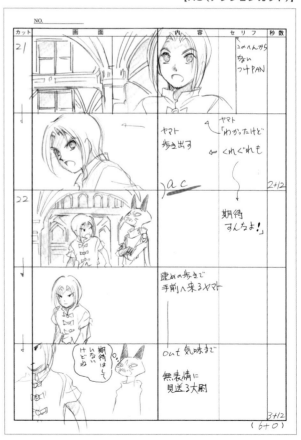

BG ONLY　　　　　　　　　　びーじーおんりぃ

背景のみのカット。

よくあるBG ONLY　特徴的な主人公の家

BG原図　　　　　　　　　　びーじーげんず

〔背景原図〕とおなじ。背景画を描くための、もとに
なる図面。原画が描いたレイアウトをそのまま使うこ
ともあれば、レイアウトから美術監督が新たに描き起
こすこともある。

BG組　　　　　　　　　　びーじーくみ

BGとセルの組をいう。BOOK組というものもある。

BG組線　　　　　　　　　　びーじーくみせん

セルと背景とが組み合わさる部分の、境界線をいう。
〔BG組線〕自体は原画で手描きだが、撮影でパスに
変換される。〔組線について〕に詳しい説明をつけた。

【BG組線】

【BG組】

英数

BGボケ

びーじーぼけ

BGにピントを合わせたくないとき、シートに「BG
ボケ 大／強」「中」「小／弱」などと書いておけば
OK。セルとBGの配置を見て撮影がボケ具合を調
整してくれる。

①クリアな背景がある。これでよいときはこのまま。

②撮影で背景を少しぼかすと、ピン手前のマルチになる。

BL
ぶらっく／びーえる

BLACKの略。黒色のこと。

BLヌリ
ぶらっくぬり

黒く塗る部分。原画と動画には〔BLヌリ〕と指定しておく。メカのカゲ色部分でよく使われる。

BLカゲ
ぶらっくかげ

黒色のカゲ。強いコントラストをつけたい画面や作品で使われる。

英数

【BLカゲ】

原画

英数

BOOK
ぶっく

背景の上にくる背景画のこと。形が複雑なためBG組で処理しきれないもの、組を切るよりBOOKにしたほうがどのパートの作業も楽でかつ画面の仕上がりがよいと判断したとき、また画面に奥行きをつけるため背景素材をマルチで組むとき、背景画の一部をBOOK処理とする。

B.S
ばすとしょっと

〔バストショット〕参照。

C-
かっと

カットの略。カットナンバー25はC-25と書く。

DF
でぃふゅーじょん

DIFFUSIONの略。〔ディフュージョン〕参照。

ED
えんでぃんぐ

ENDINGの略。〔エンディング〕参照。

EL
あいれべる

EYE LEVELの略。〔アイレベル〕参照。

【BOOK】

背景

セル

BOOK

完成画面

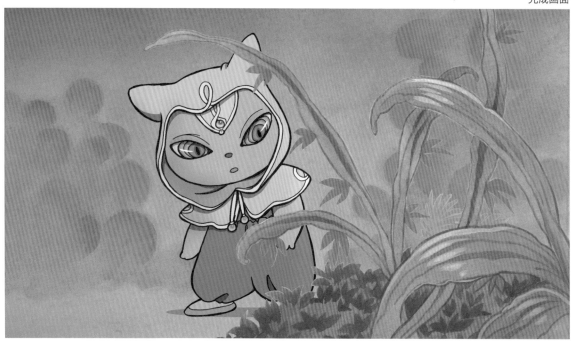

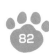

英数

ENDマーク　　　　　　えんどまーく

動画番号の最後を示すマーク。

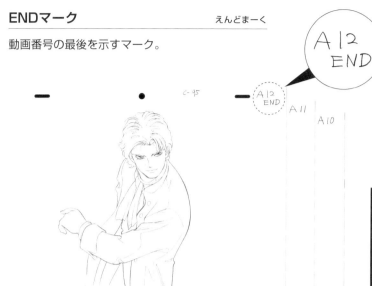

【F.I ①】

【ENDマーク】

F.I　　　　　　ふぇーどいん

FADE INの略。
1）黒一色の画面から絵が現れてくること。シーン
　の始まりによく使われる。
2）絵がその場に現れてくること。
　　例＝フワッと空中にオバケが現れるときには短
　　い〔F.I〕を使っている。
　　〔F.I〕の逆が〔F.O〕。

「翌日…」っていう
時間経過のとき
よくあるやつだな

英数

【F.I ②】

FINAL　　　　　　　　　　　　ふぁいなる

〔決定稿〕参照。

FIX ／ fix　　　　　　　　　　ふぃっくす

アニメーションの場合は「固定する」という意味。
カメラを固定したカットのこと。

撮影処理がないカットという意味ではない。撮影
効果（WXP、透過光など）が入ることはあるので、
カメラを振ったり移動したりはしないという意味。
「このカットじわっとPANしたほうがいい？」「い
や、FIXでいいよ」などという。

タイムシートにFIXとメモされていることもある。

Flip　　　　　　　　　　　　　ふりっぷ

パラパラ漫画のこと。商品のFlip Bookもある。

Flip Book

F.O　　　　　　　　　　　　　ふぇーどあうと

FADE OUTの略。

1）画面がだんだん暗くなり黒一色になること。シー
　　ンの終わりによく使われる。
2）絵がその場で消えていくこと。
　　〔F.I〕の逆。

Follow

ふぉろー

日本語でいうと「追い写し」
移動する被写体をカメラが一定距離で追いかけながら（フォローして）撮影すること。
例＝マラソン競技のとき、選手の横を走る車から撮っているカメラがあるが、あれがFollowの撮影方法である。

【Follow-1】

●完成素材

セル　　　　　　　　　　　背景

●撮影の仕方

① キャラクターはその場歩き。

② 背景画を後方へ引く。

英数

【Follow-2】

●完成素材

セル　その場Follow走り

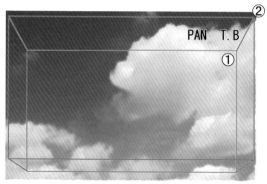

背景　PAN　T.B

完成画面①

完成画面② 背景が遠ざかるので、キャラが手前へ走ってくるように見える。

【Follow-3】

BG

セル

BOOK

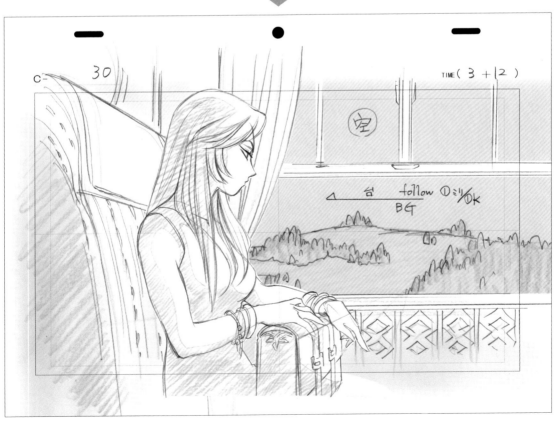

英数

Follow PAN　　　　　ふぉろーぱん

会社や演出、作監によって認識が違うと思ったほうがよい用語。
〔つけPAN〕のところに解説をつけた。あとで忘れてもよいから一度は理解するまで読んでおこう。

Fr.　　　　　ふれーむ

〔フレーム〕参照。

Fr.in　　　　　ふれーむいん

キャラクターなどが画面に入ってくること。

Fr.out　　　　　ふれーむあうと

キャラクターなどが画面から出て行くこと。

【Fr.in】

①画面の状態。まだキャラは見えていない。

見えない
ところから...

Fr.イン

②キャラクターが画面に入ってくる。

英数

【ハイライト】 ハイライトは光があたっている部分につける。

HI／ハイライト
はい／はいらいと

１）光があたっている側の明るい部分。
２）光っている部分。例＝瞳のキラキラ。光り物(金
　　属など)の光沢部分。

HL
ほらいぞんらいん

HORIZON LINE　水平線のこと。〔アイレベル〕参
照。

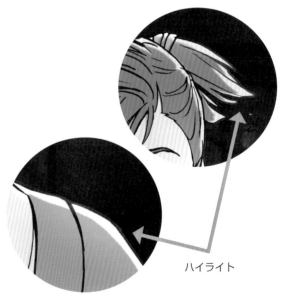

ハイライト

【IN】

> 原画イン
> ここなので
> それまでに
> コンテを
> なんとか…

IN
いん

１）作業を始める日のこと。「原画インはいつ？」と
　　制作に聞くと、「１０月頭くらいを予定してます」
　　などと答える。
２）〔Fr.in〕の略。

英数

L/O
れいあうと

〔レイアウト〕参照。

M
えむ

musicの略。ダビング時、音楽を指す業界用語。「ここにM（エム）入れたいね」というように使う。素直に「音楽入れたいね」といえばよいのではなかろーか。

MO
ものろーぐ

MONOLOGUEの略。〔モノローグ〕参照。

MS
えむえす

1）ミディアムショットまたはミディアムサイズの略。
2）モビルスーツの略。ガンダムのコンテで「MS」とあれば、それはモビルスーツのこと以外にない。

OFF台詞
おふぜりふ

1）画面外にいる人のセリフ。
2）セリフをいう人が背中を向けていたりして、口が見えないときのセリフ。
どちらもコンテとシートに〔OFF〕と指定しておくこと。〔モノローグ〕とは別物。
この図では姉の台詞がOFF台詞となる。

【OFF台詞】

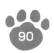

O.L　　　　　　　　　　おーえる

OVERLAP（オーバー・ラップ）の略。消えていく現在の画面に重なって、次の画面が見えてくること。シーン変わりや時間経過に使われる。O.Lのしくみは、F.OとF.Iを重ねて撮ったものだと思えばよい。

OP　　　　　　　　　　おーぷにんぐ

OPENINGの略。〔オープニング〕参照。

OUT　　　　　　　　　　あうと

〔Fr.out〕の略。

英数

【O.L】　オーバーラップのしくみ

英数

【オーバーラップ】

① 前カット

② 次のカットがO.Lしてくる。

③ 次カットに切り替わる。

PAN

ばん

カメラを縦、横、斜めに振ること。

① PAN T.U

全体図

② 斜め PAN UP

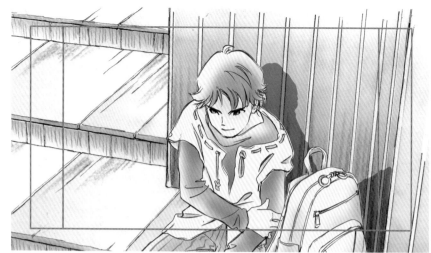

③ 横PAN

④ 目盛PAN

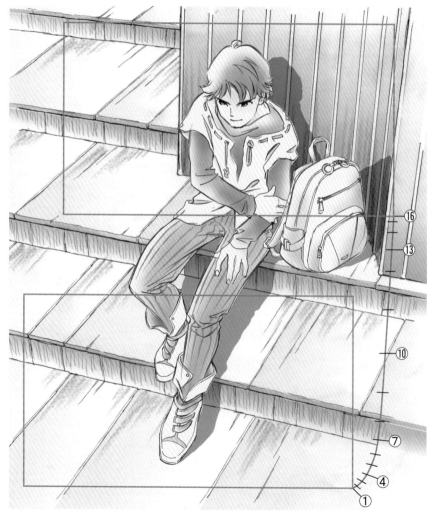

PAN目盛　ぱんめもり

カメラ移動を指定した目盛のこと。単純なPANと違うときや、つけPANのときに書く。

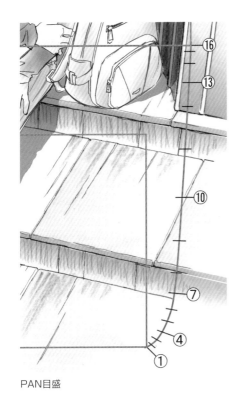

PAN目盛

PAN DOWN　ぱんだうん

下にPANすること。

PAN UP　ぱんあっぷ

上にPANすること。

Q PAN　くいっくぱん

速いPAN。

Q T.U／Q T.B　くいっくてぃーゆー／くいっくてぃーびー

速いT.U／速いT.B

RETAS STUDIO　れたすすたじお

〔レタス〕参照。

RGB　あーるじーびー

RGB＝RED・GREEN・BLUE　赤、緑、青の三原色を組み合わせてすべての色を表現する規格。

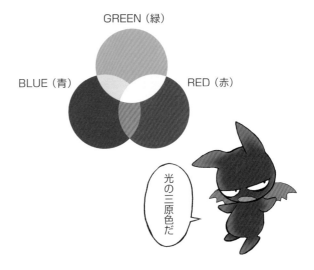

光の三原色だ

SE　えすいー

SOUND EFFECT(サウンド・エフェクト)の略。ふつうは効果音のこと。例＝靴音、雨音。
台詞や音楽以外の音響効果を総称していう。

SL　すらいど

〔引き〕とおなじ。〔スライド〕参照。

SP　せいむぽじしょん

SAME POSITIONの略。〔同ポ〕参照。

T光　とうかこう／てぃーこう

〔透過光〕参照。「Ｔ」の字がわかりづらいためか、「○囲みのＴ」Ⓣ光と書くことが多い。

T.B　てぃーびー

トラックバック。被写体が小さくなるように、カメラを遠ざけていくカメラワーク。

T.U　てぃーゆー

トラックアップ。被写体が大きくなるように、カメラを近づけていくカメラワーク。

英数

英数

【T.U　T.B】

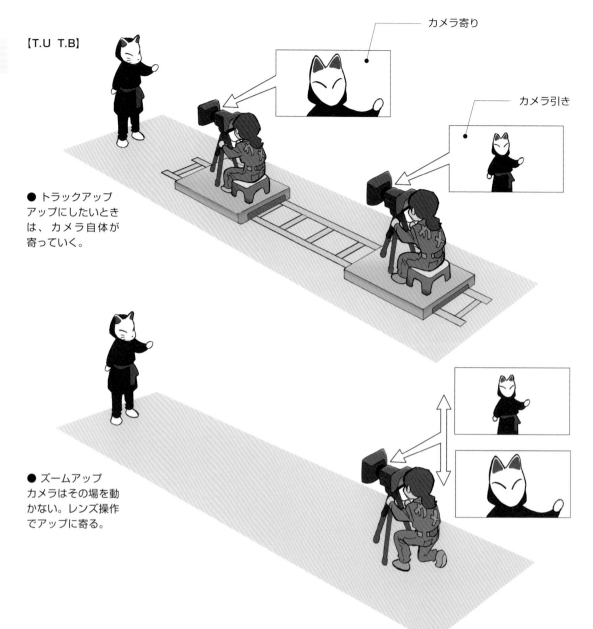

カメラ寄り

カメラ引き

● トラックアップ
アップにしたいとき
は、カメラ自体が
寄っていく。

● ズームアップ
カメラはその場を動
かない。レンズ操作
でアップに寄る。

T.U　T.B について

　撮影台の時代に実写に準じて決められた撮影用
語。
　たとえばT.Uの場合、撮影台上ではたしかにカ
メラが被写体に近づいていくため〔T.Uトラック
アップ〕という言葉はそうおかしくない。とはい
え撮影された画面を見れば、アニメのT.Uが実写
でいう〔ズームアップ(拡大しただけの画面)〕の
効果でしかないことがわかる。

　そのため〔T.U〕〔T.B〕ではなく〔TRUCK IN〕
〔TRUCK OUT〕と言った方がよいのではないか、
という意見もままあるが、ここまで来て業界統一
用語が変わるとも思えない。
　アニメーターは、アニメーションの〔T.U/T.B〕
とは実写でいう〔ズームアップ/ズームバック〕の
画面だということだけ頭に入れておけばよいと思
う。

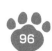

T.P
<div align="right">てぃーぴー</div>

トレスとペイント。「T.P同色」と色指定されていれば、トレス線と塗り色が同色という意味。

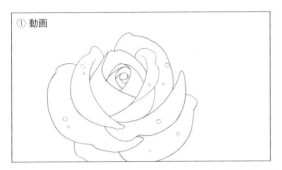

① 動画

② T.P 指定 　　　　　　　　　　　T.P 同色指定

T P
W

T.P 別色指定

T
P

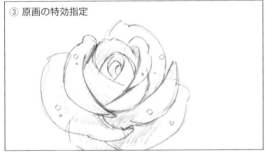

③ 原画の特効指定

UP日
<div align="right">あっぷび</div>

作業の〆切日のこと。

V編
<div align="right">ぶいへん</div>

専門スタジオでおこなう、納品前最終チェックのこと。

VP
<div align="right">ばにしんぐぽいんと</div>

〔消失点〕参照。

W
<div align="right">ほわいと</div>

WHITEの略。白色のこと。

W.I
<div align="right">ほわいといん</div>

場面転換の方法。白一色の画面から絵が現れてくる。〔W.O〕とセットで使われる。

英数

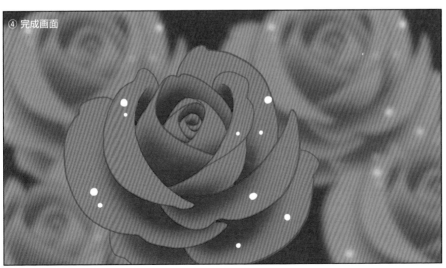

④ 完成画面

英数

W.O
ほわいとあうと

場面転換の方法。画面がだんだん明るくなり、白一色になる。〔W.I〕の逆。

WXP
だぶるえくすぽーじゃー

DUBLE EXPOSUREの略。多重露光の意味。〔ダブラシ〕または〔Wラシ〕とも書く。地面カゲや水を半透明に表現する方法。

【WXP-1】

背景

+

Aセル（WXP）

+

Bセル

完成画面

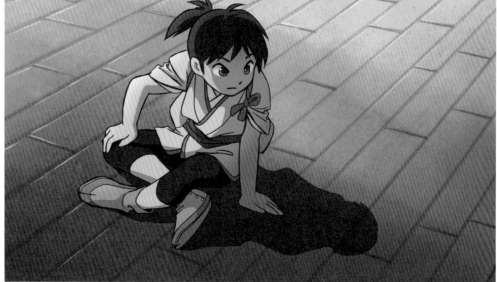

Wラシ

だぶらし

〔WXP〕の和洋折衷略字。DUBLE EXPOSUREも
ここまで略されると、まったく原型をとどめない。
この書き方を発明した人は、原語を知らなかったか
ものぐさだったかのどちらかであろう。

【WXP-2】

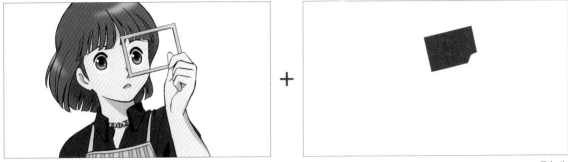

Aセル

＋

Bセル

Bセルを半透明にして完成画面になる。

英数

【アイリスアウト】

アイキャッチ　　　　　　　　　あいきゃっち

EYE（目）CATCH（とらえる）　テレビシリーズ番組のCM（コマーシャル）前に入る独立した短いカット。視聴者の目を引くことでチャンネルを替えさせない仕掛け、とテレビ局はいうが、制作現場ではあまり信じられていない。

アイリス　　　　　　　　　　　あいりす

IRIS　アイリス絞りの略。カメラの絞りのこと。

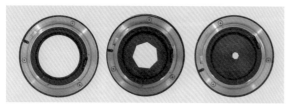

カメラのアイリス絞り

アイリスアウト　　　　　　　あいりすあうと

IRIS OUT　場面転換の方法。フィルムカメラの絞りが絞られるように、画面が円形に閉じられていき、最後は全面がベタ塗りになる。シーンの終わりに使われる。
アイリスインとセットで使われることが多い。多くは円形だが、とくに決まりはないので、星形でもなにかのシルエット型でもなんでもよい。〔ワイプ〕とはちょっと違う。

アイリスイン　　　　　　　　あいりすいん

IRIS IN　アイリスアウトの逆。アイリスアウトとセットで、新しいシーンの始まりや時間経過に使われる。

アイリスの
パターン

雲

渦巻き

いろいろなタイプがある。

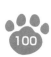

アイレベル
<div align="right">あいれべる</div>

EYE LEVEL　カメラアングルを決めるときの、カメラの高さ。事実上、水平線の位置のこと。レイアウトに〔EL〕と書き込まれているのがこれにあたる。

アイレベルとアングルについて

写真でカメラの高さを見てほしい。〔EL〕とはあくまでカメラの高さだけを示している。

つまり、カメラがどの高さにあっても、カメラを水平にかまえれば横位置（水平）の画面。

おなじくカメラの高さに関係なく、カメラを上に傾けて撮れば〔アオリ〕の写真が、下を向ければ〔フカン〕の写真が撮れるのである。

トイレのような狭い空間をスマホで撮影してみるとわかりやすいので是非やってみよう。

最初はまぎらわしいと思うが、カメラの高さ〔EL〕と、カメラの向き〔アングル〕は別々のもの。

アオリ
<div align="right">あおり</div>

仰ぎ見た構図のこと。日本語にはない造語。対語〔フカン〕

【アイレベル】

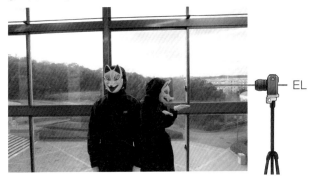

横位置

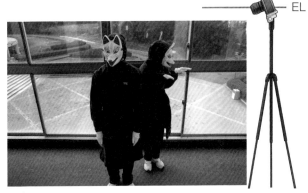

フカン

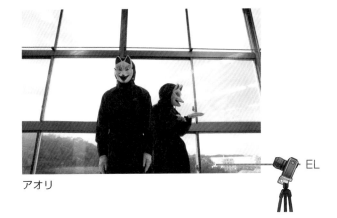

アオリ

【アオリ】

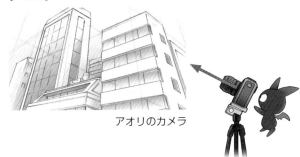

アオリのカメラ

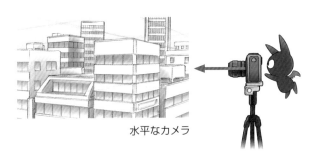

水平なカメラ

上がり　　　　　　　　　　　　　　　　あがり

作業し終わったもの。

あ

アクションカット／
アクションつなぎ　　あくしょんかっと／
あくしょんつなぎ

〔AC〕参照。

アタリ／あたり　　　　　　　　　　　　あたり

下書きよりもラフなスケッチ。背景や人物の位置、
動きなどを、ラフ線で描いたもの。動きの気分を
つかむための絵。この段階で納得のいく動きができ
れば、あとはキャラをのせて原画にするだけ。

【絵コンテ】

カット	画　面	内　容
84		
		マコト 振り返り 「そっちか！」
		バタバタと 手前へくる
		out気味まで

【アタリ】
雰囲気重視で
描いてみる

アップ
あっぷ

1) 大写しのこと。アップサイズ。アップショット
 の略。例＝「もっとアップにして」
2) 作業の締め切り日のこと。
 例＝「で、アップはいつなの？」
3) できあがりのこと。
例＝「アップしたカットはいくつある？」

アップサイズ
あっぷさいず

UP SIZE　顔から肩くらいまでが入ったショット。
アップショット。

アテレコ
あてれこ

声を「あて」る「レコ」ーディングの意味で、和製英
語ですらない造語。アニメ業界では洋画、海外アニ
メなどの日本語吹き替えという意味で使われていた
が、現在では死語。吹き替えは素直に「日本語吹き
替え」といっている。

穴あけ機
あなあけき

紙にタップ穴をあける道具。

アニメーション
あにめーしょん

ANIMATION　現在の国産商業アニメーションは、
1960〜70年代に作られた良質な長編作品群が
ベースになっている。日本のアニメーターは、この
時代の技術を受け継ぎ発展させてきた。

アニメーター
あにめーたー

ANIMATOR　タップを使い、動画用紙(修正用紙、
レイアウト用紙)に画面の中の絵を描く職種。

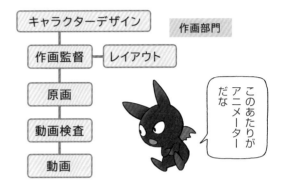

あ

このあたりがアニメーターだな

アニメーターズ
サバイバルキット
あにめーたーず
さばいばるきっと

非常に優秀なアニメーターであるリチャード・ウィ
リアムズさんが書き上げた、アニメーター向け世界
最強の教科書。これに勝る教科書は存在しない。ま
た将来これを超える教科書が書かれることもないで
あろう。

『増補アニメーターズ サバイバルキット』リチャード・
ウィリアムズ（著）、Richard Williams（原著）、郷司 陽
子（翻訳）グラフィック社刊

あ

アニメーターWeb
あにめーたーうぇぶ

本書の著者・神村が主催するアニメーター向けサイト。おすすめ技法書の紹介から請求書の書き方、確定申告のことなど。アニメーター生活基本技情報はここを参照。「アニメーターweb」を検索。

アバン
あばん

AVANT　アバンタイトルの略。前話回想や本編導入など、視聴者の興味を引くためタイトル前につける1分程度の映像。アバンは〔前〕という意味。やたら前話回想が長いときがあったら、それはスケジュールが危なかった回。

アフターエフェクト
あふたーえふぇくと

After Effects　時間軸のあるPhotoshopなんて言い方をされるAdobe社製ソフト。現在、撮影部門はこのソフトをCreative Cloudで使い撮影作業をしている。したがってアニメ業界でアフターエフェクトといえば、撮影ソフトの意味である。

アフターエフェクトの画面

アフダビ
あふだび

アフレコ＋ダビングの略。テレビシリーズでは効率のため、アフレコとダビングを同じ曜日にまとめることが多い。11:00に8話のダビング、14:00昼食、16:00に10話のアフレコ、19:00飲み会、といったスケジュールのため、演出は毎週この曜日は会社にいない。

アブノーマル色
あぶのーまるいろ

基本色(ノーマル色)からはずれた特殊な色づかい。特殊な場面で使われる。

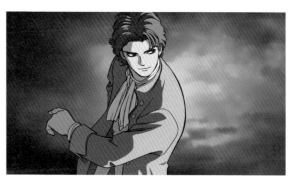

アブノーマル色のいろいろ

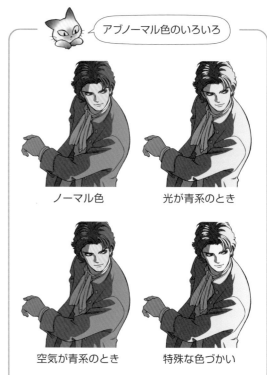

ノーマル色　　　　光が青系のとき

空気が青系のとき　特殊な色づかい

アフレコ
あふれこ

AFTER RECORDING (AR) アフター・レコーディングの略。絵を先に作り、絵に合わせてセリフを録音すること。対語〔プレスコ〕

アフレコ台本
あふれこだいほん

アフレコ、ダビングで使用する台本。絵コンテから書き起こされる。

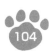

ありもの
<div align="right">ありもの</div>

すでに作られているもので、かつ用意することが容易なもの。「回想シーンのコスチュームはありものでいいよ」といって、過去のキャラ表から適当な物を引っぱり出してきたりする。

アルファチャンネル
<div align="right">あるふぁちゃんねる</div>

ALPHA CHANNEL
1) データファイルフォーマットの中の4チャンネル目を指す。RGB+α。
2) 素材に対してのマスク情報を保存するチャンネル。

アングル
<div align="right">あんぐる</div>

カメラアングルの略。カメラの角度、あるいは構図のこと。

安全フレーム
<div align="right">あんぜんふれーむ</div>

確実にテレビに映る範囲を定めたフレーム枠。100フレームの内側に点線などで書かれているひと回り小さいフレームがそれ。テレビの種類にかかわらず、確実にテレビに映る目安のフレーム。

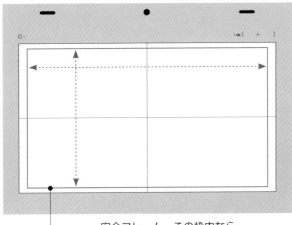

安全フレーム。この枠内ならどんなテレビも確実に映る。

アンダー
<div align="right">あんだー</div>

露光アンダーの略。適正露光に対しての露光不足のこと。照明が足りない感じの画面。〔オーバー〕とセットで使うことが多い。例＝ノーマル>アンダー>ノーマルと切り替えれば、蛍光灯がチカチカしているような画面ができる。〔絞る〕ともいう。対語〔オーバー〕

アンチエイリアス
<div align="right">あんちえいりあす</div>

ジャギーを目立たなくする画像処理のこと。アニメの線画は144dpi程度と、かなり解像度が低いので、線のギザギザが目立ってしまう。そのため仕上の最終工程で、アンチエイリアスをかけている。

前　　　　後

ジャギーは縮小すると目立たない。

アンチエイリアス-処理前　　　アンチエイリアス-処理後

じつはテレビによって映っている範囲はビミョーに違うのだ

い

行き倒れ　　　　　　　　　　　いきだおれ

車で外回りに行った制作が途中で眠ってしまい、予定時間に帰って来ないこと。回収した素材を持っている場合は「共倒れ」という。制作用語。

一原　　　　　　　　　　　　いちげん

第一原画の略。〔二原〕参照。

1号カゲ／2号カゲ　　　いちごうかげ／にごうかげ

1号カゲ＝普通のカゲ色。2号カゲ＝1号カゲよりさらに暗いカゲ色。1段カゲ、2段カゲともいう。

制作は雨ニモマケズ風ニモマケないが睡眠不足にはけっこう負ける

カット表

【行き倒れ】

原画

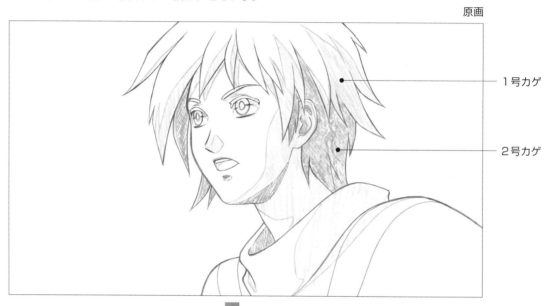

1号カゲ

2号カゲ

セル

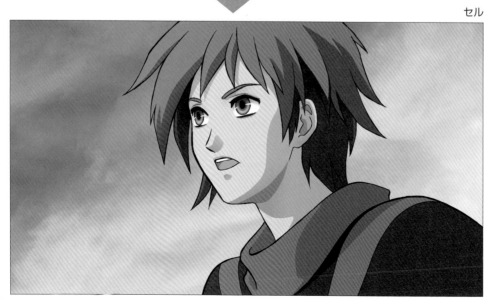

イマジナリーライン
いまじなりーらいん

IMAGINARY（仮想の）LINE（線）
シーンを通して、カメラが越えてはならないライン。
これが守られていないと、登場人物の位置関係が見
ている人にわからない。演出、原画にとっては必須
の知識。これを知らない演出は存在しない。

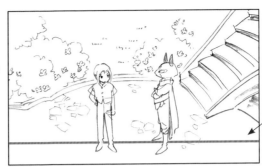
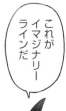

これがイマジナリーラインだ

い

イマジナリーラインの設定

上から見てふたりを結んだ
線に、イマジナリーライン
を設定する。

ガラス板

ライン上にガラス板を立て、
カメラがこれを越えないよ
うに考えるとわかりやすい。

カット	画面	セリフ	
41		ヤマト きのうの嵐はすごかったよな	ヤマト 大尉 — この画面で観客は、向かって右側に大尉、左側にヤマトがいると認識する。
42		大尉 少佐の安全が気にかかる	大尉にカメラを向ける。
43		ヤマト あの小動物は宇宙最強だぞ	ヤマトにカメラを向ける。
44		大尉 しかし… ヤマト お前は心配しすぎなんだよ	ヤマトなめ大尉。
45		大尉 大ざっぱで人生楽そうだな、キミは ヤマト ケンカ売ってんのが？	C-44の切り返し。イマジナリーラインを超えない限り、つねに左側にヤマト、右側に大尉が見えるので、観客にとってはわかりやすい。

【イマジナリーライン　その2】

実践例

い

イマジナリーラインとは

　イマジナリーラインとは映像の「お約束」である。とはいえ、このお約束を守らない特殊な手法も存在するし、守らなかったから始末書というわけでもない。ただ、見ている人が混乱するだけである。意図せず観客を混乱させてしまうならば、その映像作りは「失敗」とか「ヘボ」「素人」とそしられてもいたし方ない。

　アニメーターも絵コンテの意図をつかむために、イマジナリーラインの理解は必須。

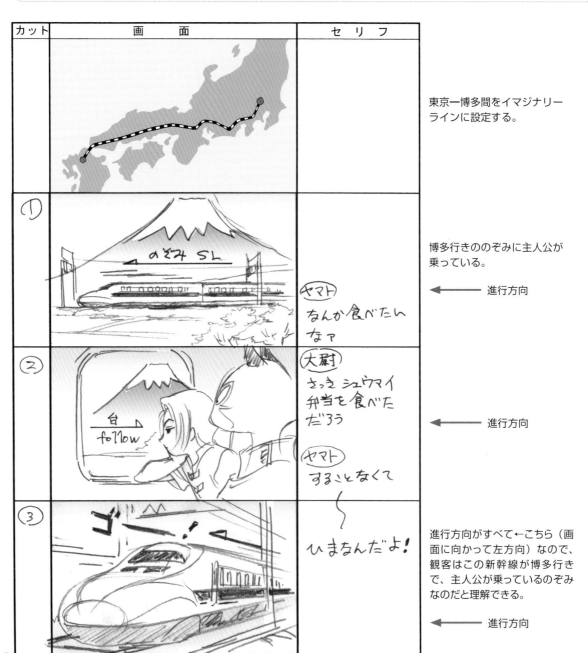

カット	画　面	セ　リ　フ
		東京ー博多間をイマジナリーラインに設定する。
①		博多行きののぞみに主人公が乗っている。 ←　進行方向 ヤマト　なんか食べたいなァ
②		大尉　さっき シュウマイ弁当を食べただろう ヤマト　することなくて ←　進行方向
③		ひまなんだよ! 進行方向がすべて←こちら（画面に向かって左方向）なので、観客はこの新幹線が博多行きで、主人公が乗っているのぞみなのだと理解できる。 ←　進行方向

×な例と対策例

博多行きののぞみ

カット	画面	リ
①		内容

① のぞみ SL → 進行方向

ヤマト
なんか食べたいなァ

② 台 follow → 進行方向

大尉
さっき シュウマイ
弁当を食べた
だろう

ヤマト
するこ と なくて

③ ゴー…！→ 進行方向

ひまなんだよ！

いきなり進行方向が逆になるので、観客は一瞬、
これは対向車かな？ と混乱する。

どうしてもこっち向きにし
たいんだ！ というときは、
混乱を回避するために…

● 対策例1
正面のカットを
挟む。

● 対策例2
1カットの中でカ
メラを回り込ませ
て方向を変える。

これ
なら
いけ
そう
だ

○

① のぞみ SL

② 台 follow →

③

④ ゴー…！

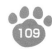

い

イメージBG

いめーじびーじー

心象風景など、抽象的なイメージで描く背景。

イメージボード

いめーじぼーど

IMAGE BOARD　作品制作の準備段階で世界観を
表すために描かれる絵。
企画段階では局やスタッフに、その後の作品制作開
始段階では作画や背景、仕上部門に、作品の雰囲気
を伝えるために描かれる。

【イメージBG】

色浮き

いろうき

セルの色が背景画の色と合わない状態をいう。
例：暗い雨のシーンなのに、キャラクターの服が明
るく鮮やかな色で塗られていると、その色が画面で
変に目立ってしまう。その状態を「色が浮いている」
または「ちょっと浮いてるね」と表現する。

色打ち

いろうち

作品世界の色、シーンの色、キャラクターの色など
についての打ち合わせ。
監督、キャラクターデザイナー、演出、美監、色彩
設定、担当制作が出席。

色変え

いろがえ

キャラクターの色を、ノーマル色ではない色に変え
ること。例＝夕景色、夜色。

色指定

いろしてい

カットごとに色指定を、原画または動画に書き込ん
でいく作業、およびその職種をいう。書き込んでい
く作業そのものは〔打ち込み〕ともいう。

色指定表

いろしていひょう

色指定データファイルおよび仕上用の色つきキャラ
表のこと。キャラの色指定BOXもついている。

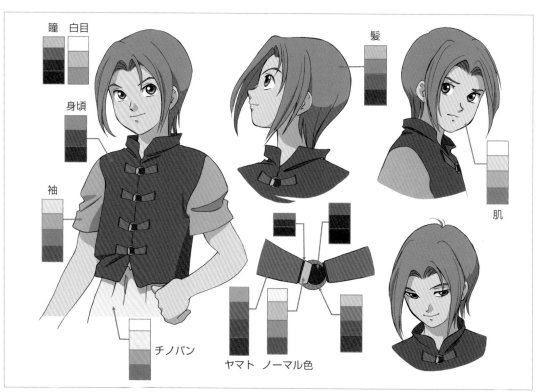

【色指定表】

色トレス　　いろとれす

仕上段階で、黒以外の色で描かれる線のこと。

色パカ　　いろぱか

〔パカ〕参照。

色味　　いろみ

「色の味」的な意味の造語。色の感じ、色の雰囲気と言い換えるとわかりやすい。「全体的に色味をもっと赤系に寄せたほうが背景にのるんじゃないかな」というように使う。

インサート編集　　いんさーとへんしゅう

あるカットの途中に、別カットの画面を差し込む方法。演出が編集時に操作するので、原画では気にしなくてよい。

ウィスパー　　うぃすぱー

whisper ささやき声のこと。「しずかに！」と大きく口を開けていても、声自体はささやくように言う場合、「ウィスパー」と絵コンテにアフレコ用の注意書きをしておく。

打上げ　　うちあげ

作品制作終了後に、現場スタッフを招いて行う慰労会のこと。会場は作品によって、近所の中華料理店から帝国ホテルまで、と激しく差がある。

打入り　　うちいり

本格的に作品制作を始める時期に、現場スタッフを集めて行うパーティのこと。スタッフ間の顔合わせを兼ねている。〔打上げ〕に対応する業界造語。「討入り」ではない。

打ち込み　　うちこみ

原画または動画に色指定を書き込んでいく作業のこと。

【色トレス】

原画は実線で描かれているが…

「色トレス」と指定されているので、仕上は色線になる。

※全色トレスの動画は、原画と同じように実線を使ってかまわない。仕上がわかりやすい描き方でOK。

え

内線　　　　　　　　　　　　うちせん

アニメは線画の線が黒いため、その上に黒い色を塗ると描線が見えなくなってしまう。見えなくて差し支えない場合もあるが、ポーズがわからなくなって困るときは、明るい色をつけて描線を明確にする。これを〔内線〕という。色トレスとの違いは、輪郭は黒線のままで、内側だけ色線にするという点。

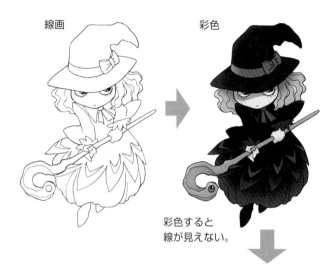

線画　　　　　　　　　　彩色

彩色すると
線が見えない。

内線を入れたもの

ウラトレス　　　　　　　　うらとれす

裏トレス。絵を裏返してトレスすること。鏡像になる。ウラトレスの意味で〔逆パース〕と書く人もいるので注意。

運動曲線　　　　　　　　うんどうきょくせん

〔軌道〕参照。

英雄の復活　　　　　　　えいゆうのふっかつ

アニメーター出身の演出や監督に原画を描いてもらうこと。原画がどうしても間に合わないとき、制作が持ち出す最終兵器。制作用語。

エキストラ　　　　　　　　えきすとら

その他大勢キャラのこと。例：通行人

絵コンテ　　　　　　　　　えこんて

画面を絵で描いたアニメの設計図。絵コンテのよしあしで作品の出来が決まると言われるくらい重要なもの。セリフ、演技、SE、レイアウト、カメラワーク、効果、BGM等、ほぼすべての情報が描き込まれている。作画から制作まで全員この絵コンテを見ながら作業を進める。「画コンテ」とも書く。

絵コンテ作業について

　タブレットで絵コンテを描く演出も増えてきた。主流は CLIP STUDIO ＋ iPad だが、これはiPadが携帯性に優れており、移動先ですぐ作業が始められることと、Apple Pencilの性能がよいことによる。
　ただiPadは画面が小さいので、自宅で絵コンテを描く人は、16インチ程度の液タブを据え置きしたほうが便利な部分はある。各社からデジタル絵コンテのフォーマット＋ファイルをもらえるので、そのまま使用すればよい。絵コンテの解像度は各社およそ400dpi（ピクセル指定もあり）、書き出しはPhotoshopファイルが主となっている。

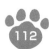

【絵コンテ】

カット	画　面	内　容	セ リ フ	秒　数
127		草原、 モンスターが こちらを ふり返る	モンスター うん?! SE グリン!	3+0

↑カット番号　　↑画面の雰囲気を絵で伝える。　　↑状況や演技の説明。　　↑セリフとSE　↑カットの秒数

え

絵コンテ用紙　　えこんてようし

現在はＡ４サイズが主流。付録に絵コンテ用紙をつけたので、Ａ４サイズに拡大コピーして使おう。

絵面　　えづら

「見た目から受ける絵の雰囲気や気分」あるいは「レイアウトの印象」といった意味。日本語にない造語、かつ話し言葉。使われる場面としては、作監がレイアウトを原画に教えるとき、「これだと絵面がよくないでしょ」と、原画が描いたレイアウトをなおしながらいったりする。

エピローグ　　えぴろーぐ

物語の一番最後にある、短い後日談的な部分のこと。

エフェクト　　えふぇくと

光、爆発、自然現象、流線ほか、特殊効果の総称。

演出　　えんしゅつ

アニメーションでは演出家（ディレクター）のことを、普通「演出」という。作品を構成し、キャラクターの演技をつけ、作品全体をまとめて方向性を指揮し、責任を持つ人。またはその仕事。

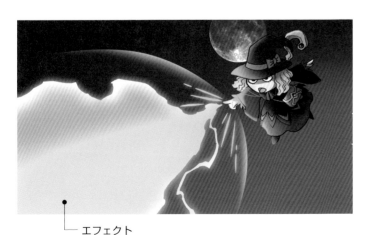

└ エフェクト

演出部門

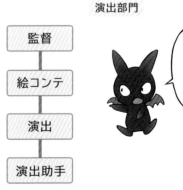

| 監督 |
| 絵コンテ |
| 演出 |
| 演出助手 |

このあたりが演出部門

お

演出打ち
えんしゅつうち

シリーズ監督が作品の方向性を各話担当演出に伝えるための打ち合わせ。監督、演出、担当制作が出席。

演助
えんじょ

演出助手の略。演出からの指示で、細かい部分のチェックなどを手伝う人。

円定規
えんじょうぎ

正円や楕円などの図形を正確に描くための定規。〔テンプレート〕ともいう。

エンディング
えんでぃんぐ

ENDING　本編が終わったあとで、副主題歌が流れる部分。スタッフやキャストのテロップが出る。〔ED〕と略す。

大判
おおばん

スタンダードより大きい紙。仕上でA3スキャナを使用しているため、最大A3サイズまで。
業界では大判、大版、2種類の書き方があるが、広辞苑の説明に準じ、本書では〔大判〕と表記した。関連語〔長セル〕

大ラフ
おおらふ

〔ラフ〕よりもさらに大ざっぱな絵という意味。〔ラフ〕の強調語。ラフな絵が描けない新人は、よくいわれる。作監に〔大ラフ〕で、といわれたら、動きをざっくりつかんだ「これでいいんかいな？」というくらい大ざっぱな、勢いだけで描いた絵を持っていこう。

お蔵入り
おくらいり

完成、未完成を問わず、作品が公開されないまま、倉庫の奥にしまい込まれる状態をいう。こうなると日の目を見ることはほとんどない。

【大ラフ】

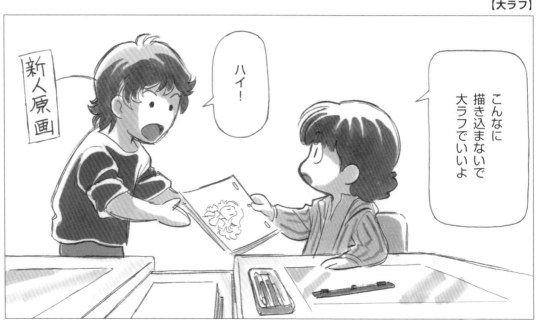

送り描き

おくりがき

原画で動きを描くとき、1から順番に動きを描いていく描き方のこと。これをStraight Aheadという。
116ページ参照。対語：Pose to Pose

お

Straight Ahead

お花畑でルンルンする、というような場合、キャラクターも目的を持って動いているわけではないので、送り描きしてやったほうが気分が出る（かもしれない）。

Pose to Pose

崖を飛び越えて逃げる、という目的がある場合は、踏切位置と着地位置をまず決める。それから、そのあいだと前後の原画を描いていく。

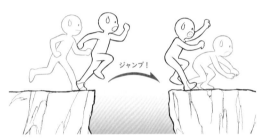

オーディション

おーでぃしょん

イメージに合った人を選ぶ選考会。声優やキャラクターデザイナーを決めるときに行われる。声優の場合は録音スタジオで声をあててもらい、キャラクターデザイナーの場合は試しにキャラクターを描いてもらう。

オーバー

おーばー

露光オーバーの略。適正露光より多くの光を入れて白っぽくした画面。強い光をあびた表現に使える。〔アンダー〕とセットで使うことが多い。〔飛ばす〕ともいう。対語〔アンダー〕

オバケ

おばけ

動きが速くて形がはっきりしないものや、速さを表現するための残像効果的な絵のこと。

古典的なオバケ

露光：アンダー

露光：ノーマル

露光：オーバー

【送り描き】

お

送り描き（おくりがき）

原画で動きを描くとき、1から順番に動きを描いていく描き方のこと。（これを Straight Ahead という）どんな動きでもこの方法で描けるが、どちらかといえば位置的な制約が少ない大きなアクションに向いている。この描き方はアニメーターにとっては感覚的で楽しいため、ときに動きが暴走して収拾がつかなくなったりするのだが、そこを力業で収拾つけたりするのがまたおもしろい。

動きを描く方法にはこの〔送り描き〕と、動きのポイントになる絵をいくつか先に決め、そのあいだの絵を描いていく方法（これを Pose to Pose という）のふたとおりがある。アニメーターはカット内容によってどちらか、あるいは両方の描き方を併用して動きをつけていく。

動きのポイントとなる絵を〔キーフレーム〕という。「Straight Ahead」と「Pose to Pose」の描き方は115ページ上部参照。

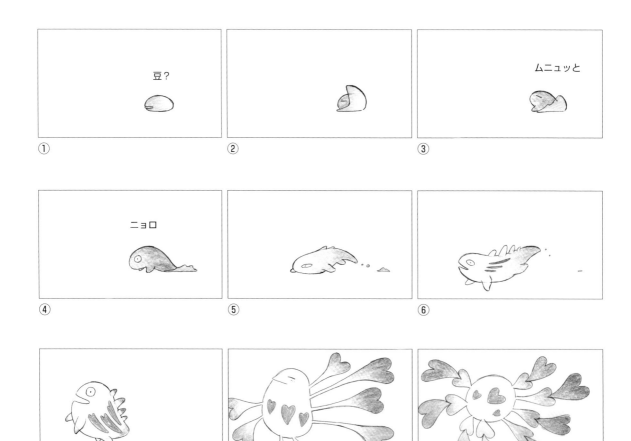

① 豆？

②

③ ムニュッと

④ ニョロ

⑤

⑥

⑦

⑧ 暴走！

⑨ 描いていて、自分でもわけがわからなくなっている。

お

⑩　どうしたものかと悩み中。

⑪　力業（ちからわざ）で抑えにかかる。

⑫

⑬　抑え込みに成功しかかる。

⑭

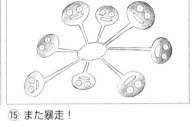

⑮　また暴走！

⑯　このままではいかん！

⑰

⑱

⑲

⑳

㉑

㉒　困ったときのネコ頼み。

㉓

うまくいった！
…のか？

㉔　END

お

オープニング
おーぷにんぐ

OPENING　作品の始めに主題歌が流れる部分。タイトル、メインスタッフのテロップが出る。〔OP〕と略す。

オープンエンド
おーぷんえんど

〔オープニング〕と〔エンディング〕をセットにした用語。同時進行で作ることが多いので、セットになっていると思われる。

オールラッシュ
おーるらっしゅ

編集作業を終え、完成形につないだラッシュのこと。これを素材にして音作業をする。最終リテイク出しもこれを見てする。関連語〔棒つなぎ〕

俺アニメ（おれアニメ）

　俺原画と言ってもよい。すなおにコンテの指示に従って描けばいいものを、頼まれもしない演技や動きを激しく大量につけてくるタイプの原画。おおむねキャラ設定も無視されているので、似たような服を着ていることからかろうじてそのキャラとわかるのみで、ほぼ別キャラと化している。

　これをするアニメーターにはいくつかタイプの違いがあるが、基本的に描いている本人は「だって絶対このほうがいいんだモン！」と全身全霊を傾けて目の前の原画にのめりこみ、可能な限りのクオリティを追求しているつもりなわけで、決していいかげんに仕事しているのではない。一種のトランス状態であろう。

　理性的に描かれた原画ではないので、作品にとって非常に迷惑なことが多く、決して推奨はしないが、アニメーターがこういう状態で絵を描くこと自体はある意味アニメーターの本質にかかわる部分であるため、テレビシリーズでは大目に見る演出、作監も少なからずいる。

　またこのトランス状態は伝染するらしく、その原画を見た演出が「うお！　こういうの好き！」と魔が差し、「いくらなんでも作監でなおすだろうしな」と勝手な期待をして演出OKを出し作監に送った場合、作監が経験ある理性的なアニメーターであればよいのだが自分もトランス系だったりすると始末におえず「この原画イイ！　キャラぜんぜんちがうけど、演出もOK出したんだから、思い切ってこれはこのまま行ってみよう！」などど血迷い、ほぼ別作品のような画面が放映される事態となる。

　「俺動画」というものも存在するが、こちらは作画の最後の砦を守る動画検査にチェックされると画面に出る頻度は格段に落ちる。ザル特性を持たないことが動画検査アニメーターの絶対必要条件だからである。

トランス状態のオーラ

作監

原画

トランス状態で描かれた原画って、傑作1割、別物9割だから、こわいわ…

音楽メニュー発注 　　おんがくめにゅーはっちゅう

作品専用音楽（BGM）の発注。音響監督、選曲、監督、プロデューサーが相談して音楽メニューを作り、作曲家に発注する。テレビシリーズで作る音楽は50〜60曲。曲はできるだけ多いほうが場面に合った曲を選べるが、予算枠を超えるとプロデューサーからストップがかかる。

音楽メニュー表 　　おんがくめにゅーひょう

作品専用に作った音楽（BGM）の一覧表。「主人公のテーマ」「戦いのテーマ」ほか、曲の内容、曲番号などが一覧できる。監督、演出は事前に全曲をつかんでおき、音響選曲がイメージに合わないときは音楽メニュー表から提案する。

音響監督 　　おんきょうかんとく

アフレコ、ダビングを管理、監督する人。〔選曲〕や〔音響効果〕スタッフを統括する人。

音響効果 　　おんきょうこうか

1)〔SE〕のこと。
2)〔SE〕を担当する職種のこと。

●「ご近所おさそいあわせの上」音楽メニュー表

No.	テーマ	内容	尺	メモ
M-1	銀河連邦軍のテーマ	銀河連邦軍本部の雰囲気。艦橋での対話時	1分30秒	
M-2	ヤマトのテーマ	ヤマト登場時。深刻でない攻撃的なイメージ。	1分30秒	
M-3	大尉のテーマ	知的で落ち着いた大人。やさしく温かい。	1分30秒	
M-4	少佐のテーマ	わけのわからない生き物。コミカルだが危険。	1分30秒	
M-5	のどかな日常	南国風の日常。平和で豊かな食卓。	1分30秒	
M-6	サスペンス	ものかげから3人をうかがう謎の人物。	1分30秒	
M-7	戦闘	エフェクトの嵐。光と圧倒的パワーの無駄遣い。	2分	
M-8	艦隊戦	銀河帝国軍本隊の主力艦隊が登場する。	2分	
M-9	コミカル	少佐とヤマトのいつものこぜりあい。	1分	

回収　　　　　　　　　　　　　かいしゅう

〔上がり〕を取りに行くこと。制作用語。

制作
正月休みなんで
年明け6日に
回収きます

じゃっ！

ちょい
待ち！

12月28日

アニメ業界あるある

海外出し　　　　　　　　　かいがいだし

中国、韓国のほか、台湾、ベトナム、フィリピン、タイなどがある。

海外出し

　おもに動画と仕上の工程を海外依存でまかなうこと。この工程は「90%以上が海外へ出て行く」といわれており、国内の産業空洞化は危機的な水準まで進んでいる。現在、日本国内の動画、仕上職種は絶滅寸前状態にある。動画職種は原画や作監、監督などを輩出するアニメ作りの初期教育的な職種でもあるため、国内の動画仕事が少ないことはすなわち、若い技術者の育成が困難であることにほかならない。

返し　　　　　　　　　　　　　かえし

原画の動き幅を超えたところに描かれる動画のこと。原画段階で動きが計算されていることが前提で、必ずアタリを入れておかなければならない。〔揺り戻し〕とおなじ動きと考えて差し支えない。

【返し】作画例

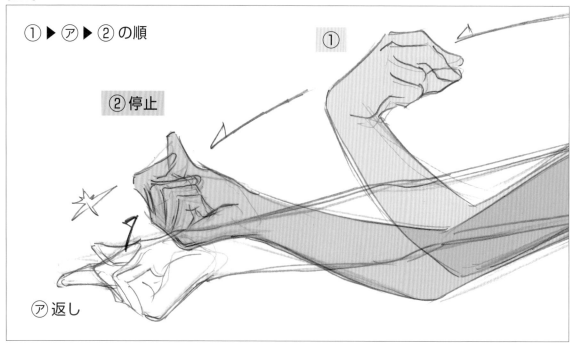

①▶㋐▶②の順

②停止

①

㋐返し

画角　　　　　　　　　　　　　　　　がかく

使用するレンズの種類(標準、広角、望遠、魚眼など)によって変わる、カメラに写る範囲。
例＝広角60°〜100°
望遠10°〜15°　魚眼180°
作打ちで「このカットは画55°」と指定されたりはしないので、アニメーターはおおむねこういう感じだというイメージを持っておけばよい。ただし、レンズによる画面の違いは、写真雑誌を見て頭にたたき込んでおくこと。じっさいにカメラをのぞいてみると一番よい。

広角：広い角度を写せ、パースが強調される。

望遠：写せる角度は狭いが、遠くのものを大きく写せる。

描き込み　　　　　　　　　　　　かきこみ

別セルで描かれてあったものを、動きの途中から同セルにまとめて描くこと。

拡大作画　　　　　　　　　　　かくだいさくが

画面上の絵が大変小さく、描画線がつぶれてしまうような場合は、サイズを拡大した絵で描き、撮影時に本来の大きさに縮小する。レイアウトには本来の大きさと位置を指定しておく。原画の縮小コピーを貼りつけておくとわかりやすい。
このとき撮影としては、レイアウト上のアタリに合わせて撮るので、縮小率％指定はあってもなくてもよい。

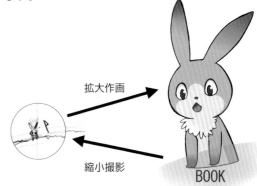

拡大作画

縮小撮影

このような画面は、遠景でウサギの絵が小さすぎるため、等倍では描きづらい。

カゲ かげ

人物などにつけるカゲ。通常色鉛筆で作画する。

ガタる がたる

映写時に絵がガクッとずれたり、ガタガタして見える状態。タップのずれ、スキャンのずれなどで起こる。

合作 がっさく

海外の会社と協力して合同で作品を作ること。一般的にはアメリカなどの下請け仕事。海外との共同出資で企画から一緒に作るものもある。

カッティング かってぃんぐ

フィルムを切って長さを決める作業、つまり編集作業のこと。関連語〔編集〕

カット かっと

1) 場面分けの最小単位。
2) 編集で切ること。

カット内O.L かっとないおーえる

カットの中で、画面の一部または全体がO.Lすること。〔中 (なか) O.L〕ともいう。

カットナンバー かっとなんばー

絵コンテ作成時に、最初の場面をカット①として、連番でつけられた番号。〔略語C-〕82ページ参照。

【カゲ】

カゲなし

カゲあり

カゲについて

　カゲのつけ方には作品ごとに決まりがある。たとえば初期のガンダムで、アムロはいつも顔の片側にカゲが落ちていたのだが、あれは「この人はこういう雰囲気のキャラなんですよ」的お約束カゲである。「ネクラカゲ」は安彦良和さんが発明した画期的なアニメカゲのひとつ。

　性格や感情を表すカゲ、絵に疑似立体感をつけるカゲは、日本のアニメ独特の表現といえる。

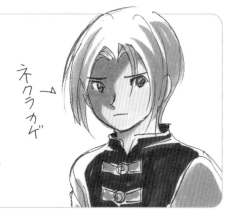

ネクラカゲ

カットバック　　　　　　　　　かっとばっく

別々のシーンを交互に挟み込んで編集する映像手法。緊迫感を出すときによく使われる。正しくはクロスカッティングといい、カットバックとはちょっと違うが、一般にアニメではだいたいカットバックという言葉でまとめている。
フラッシュバックはまたちょっと意味が違う。

カット袋　　　　　　　　　　　かっとぶくろ

原画、動画、タイムシート等、作画工程紙素材を収納するための、Ｂ４サイズ各社専用封筒のこと。表にシーン番号、カット番号、担当者名、作業進行状況等が書き込まれている。

サンライズのカット袋

カット割り　　　　　　　　　　かっとわり

1) 作打ち前または作打ち後、各原画に受け持ちカットを割り振ること。
2) 演出的な意味では、ひとつのシーンをどのような画面を積み重ねて見せていくかの方法論を指す。

カット表　　　　　　　　　　　　　　　　　　　　　　　　　　かっとひょう

各カットの作業進行状況、担当者などの情報が全カット分書き込まれている一覧表。担当制作進行が作る。

カット	兼用	レイアウト		一原		二原		動画		仕上		背景	
		IN	UP	IN	UP	IN	UP	IN	UP	IN	UP	IN	UP
1		3/30	4/8	3/30	4/8	4/9	4/12	4/14	4/16	4/16	4/17	4/9	
2	6	3/30	4/8	3/30	4/8	4/9	4/13	4/14	4/16	4/16	4/17	4/9	
3		3/30	4/8	3/30	4/8	4/9	4/13	4/14				4/9	
4	10、12	3/30	4/11	3/30	4/11	4/11						4/11	
5		3/30	4/9	3/30	4/9	4/10						4/9	
6		3/30	4/10	3/30	4/10	4/10						4/9	
7		3/30	4/9	3/30	4/9	4/10						4/9	

角合わせ　かどあわせ

1）Followの動画方法のこと。フレーム右下に目盛を打ち、フレーム右下角をその目盛に合わせて移動させながら絵を描いていく方法。Followの動画は、必ず、絶対、つねにこの方法で動きを確認しながら動画すること。使用するのはフレームのどの角でもよい。

2）以前はつけPAN（Follow PAN）作画を角合わせといっており、今もそういわれることがある。

7ミリ×12k＝歩幅84ミリ
84ミリ÷4枚＝21ミリ
動画1枚あたり21ミリの角合わせか

【Followの動画方法＝角合わせ】

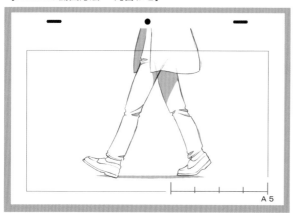

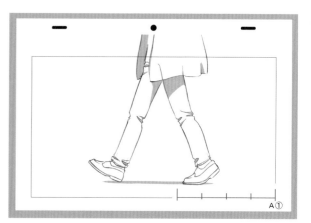

1）A① とA5に歩幅分の目盛を打つ。この図ではフレーム右下で角合わせしている。

タイムシート

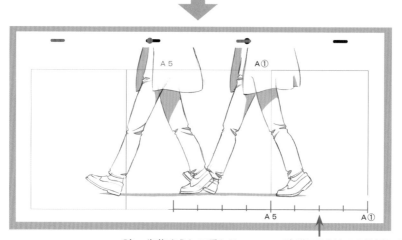

2）一歩分ずらして重ねる。

3）動画A3はこの位置に角合わせして描く。

角合わせとは

〔角合わせ〕という用語は、タップがなかった戦前、紙の角を合わせて作画・撮影していたことに由来する。日本製の正確に作られた動画用紙を使用するなら、紙の角に目盛を打っても差し支えない。

かぶせ　　　かぶせ

部分的な動きの直しや小物の描き忘れを描き加えるときに〔かぶせ〕を使う。描き変える部分のみを別レイヤーで作り、修正前レイヤーにかぶせてなおす。非常に重大な描き忘れ（口がない！）も、人間のすることだからたまにはあるが、ラッシュチェックで発見され、画面に出ることはない（はずである）。

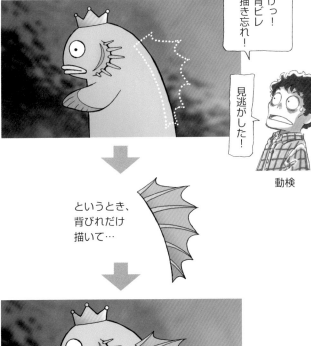

というとき、
背びれだけ
描いて…

かぶせる。

紙タップ　　　かみたっぷ

動画用紙のタップ穴部分を短冊状に切り取ったもの。下書きやラフなどで不要になった動画用紙から切り取っておく。アニメーターはこれを自分の好みの紙幅で作っておき、タップ貼り換えなどで使う。制作も箱で持っているが、彼らが作る紙タップは実用に耐えることが目的であるから、紙幅などは気にしていない。

①下描きなどで使用済みの動画用紙

②切り取る。

紙タップ

できあがり！

カメラワーク　　　かめらわーく

撮影効果、カメラ操作のこと。〔撮影指定〕参照。

画面回転　　　がめんかいてん

画面を回転させるカメラワークのこと。回転目盛はフレームでつけてもよいし、キャラクターだけ回転させるなら図解してもよい。複雑なときは先に撮影に相談しよう。

画面動 がめんどう

画ブレ、カメラシェイクともいう。地震で画面がガタガタ揺れるときの効果がこれ。画面を5ミリ／1K程度、上下に動かして撮影する。

撮影監督によると、近距離でガンダムが着地するときは大きめの画面動をつけており、また遠景のガンダムの場合は、着地から少し遅らせて画面動をつけることで、着地場所からカメラまで震動が伝わってきた感じを出しているとのことである。小幅なT.U、T.Bを繰り返して精神的衝撃を表現することもある。「ガチョ〜ン！」（死語かも）となったときである。

揺れ幅の目安を指定したい場合は、タイムシート上に波線で記入するのもよし。そうでない場合は波線にする必要はないのだが、見てわかりやすいというならそれもよし。

① 普通の画面を作る。

② 1Kずつ上下にずらして撮影すると、こんなふうに見える。

画面分割 がめんぶんかつ

画面を2つ以上に分け、それぞれを別画面とする方法。構図を指定しておけば、撮影で画面を切り取ってくれるので、マスクは不要。

大きめに別々の素材を作っておき…

撮影で組み合わせる。

9分割

同様に大きめの素材を作り、トリミングして…

撮影で9分割画面に組み立てる。

ガヤ
<div align="right">がや</div>

エキストラのざわめき等のこと。

カラ
<div align="right">から</div>

空（から）という意味。シートのコマに×（バツ）印がついていたら、そこにはセルがない状態。

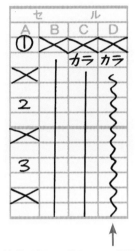

波線は好みで使用OK。撮影にとってはどちらでもよい。動画は会社の決まりに合わせること。

カラーチャート
<div align="right">からーちゃーと</div>

COLOR CHART　作品ごとの基準となる色見本表のこと。テレビシリーズ1000色、劇場用2000色程度。BG90やCB0などの色番号は、セル時代のアニメカラー番号である。

BG90	BG80	BG70	BG60	BG50	BG40	BG20
CB0	CB90	CB80	CB60	CB50	CB40	CB20
V0	V1	V2	V3	V4	V5	V6
RR0	R90	R80	R60	R1	R10A	X14
S1	B1	B3	R70	B5	aA-2	B6
SFM	F30	F31	F32	F2	Y85	E2

カラーマネジメント
<div align="right">からーまねじめんと</div>

COLOR MANAGEMENT　同じ画像でもディスプレイ、プリンタによって発色が違うため、その差を調整すること。

仮色
<div align="right">かりいろ</div>

まだキャラクターの色が決定していないとき、とりあえず塗っておく色。背景合わせや色指定が間に合っていないときなどに使う。

画力
<div align="right">がりょく</div>

アニメーション業界では「絵を描く力量」といった意味。したがってかなり範囲が広い。デッサン力とおなじと考えてよい。広辞苑にない言葉。

監督
<div align="right">かんとく</div>

作品作りで現場スタッフを指揮監督し、作品の出来に責任を持つ人。ディレクターともいう。

こういう感じの仕事だよね　監督って

…というより

視聴率悪いとテレビ局に呼ばれて怒られる仕事

監督ってたいへんなんだな

完パケ
<div align="right">かんぱけ</div>

完全パッケージの略。あとは製品にするだけ、放映するだけ、となった状態。

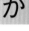

き

企画　　　　　　　　　　　　　きかく

1）作品を作ろうとするときに、一番最初に出す提案。
2）企画を作る部署。

企画書　　　　　　　　　　　きかくしょ

作品を作るとき、最初に作る提案書。スポンサーや
製作関係者に、作品のイメージや内容を伝えるため
に作られる。

気絶　　　　　　　　　　　　　きぜつ

鉛筆を持ったまま、寸前まで絵を描いていた雰囲気
で、机にうつぶしている状態を指す。もちろん寝て
いるわけである。

軌道　　　　　　　　　　　　　きどう

動きの軌跡、〔運動曲線〕とほぼ同じ意味。アニメー
ターにとって非常に重要な動きの基本。まれに英語
でアーク(arc＝弧の意味)という人もいるのでおぼ
えておこう。

キーフレーム　　　　　　　きーふれーむ

一連の動画の中で、動きのポイントとなっている絵。
〔送り描き〕に関連説明あり。

決め込む　　　　　　　　　　きめこむ

きちんと決める、といったような意味。たとえばキャ
ラの髪型案がいくつかあったとき、「ヘルメットを
かぶれないからポニーテールはだめだ」などと条件
を絞ることで、ひとつに決めていく。この過程を〔決
め込み〕という。複数候補のまま保留にしてあるの
は「まだ決め込んでいないんだよね」という状態。

ほとんどのアクションは
なめらかな曲線を描く。

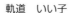

軌道　いい子

悪い子

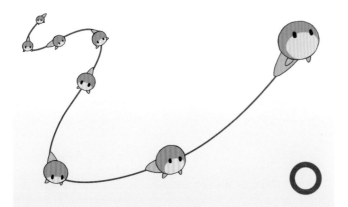

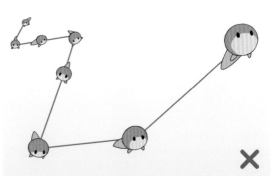

逆シート　　　　　　　　　　　　　　　　　　　　　　　　　　　　ぎゃくしーと

行き帰りの動きに同じ動画のパターンを使うこと。〔逆シート〕と書かれていないときは、シートの内容または動きで判断する。

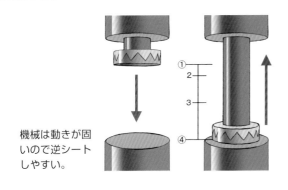

機械は動きが固いので逆シートしやすい。

逆シート　　逆シートしない

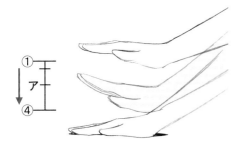

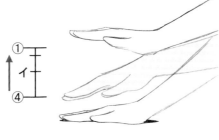

人間の動きは基本的に逆シートできないが…

固い動きがよいときは、タップ割りで逆シートもいい感じ。

逆パース　　　　　　　　　ぎゃくぱーす

1) 〔ウラトレス〕または〔逆ポジ〕の意味で使う人もいるので注意。
2) キャラの位置はそのままに、背景のみ逆のパースで描くという意味で使う人もいる。
3) あえて本来と逆のパースをつける描き方。
　　例＝四角い箱のパースをゆがませて味を出す。
　　意味が統一されていない用語である。

逆ポジ　　　　　　　　　　ぎゃくぼじ

語源が謎の用語。逆ポジフィルムか逆ポジションかのどちらかであろう。アニメ業界ではどちらの意味でも使われるので、その場の空気を読んで柔軟に対応しよう。

1) 絵コンテにただ〔逆ポジ〕と書いてあれば、そのカットは絵コンテの絵を裏返しにした構図という意味。
2) 作打ちで「キャラ、逆ポジにして」といわれたら、それはキャラA、Bの位置を入れ替えるという意味。

脚本　きゃくほん

〔シナリオ〕と同じ。

キャスティング　きゃすてぃんぐ

キャラクターの声優を決めること。

逆光カゲ　ぎゃっこうかげ

逆光状態のカゲ。じっさいに逆光のとき以外に、光源に関係なく気分でつけるときがある。

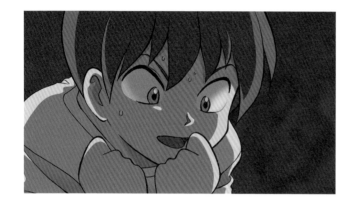

キャパ　きゃぱ

capacityの略。処理能力の意味と考えてよい。「東映はキャパが違うよ」といった場合、優れた処理能力を持っていてうらやましいという意味である。

キャラ打ち　きゃらうち

キャラクター作りについての打ち合わせ。監督、演出、キャラクターデザイナー、担当制作が出席。場合によってはテレビ局、スポンサー等も出席する。スポンサーのおもちゃ会社が出席したりすると、「主人公には商品化できるポシェットをいつも持たせたらどうか」などと悪気はないのだが、コスチュームデザインを無視した提案をして、「戦闘服にポシェットですか……」とキャラクターデザイナーを途方に暮れさせたりする。

キャラくずれ　きゃらくずれ

キャラクターの形が、違和感を感じるほど崩れてしまった状態。

キャラクター　きゃらくたー

1)作品に登場する人物のこと。
2)人物の性格や特徴のこと。

キャラクター原案　きゃらくたーげんあん

企画書に載っている絵がこれ。作監や原画の仕事を依頼されるとき、「まだ原案なんだけど、こういうキャラはわりとあなた向きじゃないかと思って」とプロデューサーがこれを持ってくることがある。しかし、いつの間にかキャラクターデザイナーが交代していたりして、完成したキャラクター設定が別物（ケロロが北斗の拳に変わるくらい）と化していることがある。原案を見て仕事を受けるときは注意が必要。

キャラデザイン　きゃらでざいん

キャラデ、キャラデザ等、あらゆる略し方をされるが、すべてデザインとデザイナーを兼ねている。オープニングで「キャラクターデザイン」と名前が出るのが、キャラクターを作った人。国内作品では「キャラクターデザイナー」という職種はおおむねアニメーターの仕事の一部。

キャラ表　きゃらひょう

キャラクター表の略。キャラ設定と同じ。登場する人物やメカ、道具などの基本モデル図の総称だが、メカはメカ設定、小道具は小物設定ということが多い。

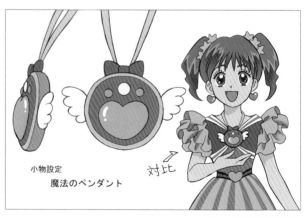

小物設定
魔法のペンダント

対比

キャラ表の小物設定

キャラ練習　　　　　きゃられんしゅう

新たな作品にとりかかるとき、事前にしておくキャラクター模写練習のこと。模写でその作品独特の表現や絵のバランスをつかんでおく。

切り返し　　　　　きりかえし

カメラを180°切り返した、前カットと対面的な構図のこと。人物が向かい合った会話シーンなどで使われる。

アオリ対フカンの切り返し

なめの切り返し

切り貼り　　　　　きりばり

タップ位置を貼り換えたり、絵の位置を貼り換えたりすること。

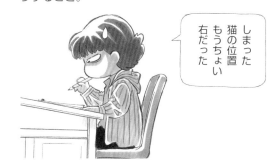

しまった猫の位置もうちょい右だった

失敗：真ん中あたりに描いたネコ

メンディングテープ

切り貼りによる修正。ネコの位置が真ん中より右になるようにタップ位置を貼り換えた。

き

均等割　きんとうわり

動きを詰めずに、同じ間隔で中割すること。

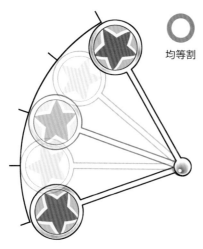

均等割

よくある間違い
単純にタップ割す
ると長さが変わる。
弧を描く動きは気
をつけよう。

クイックチェッカー　くいっくちぇっかー

QUICK CHEKER　原画または動画をビデオカメラ
で撮り、PCで動きをチェックするためのソフト。

クール　くーる

cours（仏語）テレビ放映13週をワンクールとい
い、約3ヶ月間である。4クールなら1年契約となる。

空気感　くうきかん

空気の厚み、空気の色の感じ。絵の具で絵を描くと
きにも使われる言葉だが、アニメでは撮影が画面に
雰囲気を出すための工夫のこと。最近の作品では、
背景およびキャラクターの絵一枚一枚すべてに空気
感のフィルターをつけている。

口パク　くちぱく

セリフ時の口の動き。

口セル　くちせる

セリフ用に描かれた、口だけのセル。

【口セル】

A① セルに…　　　　口セルをのせて完成。

【口パク】

口セル①　　　　口セル②　　　　口セル③

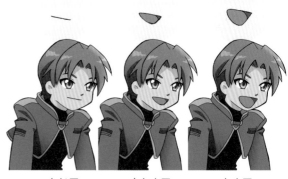

とじ口　　　　中あき口　　　　あき口

クッション　くっしょん

1）カメラワークの〔フェアリング〕のこと。
2）作画で「クッション」というときも、カメラワー
　クの「ため」と同じ意味で使われる。「この動きは
　ここでクッションつけておいて」と指定される。
3）カットの秒調節用につけておく、余分の秒数ま
　たはコマ数のこと。「あとで音楽に合わせて切る
　から、全カット、頭に6コマクッションつけて
　作画しておいて」などといわれる。オープニング、
　エンディングなどの音楽合わせ作画のときには
　必要。

組 くみ

建物のカゲから人物が現れてくるとき、建物の輪郭と人物が〔組〕となる。
1）セル組＝セルとセルの組。
2）BG組＝BGとセルの組。（BOOK組もあり）

 セル組

動画A①

＋

動画B①

Aセル組は切らない

レタスが自動的に組まで塗る。
※レタス…RETAS　214ページ参照

組線 くみせん

セルとセル、セルと背景とで、絵が組み合わさる部分の境界線、組み合わせ線のこと。
原画で作る、背景で作る、撮影で作るなど、作品によって決まりがあるので確認すること。

組線について

組のしくみは業界全体で同じだが、組線は誰が、どの段階で、どのように切るかについては、作品ごとに決まりがある。それぞれの作品に向いた方法があるためだ。動画は〔動画注意事項〕に組み方の指定があるので読んでおこう。

【セル組】

セルとセルを組む場合、基本的には動画の表側には組を描かない。ソフトが自動的に、Aセルの上にのせたBセルを組むからである。ただし、「ここが組です」という目安は裏にざっくり描いておくと仕上でわかりやすい。（ちょっとだけ目安を裏側に描く作品もある）

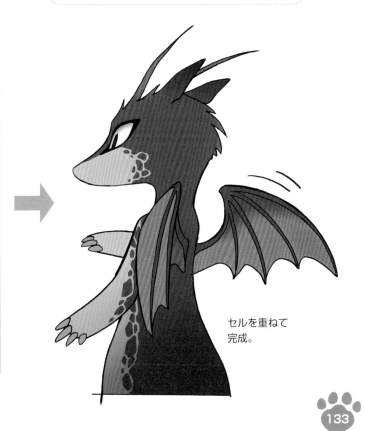
セルを重ねて完成。

く

①レイアウト

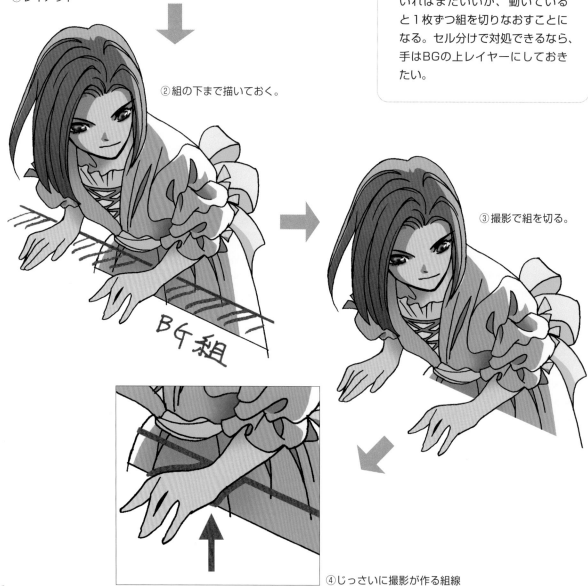

②組の下まで描いておく。

BG組

③撮影で組を切る。

④じっさいに撮影が作る組線

グラデーション

ぐらでーしょん

おおむね、色のぼかしという意味。セルの場合、単純なものなら「このへんにこんな感じのグラデ」と指定しておけば、仕上でつけてくれる。

原画
（グラデ指定）

仕上

グラデ処理

グラデーション背景

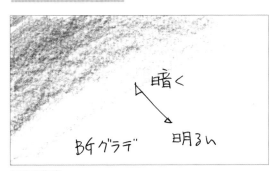

原図の指定

完成背景

グラデーションぼけ

ぐらでーしょんぼけ

撮影用語。グラデーションマスクを作っておき、その部分にぼかしのガウスをかけること。背景画に対して、手前から奥へ徐々にピンが合っていく、という処理が可能になる。

カットごとに原画で指示を入れてもよいが、とくにいわなくても撮影でちゃんと入れてくれている。

PC処理

①
After Effects
でグラデーションマスクを作る。

②
クリアな背景にマスクを合わせる。

③
マスクに合わせて手前側がぼけた背景になる。

クリーンアップ

くりーんあっぷ

CLEAN UP　ラフに描かれた絵をきれいな線で清書すること。クリンナップと略す人もいるが、和製英語である。

くり返し

くりかえし

〔リピート〕参照。

クレジット

くれじっと

クレジットタイトル（credit title）の略。作品にかかわったスタッフ、声優名、会社名などの表示をいう。作品中のオープニングとエンディングに個人名や会社名が出てくるのがそれ。

黒コマ／白コマ　　　　　　　くろこま／しろこま

黒色のコマ、白色のコマのこと。爆発の効果などに使うが、テレビ放映での多用は禁止されている。細かい規則があるので、これを使うときには手引きを見ての確認が必要。

グロス出し　　　　　　　　　　　ぐろすだし

作品制作を請け負った会社が、その制作作業すべてをまとめて他社に委託すること。グロスとは総体の意味。

クローズアップ　　　　　　　くろーずあっぷ

CLOSE UP　大写し。アップショットよりさらに寄った画面。

クロス透過光　　　　　　　くろすとうかこう

キラリ、と十字に光る透過光。レイアウトに光の大きさを指定しておく。In、outや回転など、動きをつけることもできる。

クロッキー　　　　　　　　　　　くろっきー

Croquis　素早く描いた人物スケッチのこと。絵の勉強のために描くわけだから、別に鉛筆画でなくともよい。サインペンでも、ダーマトグラフ（紙巻き色鉛筆）やパステルでも、絵描きらしくそのときの気分で画材を選べばよい。おおむね1分～20分くらいが1ポーズの時間。
速写練習は、動かすための絵を描くアニメーターには効果的で、「Dynamic Life Drawing for Animators」のような描き方ができれば最高。ちなみにクロッキーは仏語なので、英語圏のアニメーターには通じない（実話）。英語ではドローイング、またはライフドローイングという。

劇場用　　　　　　　　　　　げきじょうよう

映画館で上映する作品をいい、いわゆる映画のこと。

【クロス透過光】

作例①

作例②

キラーン！とイン、アウト

キラリ～ン！と回転

消し込み　　　　　けしこみ

雪原を歩く人物の後ろに足跡が残っていく、というときに使われる方法。この場合、足跡が増えていくように描くのではなく、まず全部の足跡がある状態の絵を１枚描く。歩いていく人物の足元に合わせて、マスクなどで足跡の必要な部分だけを表示するようにして撮影する。

〔消し込み〕という言い方は、セル時代にはフィルムを逆撮（ぎゃくさつ）しながらセルに描かれた絵を、じっさいに手で〔消し込んで〕いっていたためである。

消し込み　その①

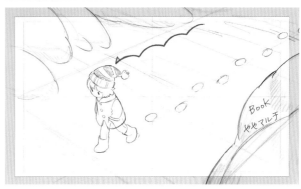

指定の仕方に決まりはないので、カットによってわかりやすい指定をすればよい。

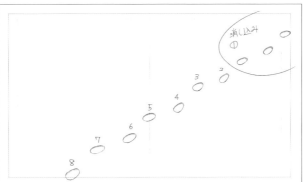

消し込み　その②

① 完成形を１枚描く。

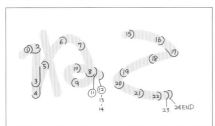

② 動きを計算して消し込み指定する。

③ マーカーの動きだけ作る。

④ 完成画面-1

⑤ 完成画面-8

⑥ 完成画面-21

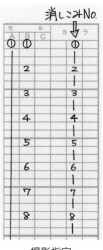

足あと・消し込み

セル A	B	C	カ ラ
①	①		①
	2		
	3		
	4		
	⑤		2
	7		
	8		
	⑨		3

撮影指定

消しこみNo.

セル A	B	C	カ ラ
①	①		①
	2		2
	3		3
	4		4
	5		5
	6		6
	7		7
	8		8

撮影指定

ゲタをはかせる　　　　　　　　げたをはかせる

画面内で身長差があるふたりの人間が横に並び、かつ足元が見えないとき、足元に台を置いたつもりで背の低いキャラクターを少し高い位置に描くこと。「ちょっとゲタをはかせておく？」などという。そうすることで演技がしやすくなるとき、あるいはバランスのよいレイアウトになるときに使う方法。歩きなどで移動する場合は、違和感が出やすいので注意。

過去には「せっしゅする」ともいわれていた。

これくらいのおさまりの画面がほしいのだが…

身長差でこうなってしまう。

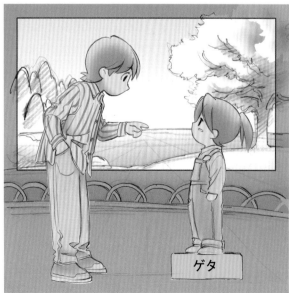

…というときゲタをはかせる。

決定稿　　　　　　　　　　　　けっていこう

何度かの直しや調整をへて、最終的に完成した原稿のこと。〔決定稿〕が変更されることは基本的にないので、それをもとに作業が進められる。シナリオもキャラクターデザインも〔決定稿〕という。

欠番　　　　　　　　　　　　　けつばん

カット番号、動画番号など、①から連番になっているはずの番号の中で〔なし〕になった番号。
〔A-28欠番〕などと、見る人がわかるようにメモを書いておくことが必要。

原画　　　　　　　　　　　　　げんが

1）動きのポイントが描かれた絵。
2）絵コンテに沿って画面を設計し、演出が要求する動きや演技を絵に描いていくアニメーターのこと。原画の仕事では、画面構成、カメラワーク、特殊効果、処理方法からあと作業の効率まで、画面作りすべてを計算し指示する必要がある。そのため絵を描くだけでなく、現場の各工程をも理解しておかなければならない。才能と総合力を要求される非常に難しい仕事だ。

原撮　　　　　　　　　げんさつ

原画撮り、原画撮影。
アフレコ時までに、最終画面が完成しないとき、原画を撮影して間に合わせる非常手段。

原図　　　　　　　　　げんず

〔背景原図〕の略。背景画を描くためのもとになる図面。原画が描いたレイアウトをそのまま使うこともあれば、美術監督がレイアウトから新たに描き起こすこともある。

原トレ　　　　　　　　げんとれ

原画トレスの略。原画クリーンアップ、原画清書と同じ。

兼用　　　　　　　　　けんよう

あるカットの動画や背景などの素材を、そのまま他カットの一部として使用すること。

効果音　　　　　　　　こうかおん

〔SE〕参照。

【原図】

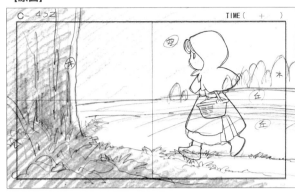

【原トレ】

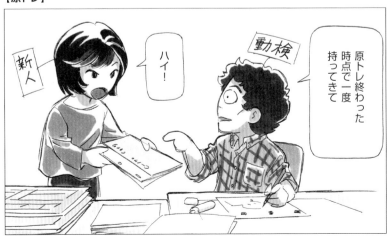

広角

<div style="text-align: right">こうかく</div>

広角レンズで撮った画面のこと。典型的な例をあげると、普通のベッドが長さ5メートルくらいに見えるホテルの客室写真が、広角レンズで撮られたものである。

作打ちで、「このカットは広角アオリで描いて」と指定される。絵的には距離が伸びてパースがきつくなる。実際どういう画面になるのかは、写真雑誌の「望遠対広角」みたいな記事を見るとよくわかる。

標準レンズの画面　キツネは壁に背をつけている状態

広角レンズの画面　同じ距離から広角レンズで撮るとこうなる。

手を引きつけている状態

手を引きつけている状態

手を前につき出した状態

手を前につき出した状態

室内の場合

標準レンズの画面。側面の壁や天井は写らない。

広角レンズの画面　同じ距離から広角レンズで撮った画面。写る範囲が広くなり、遠近感が強調される。

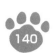

合成

ごうせい

動かない部分を〔親〕、動く部分を〔子〕として別紙に動画し、仕上段階で一枚のセルに組み合わせる描き方。面合成（かぶせ合成）、線合成などいろいろできる。各社または作品で、合成方法が違うため、〔動画注意事項〕を確認すること。

A㋐　　　　　　　　　　A3' END

線合成

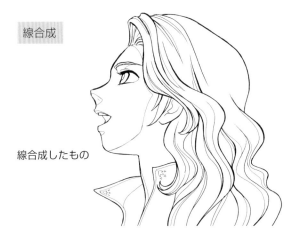

線合成したもの

完成

合成伝票

合成伝票　C− 240		
合成・親　＋　合成・子　＝		セル番号
A㋐ ＋ A①'	＝	A①
〃　＋ A 2'	＝	A 2
〃　＋ A 3' END	＝	A 3 END

A①'

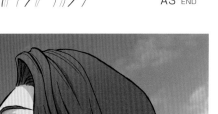

A2'

面合成

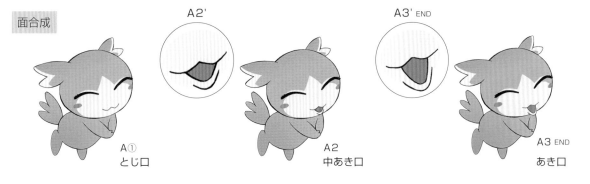

A①　　　　　　　A2' 　　　A2　　　　　　　A3' END　　　A3 END
とじ口　　　　　　　　　　　中あき口　　　　　　　　　　　あき口

※〔面合成〕は、本来別セルで作る口パクを合成あつかいにして、無理やり枚数を減らしたもの。原画で別セルに指定してあげよう。

こ

合成伝票 ごうせいでんぴょう

合成の組み合わせ方を動画番号で指定した伝票。

合成伝票	C− 240		
合成・親	＋ 合成・子	＝	セル番号
A ⑦	＋ A ①'	＝	A ①
〃	＋ A 2'	＝	A 2
〃	＋ A 3' END	＝	A 3 END
	＋	＝	
	＋	＝	
	＋	＝	
	＋	＝	
	＋	＝	
	＋	＝	
	＋	＝	
	＋	＝	
	＋	＝	
	＋	＝	
	＋	＝	

合成伝票（巻末付録あり）

香盤表 こうばんひょう

登場人物がシーンごとにつけている服や装備、舞台
となる場所や時間などの一覧表。

コスチューム こすちゅーむ

衣装のこと。

ゴースト ごーすと

太陽などの光源を実写で撮ると、画面に円形や多角
形の光が一列に並んで写ることがあり、それをゴー
ストという。アニメーションでは真夏の太陽を表現
するときなどに、ゴーストをCG素材として作り使
用する。

コピー＆ペースト こぴーあんどぺーすと

作画での意味は、キャラクターをコピー＆ペースト
してモブシーンの人数を増やすこと。もとの作画枚
数が少なくて済む。増やす位置と大きさは、必要な
ら原画で指定し、だいたいでよければＣＧや撮影に
頼んでもよい。

コピー原版 こぴーげんばん

絵コンテ、設定等のコピーをとる際、生原稿から直
接コピーをくり返すと生原稿が傷んでしまう。それ
を防ぐために作っておく状態のよいコピーのこと。
普段はその〔コピー原版〕から配布用コピーをとる。

【ゴースト】

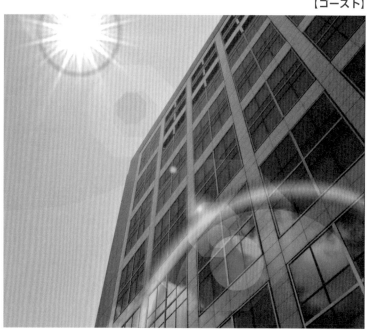

こぼす
<div align="right">こぼす</div>

セリフをカットの中で終了させず、あえて一部を次のカットに残す演出手法。「セリフ先行」はその逆。

カット	画　面	内　容	セリフ	秒数
248		暗い居間 ロウソクの灯 セリフこぼし	女主人 「そう…… あれは 去年の	3+0
249		夜空 台風みたいな空 雲が速い	夏の夜で ございました	3+12

コマ
<div align="right">こま</div>

もとはフィルムの一つひとつの枠の意味。1K＝1コマ＝1フレーム。

コンテ
<div align="right">こんて</div>

〔絵コンテ〕の略。

コンテ打ち
<div align="right">こんてうち</div>

コンテ出しともいい、コンテ発注時の打ち合わせのこと。作品の世界観説明に始まり、「この作品はアオリのカメラを多用しています」などと具体的な作品の約束ごとを、監督が絵コンテ担当に説明する。監督、各話絵コンテ担当、担当制作が出席。

コンテ出し
<div align="right">こんてだし</div>

各話の絵コンテ担当演出に、絵コンテを発注すること。発注しないと絵コンテは上がってこない→絵コンテがないと作画に入れない→スケジュールがガタガタ！ ということになるため、制作には可能な限り迅速なコンテ出しをすることが求められる。

コマ落とし的
<div align="right">こまおとしてき</div>

コマ落としのような処理で、という意味。早送り再生のような動きにすること。部屋の片づけを3秒で見せたいときなどに使われる。

【コマ落とし的】

ゴンドラ　　　　　　　　ごんどら

1) ゴンドラマルチ台を使った撮影方法のこと。
2) 撮影台時代の、カメラにつり下げるマルチ台の
こと。ここに画面手前の絵を置く。
〔ゴンドラT.U〕とは、つり下げた手前の絵ごと、
カメラが下の台に置いた絵に寄っていくマルチ
撮影のことである。撮影台はすでに存在しない
が、今でもこの効果を〔ゴンドラ〕と呼んでいる。

コンポジット　　　　　こんぽじっと

1) COMPOSITE　デジタル・コンポジットといえ
ば撮影のこと。COMPOSITER＝撮影者。
2) 複数の素材(作画、背景など)を組み合わせて合
成すること。

【ゴンドラについて】

● ゴンドラの素材　　　　　　　　レイアウト 背景、Aセル

レイアウト Bセル

● できる画面

↑ボールはピンぼけ

ボールがキャラに
迫っていく画面が
できる。

彩色　　　　　　　　　　　　　　　さいしき

PC上で動画に色をつける作業、およびその職種のこと。作業工程は　動画(手描きの絵)→スキャン(PCデータ化)→二値化⇒彩色(塗りつぶしツール)となる。

彩度　　　　　　　　　　　　　　　さいど

色の鮮やかさの度合い。

作打ち　　　　　　　　　　　　　　さくうち

作画打ち合わせの略。原画作業についての打ち合わせ。監督または担当演出が原画にカット内容を説明する非常に重要な打ち合わせ。演出、作監、原画、担当制作が出席。作品によっては動画チェックと動画も出席。

作画　　　　　　　　　　　　　　　さくが

作画監督、原画、動画などアニメーター職種の総称。

さ

【彩度】

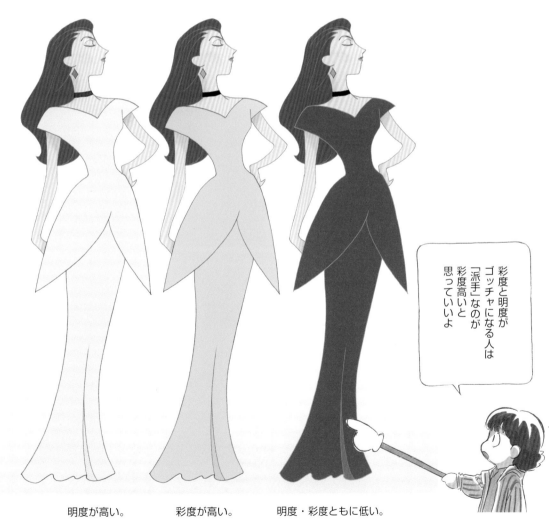

明度が高い。　　　　彩度が高い。　　　　明度・彩度ともに低い。

彩度と明度がゴッチャになる人は「派手」なのが彩度高いと思っていいよ

作画監督　　　　　　　　　　　　さくがかんとく

〔作監〕と略される。作品、担当話数での作画のチーフ。原画に修正を入れ、動きや絵のクオリティを水準まで引き上げる役職。キャラクターを統一するのも仕事。

・総作画監督　テレビシリーズで各話作監の監修、または劇場用作品で複数の作監を監修する役職。
・各話作監　テレビやDVDのシリーズ作品で各話を担当する作監。
・レイアウト作監　画面設計を担当する作監。レイアウトチェックともいう。
・メカ作監　メカのみ、またはメカと爆発などを担当する作監。

効率のため作品ごと得意分野で手分けするので、どの作監を置くか決まりはない。また作監は固定された職種ではなく、アニメーターの仕事の一部。

【作画監督】

A作品では キャラと作監を担当

B作品では 原画と作監を担当

C作品では 原画で参加します

D作品では レイアウトだけ手伝います

差し替え　　　　　　　　　　　　さしかえ

ラッシュの中の線撮り部分を色つきに、またはリテイクカットを修正済に、それぞれ映像を入れ替えること。作品完成前の追い込み時期になると、「○○のシーンの差し替え、終わった？」「もうちょいです！」という会話がひんぱんに交わされる。

撮入れ　　　　　　　　　　　　　さついれ

カットのデータをそろえて撮影部門に入れること。同時にカット袋も撮影に届けられる。カット袋を動かす理由は、

・「物を動かす」という形にしたほうが作業の管理がしやすいため。
・撮影指示もれが絶えないので、作業時に原画を確認する必要が生ずるため。
・細かい撮影指定が必ずスキャンされているとは限らないため。

等である。

〔撮入れ〕に必要なデータはレイアウト、タイムシート、仕上データ、背景データで、レイアウトはセルとおなじtgaデータで、背景素材はBGやBOOKなど複数のレイヤー構造を持つためPhotoshopデータで撮入れされる。

　関連語〔撮出し〕

撮影　　　　　　　　　　　　　　さつえい

仕上や背景からあがってきたデータを、タイムシート通りに構成し、効果を加え、最終的な画面を組み上げる職種。

撮影打ち　　　　　　　　　　　さつえいうち

撮影についての打ち合わせ。監督または演出と、撮影監督、担当制作が出席。

撮影監督　　　　　　　　　　さつえいかんとく

作品における撮影部門のチーフ。

要するに、アニメーターは作監をすることもあれば、原画のみとか、レイアウトのみとか、作品に応じていろんなことをやるわけだな

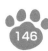

撮影効果　　　　　　　　　　　　さつえいこうか

撮影段階でつける特殊効果のこと。ダブラシ、スーパー、透過光、波ガラスなど。

撮影指定　　　　　　　　　　　　さつえいしてい

1)撮影効果、カメラ操作指定のこと。レイアウトとタイムシートに指定が書かれている。カメラワークともいう。

　　例＝T.B　T.U　PAN　マルチ　ストロボ

2)撮影指定を図解した紙のことも指す(この紙のこともカメラワークという)。

作監　　　　　　　　　　　　　　さっかん

〔作画監督〕の略。

作監補　　　　　　　　　　　　　さっかんほ

作画監督補佐の略。作監の指示を受け、おもに時間のかかる原画のなおしを担当する。

作監修正　　　　　　　　　　　　さっかんしゅうせい

作画監督が作品の絵や動きのクオリティを引き上げ、キャラクターを統一するために、原画の上から別紙に描いた修正画のこと。

撮出し　　　　　　　　　　　　　さつだし

撮影出しの略。撮影用の素材が正しくそろっているか確認する作業のことだが、現状ではおこなわれていない。ただし画面処理にこだわりのある監督の場合、効果やテクスチャ指定などが細かく入ってくることはある。

関連〔撮入れ〕

サブタイトル　　　　　　　　　　さぶたいとる

作品の副題のこと。〔サブタイ〕と略される。

　　例＝スター・ウォーズ　　帝国の逆襲
　　主題／メインタイトル　　副題／サブタイトル

撮影の手順

・カット袋が自分のところへ来る。

・撮入れされているレイアウト、背景、セルのデータを社内サーバーから持ってくる。

・シートを打つ。

・レイアウトをもとに画面を組んでいく。

・セルをBGと組み、フレアやフィルターなどの処理をする。

・レンダリング（出力）する。

撮影データの納品形態

　　HDCAM・デジベともにほとんど使用していない。現在はQuickTime（QTデータ）での納品がおもで、変換形式に関しては編集会社によって変わる。そのため納品パッケージは存在しない。納品だけでなく、撮影データのやり取りも、FTP（ファイル転送プロトコル）使用がメインとなっている。

【作監修正】

【撮影指定】

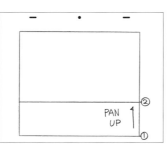

さ

サブリナ
さぶりな

〔サブリミナル〕の略。人によっては閃光などの表現で、露光オーバーの絵を 1 コマずつくり返し差し込む手法のことも、便宜的にサブリナといっている。

サブリミナル
さぶりみなる

SUBLIMINAL AD　サブリミナル・アド
サブリミナル広告手法のこと。目では見えていないが、識閾下では認識される 1 コマの絵をくり返し本編に差し込む手法。図のような画面を見ていると、なんとなくリンゴが食べたくなるというものだが、効果なしという意見もある。※注意：禁止されているので、絶対に商業作品で実験したりしないこと。

【サブリミナル効果】

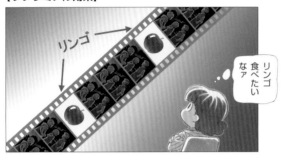

※識閾（しきいき）…心理学用語。意識の作用の始まりと、なくなる状態の境界のことをいう。「識閾下では認識される」とは、「自覚していないけど見えている」という意識（脳）の働きととらえてよい。「無意識に認識している」とも言い換えられる。

サムネイル
さむねいる

THUMBNAIL　「親指の爪」という意味。動きを設計するために描かれた一連の小さい絵のこと。合作でタイムシートのセリフ欄などに描かれている小さい絵もこれ。

サントラ
さんとら

サウンドトラックの略。作品で使用した音楽を CD 等にしたもの。

仕上
しあげ

職種として仕上といえば、PC 上で彩色している人をいう。
工程としては色指定、スキャン、彩色、特殊効果、セル検査までを仕上工程という。さらに色彩設定も含め仕上部門という。
アニメーション業界では通常「仕上」と書いて「しあげ」と読む。日本語としては間違いだが、伝統的にそうなっている。「仕上げ」と書くのがめんどうだったためと思われる。

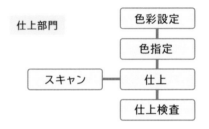

仕上検査
しあげけんさ

仕上が終わった画像をチェックし、塗り間違いや塗り残しがないかチェックすること、またはその職種。〔セル検〕ともいう。

色彩設定
しきさいせってい

セル部分の色を、シーンごとにデザイン（設計）、コーディネート（調整）する仕事。色彩設計ともいう。この用語集ではキャラクター設定、美術設定と合わせ、色彩設定を採用した。関連語〔色指定〕

【サムネイル】

下書き　　　　　　　　したがき

清書する前の、ある程度細かく書き込まれた下絵のこと。

実線　　　　　　　　　じっせん

動画に黒鉛筆で描かれた線。スキャンして主線レイヤーに表示される。

下タップ　　　　　　　したたっぷ

タップ穴をフレームの下側に持ってきて作画すること。通常は上タップ作画。

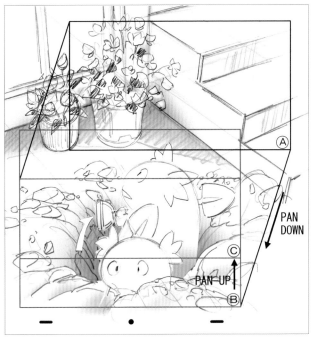

こういうカットは下タップが便利。

シート　　　　　　　　しーと

タイムシートの略。日本語でいうなら「撮影伝票」1秒が24分割されている。
セルワーク、カメラワーク、撮影特殊効果などが書き込まれる。動画と仕上はこれを見て作業、撮影はこれを見ながら撮影する。6秒シートが一般的だが、3秒シートも併用される。

ディズニースタジオは、下タップが基本だった。

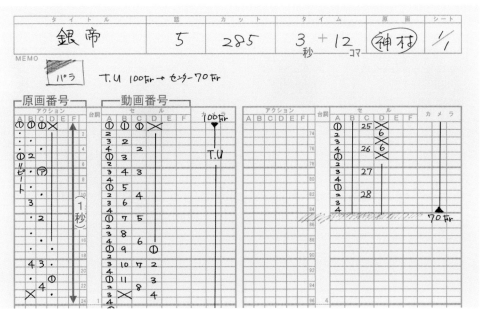

【シート】
（巻末に付録あり）

シナリオ　　　　　　　　　　　　　しなりお

〔脚本〕とおなじ。物語の流れと場面の説明、登場人物のセリフとで簡潔に構成されている。小説のように用語用法、語感、文体などにこだわり、心理を深く描写したりしないシナリオ独特の書き方がされている。とはいえ小説の書き方に決まりがないように、シナリオの書き方にも慣例はあるが、絶対的規則はない。

シナリオ会議　　　　　　　　　　しなりおかいぎ

シナリオ打ち合わせのこと。テレビ作品のシナリオ会議はテレビ局でおこなわれることもある。監督、ライター、プロデューサー、テレビ局などが出席。

シノプシス　　　　　　　　　　　　しのぷしす

物語の短いあらすじのこと。こうなってああなって、こうなった、くらいのもの。プロットのように全編のあらすじがきちんと書かれているものではない。

〆／締め　　　　　　　　　　　　　　しめ

請求書の提出期限。

ジャギー　　　　　　　　　　　　　じゃぎー

デジタル画像で見える線のギザギザのこと。

尺　　　　　　　　　　　　　　　　しゃく

作品の長さのこと。「OPの尺は？」と聞かれたら、「OPは何秒か？」という意味。特番などで予算組、スケジュール立てをするときは、「尺が決まらないとなんともいえないなー」ということになる。

写真用接着剤　　　　　しゃしんようせっちゃくざい

作画で紙を貼り合わせるときに使う接着剤。乾いたときに波打たない。「未来少年コナン」で大塚康生さんが使い始めた。今は使う人があまりいなくなり、メンディングテープのほうが主流。

ジャンプSL　　　　　　　　　　じゃんぷすらいど

スライド歩き原画の描き方のひとつ。ふつうに二歩分（例＝3K中計9枚）歩く動画を作り、二歩ごとに二歩分タップ位置を移動させて撮影する。
動画にスライド（およびFollow）歩きの知識がないため、おかしな足運びの動画が大量にあがってきて、なおし作業で倒れそうになった原画が開発した作画方法。原画の手間は増えるが、それに見合う効果はある。「ジャンプ・タップ・スライド」「二歩ごとのスライド」ともいう。

ジャギーあり

ジャギーなし

【ジャンプSL】

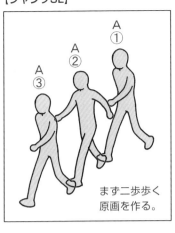

まず二歩歩く
原画を作る。

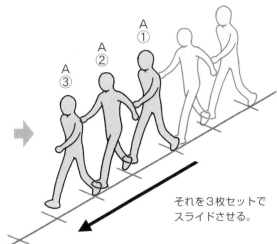

それを3枚セットで
スライドさせる。

し

集計表　　　　　　　　　　　　しゅうけいひょう

作品、あるいは各話数の作業進行状況をまとめた表。
会社のテンプレートを使い、担当制作がExcelで作
成する。誰が何カット持っているか、総枚数はどれ
くらいになりそうか、などが一覧できる。追い込み
時期になると、頼んでもいないのに監督や作監へ毎
日プリントが届けられる。無言の圧力をかけるため
であろう。

タイトル	ご近所おさそいあわせ		話数	7	日付	2009年5月30日
監督	青山誠			CT		6月20日
作監	神村幸子			AR		6月24日
動画検査	鈴木美穂			DB		6月24日
進行	笹山進			V編		6月31日
総カット数	312	カット		BANK	0	カット
作画カット数	309	カット		DN	0	カット
予定枚数	4200	枚		CG ONLY	0	カット
欠番	3	カット		BG ONLY	5	カット
総作監カット数	312	カット				

		手持ち	上がり	R	残り	上がり枚数	
レイアウト	LO上がり	0	309		0		
	演出UP	0	309		0		
	作監UP	0	309		0		
原画	原画上り	71	0		71	4076	枚
	演出UP	10	228		81		枚
	作監UP	21	207		102		枚

		IN	UP	R	残り	枚数	
動画	動画	207	189	0	120		枚
	動画検査	189	180	0	129		枚
仕上	色指定	180	180	×	129		枚
	仕上	180	152	0	157		枚
	仕上検査	152	141	0	168		枚
	特効	32	24	0	×		枚
背景	原図IN	312	275	0	37		
	BGUP	275	112	0	163		
	美術監督UP	112	112	0	163		
	演出UP	112	112	0	163		
撮影	CT用撮影	0	0	0	0		
	DB用撮影	0	0	0	0		
	本撮	0	0	0	312		

	総枚数	平均枚数	予想枚数
原画アップ時	4076	17	5253
原画演検後			
原画作監後			

制作がこれを
配り始めたら
そろそろ
余裕がなく
なってきている

修正集　　　　　　　　　　　しゅうせいしゅう

原画修正を集めたコピーのこと。追加表情設定、追
加ポーズ設定として、あるいは作品が長期間続くと
おなじアニメーターの描いたものでも、キャラク
ターが初期のキャラクター設定と変わってくるた
め、最新版キャラクター参考として原画に配られる。

修正用紙　　　　　　　　　　しゅうせいようし

作画監督が修正用に使う紙。黄色、ピンクなど色の
ついた薄手の用紙。演出も使う。

修正用紙

さくら
萌葱
レモン

動画用紙

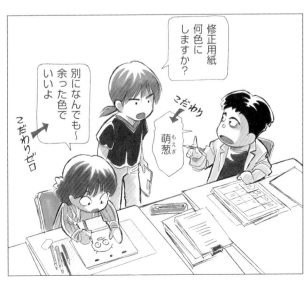

修正用紙
何色に
しますか？

別になんでも〜
余った色で
いいよ

こだわりゼロ

こだわり

萌葱
もえぎ

準組　　　　　　　　　　　　じゅんくみ

〔BG組〕ほど正確さを要求されない組。さらにおおまかでよい〔準々組〕というものもある。

準備稿　　　　　　　　　　　じゅんびこう

言葉通り決定稿になる前段階の原稿。監督チェックに時間がかかることが予想され、決定稿を出すのが遅くなりそうなときなど、一時的な参考としてスタッフに配られることもある。

上下動　　　　　　　　　　　じょうげどう

歩きや走りの際、キャラの頭（体）位置が上下する動きのこと。キャラクターや演技内容、画面に対するキャラクターのサイズ等により、上下動幅を調節する。

上下動指定　　　　　　　　　じょうげどうしてい

歩きや走りのFollowで使われる便利技法。8の字を描く指定は、バストショットの走りでよく使われる。

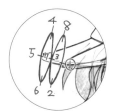

Follow走りでよくある
8の字上下動指定。

歩きでよくある
上下動指定。

Follow走りの
上下動指定。

【上下動指定】

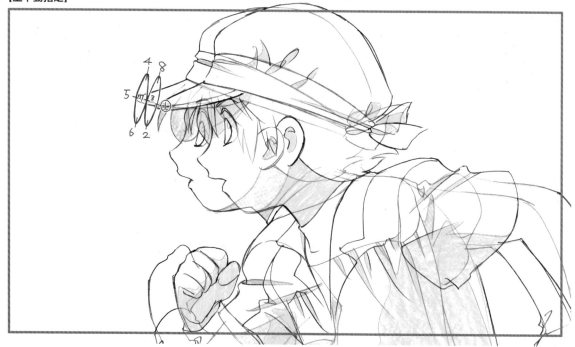

消失点　　　　　　　　　　　　しょうしつてん

透視図法用語。絵の中で線が収束していく一点をいう。バニシングポイントともいい、レイアウト上では「VP」と書かれる。

初号　　　　　　　　　　　　　しょごう

完成製品版、最初のプリントのこと。

ショット　　　　　　　　　　　しょっと

1）映像用語では細切れにした一つひとつの画面（1カットの中でもカメラが動けば多くのショットが存在する）といった意味だが、アニメーションではその場でショットを狙うことができないため、画面の意味では使われない。
2）アニメーションで〔ショット〕といえば、キャラクターの絵のサイズという意味になる。例＝ロングショット、ミディアムショット、アップショット

白コマ／黒コマ　　　　　　しろこま／くろこま

〔黒コマ／白コマ〕参照。

白箱　　　　　　　　　　　　　しろばこ

市販品ではない完成品DVDのこと。スタッフに「完成したよ！」と届けられるのがこれ。以前は「白い箱に入ったビデオテープ」だったが、今はディスクでくるので、全然白箱ではなくなった。

【ショットの種類】

アップショット

バストショット

ミディアムショット

フルショット

し

153

シーン　しーん

複数のカットで構成された場面のこと。

白味　しろみ

作業が間に合わず、なにも写っていない真っ白な画面。

新作　しんさく

1）BANK、兼用カットなどで、描き足した部分の絵をいう。
2）兼用しないで新たに描き起こすカットのこと。

巣　す

会社に所帯道具（洗面器、鍋、洗濯ばさみなど）や寝袋（あるいは毛布や布団、マクラであったりする）を持ち込み、自分の机まわりに寝泊まりできる環境を作り出した状態。油断しているとすぐ巣作りしてしまうタイプがおり、机の下で寝ていたりする。決して強制されたことではなく、本人は合宿かキャンプののりらしいが、所帯道具があふれ返って、周囲の机で仕事する人には非常に迷惑。
「住んでいる」ともいう。

スキャナタップ　すきゃなたっぷ

スキャナに貼り付けてもジャマにならない薄手のタップ。凸部分の突起がかなり低い。作画用としては使い物にならないのでタップを買うときは注意。

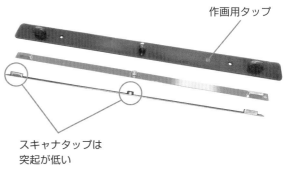

作画用タップ

スキャナタップは
突起が低い

スキャン　すきゃん

動画やレイアウトなどをスキャナで取り込む作業のこと。動画のスキャンは1枚40円くらい。

スキャン解像度　すきゃんかいぞうど

仕上のスキャン解像度は、テレビが144dpi、劇場用が200dpi程度。デジタル作画でもおなじ。絵の解像度としては低すぎるのだが、これが仕上の手間とソフト性能の限界。

スキャンフレーム　すきゃんふれーむ

スキャナで取り込む範囲のこと。動画はこの枠より外側まで描く必要がある。
レイアウト用紙で、100Frの外側に点線で印刷されていることもある。

スケジュール表　すけじゅーるひょう

全工程をまとめた予定表。打ち合わせから作業終了までを一覧表にしてある。

スケッチ　すけっち

クロッキーに近い意味だが、ふつう日本では写生のことをスケッチという。ほかにはちょっとメモするような描き方を「スケッチする」という。

スタンダード

すたんだーど

標準サイズ動画用紙のこと。現在のテレビ用スタンダード動画用紙は、ジャストA4サイズが多い。

スチール

すちーる

宣伝用の止め絵のこと。番組宣伝のため、放映に先がけて作る番組メインポスター用の絵とは違い、特徴的なシーンを何枚か描くことが多い。

ストップウォッチ

すとっぷうぉっち

原画を描くとき、演技や動きのタイミング、セリフの長さや間（ま）を測るために必要。国産機は生産終了。30秒積算計は現在ドイツ製1種しかない。3万円近くするので、1000円のデジタルでもよい。詳細なレポートは「アニメーターWeb アニメーターの仕事道具」参照。

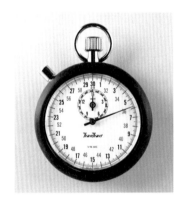

ストーリーボード

すとーりーぼーど

STORY BOARDS　絵コンテのこと。日本では〔イメージボード〕のことを、こういう人もいるので注意。意味は違うのだが、用語を輸入したときに混ざったらしい。

ストップモーション

すとっぷもーしょん

静止画。動きを途中で停止させた画面のこと。

ストレッチ＆
スクワッシュ

すとれっちあんどすくわっしゅ

STRETCH（のばし）とSQUASH（つぶし）の意味。アニメーションの基本中の基本。伸び縮み幅が大きいとディズニーふうの動きになるため、国内作品では使いどころを考え、抑えた表現をすると効果的。

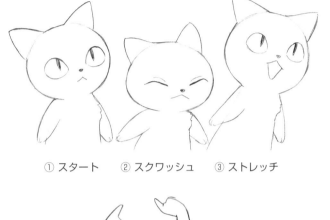

① スタート　　② スクワッシュ　　③ ストレッチ

① スタート　　② スクワッシュ　　③ ストレッチ

素撮り

すどり

撮影用語。タイムシート通りに、ただ撮っただけの状態をいう。フィルターもグラデーションも、なんの効果もかかっていない、非常にシンプルな画面の作品以外では、素撮りでは今どき通用しない。ほぼ撮影リテイクになると思ってよい。

【スケジュール表】「ご近所おさそいあわせの上」スケジュール表

話数	放映日	絵コンテ	原画UP	動画UP	仕上UP	背景UP	撮影UP	編集	AR・DB	納品
1	4月 5日	1/7	2/10	2/18	2/20	2/20	2/25	2/29	3/1	3/8
2	4月12日	1/14	2/17	2/25	2/27	2/27	3/3	3/7	3/8	3/15
3	4月19日	1/21	2/24	3/3	3/5	3/5	3/10	3/14	3/15	3/22
4	4月26日	1/28	3/2	3/10	3/12	3/12	3/17	3/21	3/22	3/29
5	5月 3日	2/4	3/9	3/17	3/19	3/19	3/24	3/28	3/29	4/5
6	5月10日	2/11	3/16	3/24	3/26	3/26	3/31	4/4	4/5	4/12

ストロボ　　　　　　　　　　　　すとろぼ

多重露光撮影の一種。一連の動画を、短く連続した
O.Lでつなぐことによって、残像を引きながら動い
て見える画面のこと。

8コマ打ちのこ
とが多いが、決
まりではない。

ストロボはこんなふうに見える（じっさいは、こう見え
ているわけではない）。

スーパー　　　　　　　　　　　　すーぱー

SUPER IMPOSE　スーパーインポーズの略。多
重露光、二重露光のこと。フィルム時代、光や白い
文字などを映し出すのに使われた手法。登場人物紹
介などの白文字を「スーパー」というのはそこから
きている。

スポッティング　　　　　　　　すぽってぃんぐ

日本語で書くと音図。アニメでは音楽と絵の動きを
合わせること。リズムや音の特徴、音の大小が書き
込まれているシートをスポッティングシートといい、
音に合わせた画面を作るときに必要。

スライド　　　　　　　　　　　　すらいど

セルや背景を引くこと。つまり〔引き〕のことである。
〔SL〕とも書く。

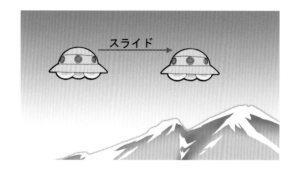

スライド指定の仕方

撮影監督に聞いた「スライド指定の仕方」

・輪郭指示で①→②と書く。
　このとき作監が悩むのが、作監修正で絵
　が変わるとスライド指定はどうするか、
　である。その点を撮影監督に確認してみ
　た。

①原画で描いた輪郭は、おおむねの目安と
して考えているので、作監修正で少しくら
い絵が変わっても大丈夫。

②ただし激しく変わった場合、また非常に
繊細な位置合わせが必要な場合は、スライ
ド指定も書きなおしたほうがよい。

——とのことである。

　また「スライド歩き」などの場合だが、「ミ
リ／K」のミリ指定は撮影しづらい。そのた
め、引きと同様に輪郭を描いてくれるのが
一番いいが、それは最初と最後だけあれば
よい。撮影では最初と最後の位置を目安に
するので、間の輪郭絵はいらないのである。
　着足位置が作画上の目安として必要な
ときは、足だけ描いたり、足の位置に目盛
をつけたりしていくと、作画の省力化にも
なっていいと思う。

制作　　　　　　　　　　せいさく

1）制作進行のこと。
2）制作部門の総称。プロデューサー、デスク、進行、
　　設定制作、制作事務など。
3）作品を制作すること。

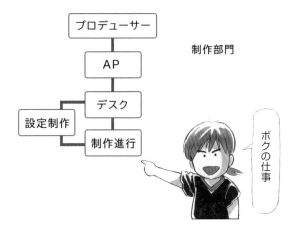

制作会社　　　　　　　　せいさくがいしゃ

アニメーションをじっさいに作成する会社。あるい
はその責任を負う会社。

製作会社　　　　　　　　せいさくがいしゃ

作品作成にかかわり、なおかつ作品に関する著作権
などの権利を持つ、あるいは権利行使の幹事会社と
なる会社。

制作進行　　　　　　　　せいさくしんこう

〔制作〕あるいは〔進行〕とも呼ばれる。アニメーショ
ン制作の各話あるいは全体のスケジュールを管理担
当する人のこと。各部門の作業を円滑に進めるため
にあらゆる努力をする職種。

制作デスク　　　　　　　せいさくですく

制作進行のチーフのこと。各話制作進行の報告を受
け、全話数のスケジュールを調整する役職。

制作七つ道具　　　　　　せいさくななつどうぐ

制作進行の仕事に必須の道具一式。免許証、カット
表、お風呂セットなど。第3章に図解あり。

声優　　　　　　　　　　せいゆう

キャラクターの声を演じる俳優。

セカンダリーアクション　　せかんだりーあくしょん

SECONDARY ACTION　主たる動きに続いて、
動き始めるものをセカンダリーアクションという。
物を投げるとき、人間は手から先に動くと思うかも
しれないが、じつはまず肘が上がり、次に手が動き、
投げる動作が始まる。小さくいえば、このときの手
の動きはセカンダリーアクションということになる。
意志を持って動くものを指す、と考えるとわか
りやすい。意志を持たず、無機的に主たる動
きについていくものはフォロースルーという。
アニメーターにとって非常に重要な動きのひとつ。

設定制作　　　　　　　　せっていせいさく

設定の発注、管理、資料集めなどを担当する制作。
設定画の多い作品や劇場用作品で置かれる職種。
演出見習い的な仕事であることが多い。

セル　　　　　　　　　　せる

アセテート素材でできた透明フィルムのこと。昔は
セルロイドを使っていたので、セルという。日本の
商業アニメーションを今でも〔セルアニメ〕という
のはこのためである。

セル入れ替え　　　　　　せるいれかえ

カットの途中、キャラの位置関係などの都合でセル
重ねを意図的に入れ替えること。

セル重ね　　　　　　　　せるがさね

セル（動画）の重なる順番。アルファベット順で、
普通いちばん下にくるのがAセル。

セル組　　　　　　　　　せるくみ

セルとセルとの組。〔組線〕参照。

セル検　せるけん

セル検査の略。テロップでは仕上検査となっているが、口頭では今も〔セル検〕という。仕上が終わった画像をチェックし、塗り間違いや塗り残しがないかチェックすること。またはその職種。
色指定がセル検までする場合と、検査専門職をおく場合とがある。

セルばれ　せるばれ

〔ヌリバレ〕と同じ。デジタルでは「カラセル部分が足りないセルばれ」は起こらない。

セルレベル　せるれべる

レイヤー重ねのこと。〔セル重ね〕参照。

セル分け　せるわけ

Ａセルだけでは処理できない画面を、Ｂセル、Ｃセルなどに分けること。

セル分け…するかしないか迷う画面

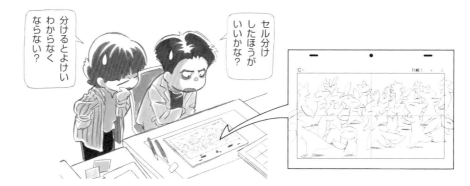

【セルばれ】

あっ！　セルばれ

ゼロ号／0号　ぜろごう

初号の前に作られるスタッフ試写用フィルムのこと。

全カゲ　ぜんかげ

キャラや物体の全体がカゲ色の状態をいう。「だんだんカゲに入っていって、5歩めくらいで全カゲにしてください」などといわれる。

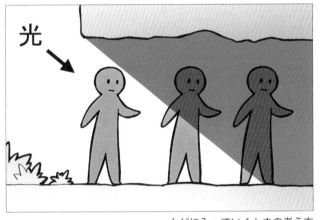

カゲに入っていくときの考え方

選曲　せんきょく

シーンに合わせた音楽（BGM）をつけていく職種のこと。

先行カット　せんこうかっと

予告先行カットのこと。予告編に使われるため、優先で作業するカット。

前日納品　ぜんじつのうひん

完成したフィルム（データ）を放映前日にテレビ局へ納品すること。綱渡り状態のスケジュールであるため、制作進行が神経性胃炎になる。

せ

【全カゲ】

全カゲ

センター60　　　　　　　　せんたーろくじゅう

センター60Fr（フレーム）の略。画面の中心をセンターといい、「センター60FrへT.U」なら、100Frから中心をずらさずに60Frまで寄るという意味。タイムシートのメモ欄に「センター60Fr」と書いておけば、撮影指定はなくてもわかる。もちろん、センター20でも、75でもOK。

線撮　　　　　　　　せんどり／せんさつ

動画撮（どうがど）り、動撮（どうさつ）、ライン撮（さつ）ともいう。おなじ会社、同一人物でもいろいろな言い方をするので、わかればいい的な用語であろう。
アフレコ時までに、最終画面が完成しないとき、動画を撮影して間に合わせる非常手段。

全面セル　　　　　　　　ぜんめんせる

全面セル塗り画面のこと。キャラが手前にきて画面を覆った場合、またはセル描きの小物類で画面が埋めつくされている場合などが〔全面セル〕となる。背景画を必要としないときは、レイアウトに「全面セル・背景不要」とメモを入れておくこと。

外回り　　　　　　　　そとまわり

よそさまの会社やスタジオ、個人外注などへ、素材を届けたり、上がりを回収しに出かけること。
新人進行の最初のお使い。制作用語。

【全面セル】

全面セル

台引き だいひき

撮影台を使っていたフィルム時代の用語だが、意味を理解しておかないと作打ちなどで話が通じないため、アニメーターはおぼえておこう。また、原画がシートに書く台引き指定の間違いが多く、撮影では多くの場合、絵を見て台引き方向を判断している。

セルスライドの場合は、輪郭指定で「A→B」と書くのが一番わかりやすい。

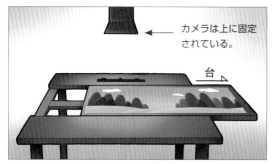

フィルム時代には、文字通り台を引いていた。

対比表 たいひひょう

各キャラクターの身長、大きさの対比を絵で一覧表にしたもの。キャラクター設定には必須。

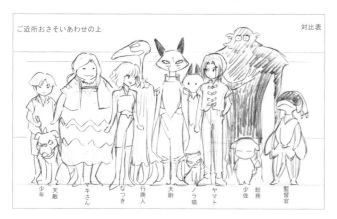

タイミング たいみんぐ

動きのタイミング、動きの間隔といった意味。

タイムシート たいむしーと

〔シート〕参照。

タッチ たっち

タッチ処理とは、筆でこすったような表現を指す。色鉛筆で描くことが多い。

赤色部分がタッチだ

タップ たっぷ

動画用紙を固定する道具。幅2cm×長さ26cm程度の金属板に、3つの小突起がついている。じつは世界共通規格なのである。

50年前に特注され、先輩アニメーターから後輩へ、代々伝えられてきた由緒あるタップ。

タップ穴 たっぷあな

1) 動画用紙にあいている3つの穴。動画用紙をタップに固定するためにある。
2) タップ補強や切り貼りなどのため、使用済み動画用紙で作っておく、タップ穴部分のみを切り離した紙のこと。〔紙タップ〕参照。

タップ補強 たっぷほきょう

合成や大判作画で、作業中タップ穴が傷んでガタついてしまう危険がある場合、タップ部分を重ね貼り、または補強シールで補強してやること。

タップ割 たっぷわり

動画用紙のタップ穴位置を基準にした中割のこと。大きさや形を、早く正確に合わせて描くための便利技法。必ずアタリをとってからタップ割すること。

ダビング だびんぐ

アニメーター、演出の感覚では、音（効果音や音楽）をつける工程のことと思ってよい。

ダブラシ だぶらし

〔WXP〕参照。

ためし塗り ためしぬり

試しにいろいろ塗ってみること。色彩設定の準備作業。

チェックV（DVD） ちぇっくびでお

今はＤＶＤだが、チェックV（ビデオ）といっている。アニメーターなどスタッフが見るのはリテイク出しのときくらいだが、制作は基本的に編集でカットを差し替えた段階でそのたびにもらい、ミスがないか何度も見ている。

つけPAN つけぱん

キャラクター（被写体）の動きをカメラが追うこと。BGは大判あるいは長セルを使用する。2Dアニメの場合、Follow PANとおなじ作画作業と考えて差し支えない。
ただし会社や人によって、つけPANとFollow PANの定義が違う場合がある。用語の定義は気にせず、求められている画面を作ればよい。

【つけPAN】

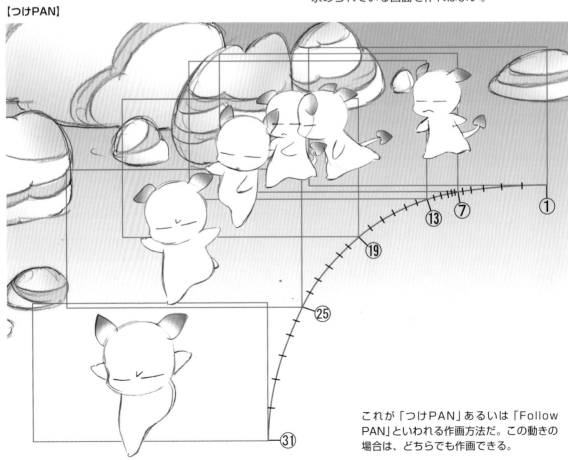

これが「つけPAN」あるいは「Follow PAN」といわれる作画方法だ。この動きの場合は、どちらでも作画できる。

【タップ割】

① ふつうのタップ割

② パースがついたもの

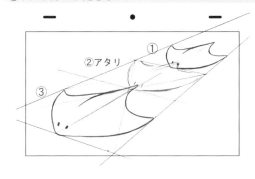

②アタリ

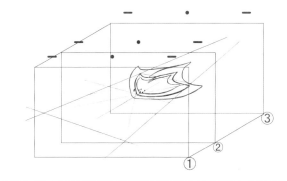

③ カーブしたもの

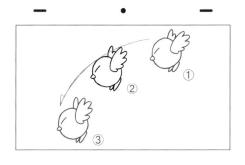

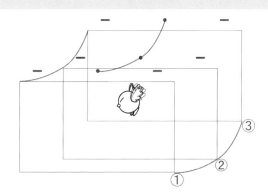

④ 弧を描く動き

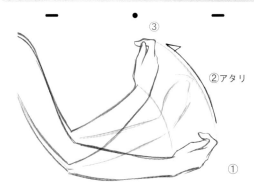

②アタリ

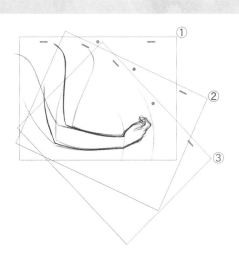

た

Follow PAN作画の例

こういうもの（魔法少女の変身、メカの変形合体）はFollow PANで描く。

つけPANとFollow PAN

〔つけPAN〕と〔Follow PAN〕の違いについて。

①まず実写での〔PANのカメラ〕と〔Followのカメラ〕を思い浮かべてもらいたい。

②移動していく人間を撮影するとき

・PAN＝カメラの足元は固定。通り過ぎる人間を目で追うように、カメラの首を振って撮影する。

・FOLLOW＝カメラは地面に固定されていないので、移動する人間と一定の距離を保ちながら、カメラ自体も人間を追いかけて移動していく（手持ちカメラのようなイメージ）。

③〔つけPAN〕と〔Follow PAN〕の違いもこの違い。つまり〔つけPAN〕はPANのカメラ、〔Follow PAN〕は〔Follow〕のカメラだと考えればよい。

　しかし2Dアニメーションの場合〔つけPAN〕と〔Follow PAN〕はどちらも長セルや大判の背景を使い、どちらも目盛を打って作画していく。〔つけPAN〕は長セルを使うと便利なことが多いが、スタンダードをタップ移動しながら描くこともある。〔Follow PAN〕はスタンダード作画が基本だが、カット内容によって長セルのほうが楽ならそれでよい。

　じっさいのところ、アニメーターはそのカットが〔つけPAN〕なのか〔Follow PAN〕なのか、明確に意識しなくても絵コンテで要求された画面を描くことができる。そのため〔つけPAN〕と〔Follow PAN〕の定義は、現在あまり気にされていない。

　会社または個人によってはどちらかの言葉にまとめている場合もあるので、用語の定義は気にせず、求められた画面を描けばよい。とはいえカメラの理解だけはしておこう。

つけPAN作画の例

このように背景との細かい位置合わせが必要なカットは、つけPAN作画でないとほぼ不可能。

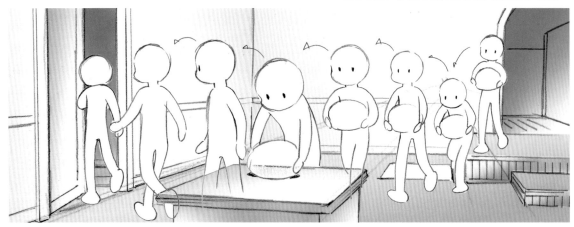

つめ／つめ指示／つめ指定　　　　　　つめ／つめしじ／つめしてい

原画と原画のあいだにどのような間隔で動画を入れるのかを示したゲージ。原画が指定する。

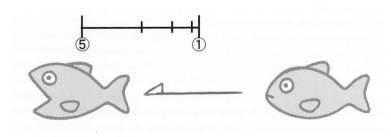

こういうつめ指示のときは…

こういうふうに
動画する。

【つめ指示のいろいろ】

ていねいな書き方

2等分

3等分

おおざっぱな表記

←この範囲が
つめ指示。

矢印は進行方向を示す。

テイク　　　　　　　　　　　　　　ていく

1) 撮影用語　カットを撮影すること。最初の撮影を〔テイク・ワン〕、2回目を〔テイク・ツー〕という。
2) 作画用語　テイクとは先行動作からアクセント（ハッと驚くポジション）を経て、最後に静止するアクション のことである（増補アニメーターズ サバイバルキットP.285より引用）。〔リアクション〕に関連説明を入れた。

定尺　　　　　　　　　　　　　　　ていじゃく

映像の規定秒数（時間）のこと。〔フォーマット〕とおなじ。

ディフュージョン　　　　　　　でぃふゅーじょん

DIFFUSION　ディフュージョンフィルタの略。画面が明るく柔らかくにじんでいるような効果を出すフィルタのこと。美しいものによく使われる。紗がかかった感じに見える。〔DF〕と略す。

デスク　　　　　　　　　　　　ですく

〔制作デスク〕の略。

手付け　　　　　　　　　　　　てづけ

手作業という意味の造語。アフターエフェクト撮影
での手付けとは、プログラム等で自動的に撮影する
のではなく、1コマずつ手作業で、画面を調整しな
がら撮影していくことをいう。3DCGアニメーショ
ンで手付けといえば、モーションキャプチャーを使
わず、アニメーターが手作業で動きを作っていくこ
とをいう。手付け金などの「てつけ」とは意味が別物。

デッサン力　　　　　　　　　でっさんりょく

「デッサン」には線画とか下絵とかいう意味がある
らしいが、アニメーションではただ「画力」のこと。
アニメーターは石膏デッサンをまずしないが、これ
はアニメーターが形の正確さより、生き生きと動く
ための表現に絵の重点をおいているからである。そ
のためアニメーター新人教育では、デッサンではな
くクロッキーを採用している。
とはいえ構造を突き詰めなければ動かせないものを
描くとき、デッサン的アプローチは必須。機会があ
れば本格的なデッサンを経験しておこう。

手ブレ　　　　　　　　　　　　てぶれ

ハンドカメラ（手持ちカメラ）効果ともいう。手持
ちカメラで被写体を追うときの手ブレした画面を狙
うカメラワークのこと。
撮影の仕方としては、5ミリ／1K程度上下に画面
を揺らしつつ、被写体の動きに微妙にカメラが遅れ
ながらついていく、というようなカメラワークを1
コマずつ手付けする。

出戻りファイター　　　　でもどりふぁいたー

いちど辞めた制作が再び制作として戻ってくること。
他社へ出向するときは〔突撃ファイター〕という。
サンライズ制作のローカル用語。

テレコ　　　　　　　　　　　　てれこ

正しくはひらがなで「てれこ」と書く日本語。「交互
にする」という意味だが、アニメでは「逆」という
もうひとつの意味で使われる。「カット②と③テレ
コにしてね」といわれたら、カット順を①→③→②
にするという意味。

テレコにするとこうなる

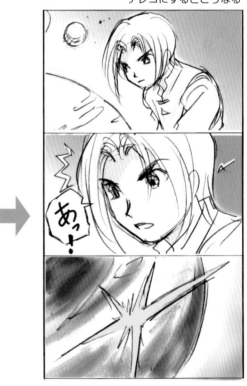

【テレコ】

カット	画面	内容
1		ヤマト惑星を見下ろしている。
2		惑星の夜側に閃光。
3		身を乗り出すヤマト。

テレビフレーム てれびふれーむ

〔安全フレーム〕参照。

テロップ てろっぷ

映像に入れた文字情報のこと。説明用の文字などが
これにあたる。

伝票 でんぴょう

〔発注伝票〕のこと。

電送 でんそう

海外へ動画を出すとき、原画をスキャンデータで送
ること。先方ではデータをプリントアウトしたもの
にタップをつけて作業する。原版と微妙にズレが生
じるため、仕上がりは保証できない。スキャン解像
度の低さもあいまって、プリントアウトされた原画
の劣化度はアニメーターが見ると愕然として声も出
ない。もはや絵の持つ力を失った、ただの図面でし
かないからである。動画検査にとってはあと作業の
負担が非常に大きい。したがって、どうしても間に
合わないときの非常手段と考えたい。……のだが、
現実として海外出しは基本的に電送でおこなわれて
いる。

テンプレート てんぷれーと

〔円定規〕のこと。

動画 どうが

1）原画をクリーンアップして、原画と原画のあい
　だに中割を加えていく作業のこと。
2）またはその絵。
3）動画作業を担当するアニメーターのこと。

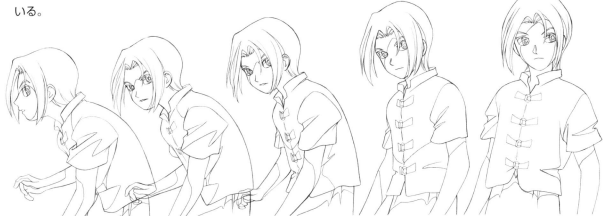

【動画】

動画とは

　動画とは、原画と原画のあいだを機械的に埋めるだけの作業ではなく、動きのしくみ、物理法則など
を理解した上で、原画をより生き生きと動かしていく仕事だ。
　これにはキャリアとスキルがものをいう。熟練した優秀な動画の活躍の場が少ないことが、現在の国
内アニメ産業の問題といえる。

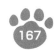

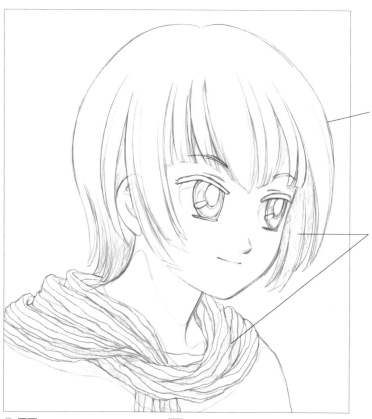

作画（原画・動画）は鉛筆描き
実線（黒）部分
ぺんてるBLACK POLYMER 999 のHB

色トレス部分
三菱色鉛筆880シリーズの各色
三菱硬質色鉛筆7700シリーズの各色

① 原画

② 動画（クリーンアップ）

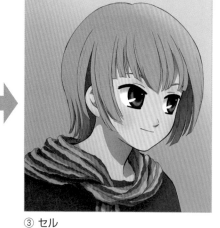

③ セル

と

動画検査　　　　　　　　　どうがけんさ

動画作業の済んだカットが、原画の指示通りまたはキャラ表通りに作画されているか、すべての動画がそろっているかを検査する人。仕上できないものがないか、撮影不能なものがないかも検査する。その作品における動画のチーフ。〔動検〕と略す。

深夜にたたき起こされて会社へ来たので、時間感覚が変になっている動画検査

と

動画検査の仕事とは　　「銀魂」動画検査　名和誉弘

　動画検査（動検）の仕事ってなんだろな♪　るんたかたったったーるんたったー（←ＢＧＭ）

　アニメを作るセクションの中でも、かなりおもしろいポジションではないかと思いますね。動画検査・動画チェック・動画チェッカー・動画作監など、呼び名がいろいろあるのもおもしろいし。

　で、仕事の内容は？ ってーと、勿論「動画を検査すること」だけど、具体的に何をするのかというと。
●第三者（視聴者）の目になって、動きに違和感がないかどうかを見る。
●演出・原画さんの意図した仕上がりになっているかどうかを確認する。
●次のセクションの仕上さんから質問や苦情が来ないように素材を整える。
　端的に言えばこれが動検のおもな仕事でございます。他にも動画注意事項を作る、ラッシュチェック後の動画のリテイク出しをするとかありますね。またスキルアップしたら、設定や版権のクリーンアップをする、なんてのもあります。
　一番よい点は、すべてが見られるということ。レイアウトも原画も作監修正も、もちろん動画も。
　また、動検は作業的に仕上（検査）と二人三脚な事が多いので、仕上作業も見られます。時間があればレタスなど、ツールの使い方を教えても

らっちゃったり。これから原画になろうと思っている人も動検をしておけば、勉強になる事が多々ありますよ。動画・動検というのは作画工程のなかでは「最後の砦」ですから、責任重大ではあります。
　でも逆に言えば自分の味、ぶっちゃけて言えば、好き勝手できるのは動画・動検なんですな。…あまりやり過ぎると怒られますが。

　さて、よいこと（？）ばかりではアレなんで、ほかと比べて辛いことも挙げてみましょう。
　動検には、時間という強力な敵がいるんですね。つねにラスボスが後ろにいる感じ。なので、夜に上がった動画を朝までに検査しないとイケナイ状況が日常茶飯事に訪れます。つまりどういう事になるかと言うと、生活スタイルがかなり無茶苦茶になります。うわー。
　また、限られた時間の中ですべてのカットを見なくちゃならないので、時間がないときは、自分の動画に対するこだわりを捨てる勇気が必要になります。その中でどこまで完成度を引き上げられるかが、動検の腕の見せ所、というと格好いいけど、やってて楽しいところではないかと思います。
　ターゲットは一般の視聴者であって、アニメ関係者ではないんだから、一般の人達が違和感なく楽しめる内容（動き）になっていれば、動検の任務は完了さ。

透過光 とうかこう

車のライトやレーザービームなど、光を光らしく表
現する方法。〔T光〕と略す。

原画

完成画面

動画注意事項　　　　どうがちゅういじこう

動画時に使える鉛筆の種類や色、紙の大きさ、合成の仕方などが指定されたマニュアル的なもの。作品ごとに作られ、「髪、透けます」「髪、透けません」は必ず記載されている。

「作画注意事項」はおおむね原画用。

髪・透けます

髪・透けません

動画机　　　　どうがづくえ

ふつうの机と違い天板部分に曇りガラスがはめ込まれていて、中に蛍光灯が入っている。下から光を当て複数枚の絵を透かし見ながら、動く絵を描いていくためのアニメーター専用机。

動画番号　　　　どうがばんごう

動画にはすべて番号をつける。つけ方には作品や会社によって決まりがあるので、〔動画注意事項〕を読む。作品の決まりがないときは、誰が見てもわかるようにつけるのが原則。

動画用紙　　　　どうがようし

作画用の紙。動画は必ず紙の表側に絵を描くこと。原画は裏側に描く人もいる。

動検　　　　どうけん

〔動画検査〕の略。

動撮　　　　どうさつ

動画撮りのこと。〔線撮〕参照。

動仕　　　　どうし

〔動画〕と〔仕上〕の工程をセットにした用語。現在〔動仕〕部分の仕事は90%以上を海外依存しているといわれ、国内の〔動仕〕は壊滅状態である。

と

同トレス　　　　　　　　　　どうとれす

透写台を使い、別紙におなじ絵を描き写すこと〔引き写し〕とおなじ。

同トレスブレ　　　　　　　どうとれすぶれ

別紙におなじ絵を描き写すとき、線半本分に満たないわずかな動きをつけ、小刻みな震えなどを表現すること。〔引き写しブレ〕とおなじものと考えてよいが、「いや、微妙に違うんだ」などという動画検査もいるため、いわれたように作業しておけばよい。

同ポ　　　　　　　　　　　　どうぼ

同ポジションのこと。同ポジ、またはSP（SAME POSITION）と書くこともある。
同位置から同角度、同サイズで撮った画面のことだが、アニメーションで「C-25　同ポ」といえばC-25とおなじ背景画やセルを兼用する、という意味と思ってよい。

特効　　　　　　　　　　　　とっこう

特殊効果の略だが、〔特効（とっこう）〕といわないと通じない。通常のトレス、ペイントではない効果をセルに加えること。タッチ、エアブラシ、ぼかしなど。

止め　　　　　　　　　　　　とめ

作画部分が動かないカット。カメラワークがあっても〔止め〕という。

トレス　　　　　　　　　　　とれす

1）作画用語：絵を別紙に写し取る作業のこと。
2）仕上用語：スキャンした動画データを2値化して、彩色用データに変換する工程のこと。スキャンから彩色までの工程をひとりで担当する場合と、スキャン専門職を置く場合とがある。

C-25

C-40（C-25 同ポ）

と

トレス台／トレース台　<small>とれすだい／とれーすだい</small>

動画机のかわりに使う、厚さ1cm程度のLED板。
買うならA3サイズを。

トンボ　<small>とんぼ</small>

角合わせ等でフレームの角につける十字マーク。ス
キャナに入らない長いセルを、何枚かに分割して描
くとき、PC上で絵をつなぎ合わせる目印にも使う。
必要なら自由に使ってかまわない。

【トレス台】

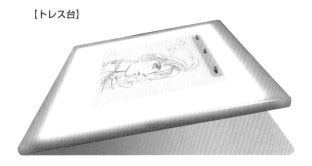

トレス台は性能に大差なく、ネット通販で問題ない。画
材屋にもある。LED寿命は気にするほどのこともないが、
明るさと傾斜角度を調節できるものがおすすめ。

【トンボ】目盛合わせ用のトンボを打った例

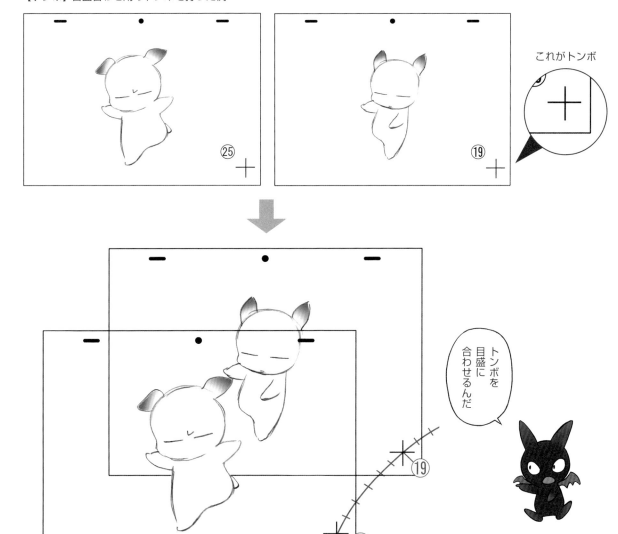

これがトンボ

と

トンボを目盛に合わせるんだ

な

中１〈数字のいち〉　　　　なかいち

作画用語。原画と原画のあいだに１枚の動画を入れること。

中一〈漢字のいち〉　　　　なかいち

制作用語。仕上や動画を２日スケジュールで上げてもらうこと。
海外出しでは、カットが到着したその日から作業にかかり、翌日送り返してもらうこと。

中O.L　　　　なかおーえる

〔カット内O.L〕とおなじ。

長セル　　　　ながせる

標準（スタンダード）よりも長い動画用紙のこと。縦長、横長などさまざま。紙自体は最大A3サイズまで。

ヨコ２倍セル

変形タテ２倍セル

中ゼリフ　　　　なかぜりふ

演技しつつ、または移動しつつセリフすること。中割で口パクをつけてもらうために「A3〜A8中セリフ」などと、原画あるいはシートに指定しておく。〔中口パク〕ともいう。話し言葉では「なかぜりふ」、書き方は「中セリフ」も。

中なし　　　　なかなし

作画用語　原画と原画のあいだに中割が入らないこと。

中なし　　　　なかなし

制作用語　仕上や動画を当日中スケジュールであげてもらうこと。
海外出しでは、カットが到着したその日のうちに作業を終え、その日中に送り返してもらうこと。

【長セル】

【中ゼリフ】

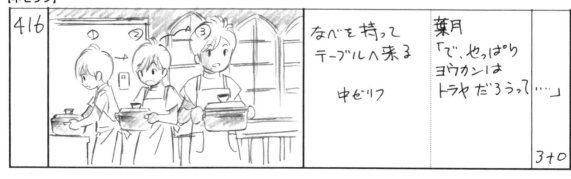

中割　なかわり

原画と原画のあいだに動画を入れていく作業。絵と絵の間にさらに絵を入れる作業。

波ガラス　なみがらす

ゆらめく蜃気楼、水中のゆらぎなどを表現するためのフィルターをいう。
波ガラスに限らず、フィルターはボタン一発でかけられるものはほとんどないため、撮影が演出意図を汲んで作り出す。

なめ　なめ

画面の手前に、キャラまたは物の一部を入れ込むこと。「手前」と「一部」というのがポイント。

なめカゲ　なめかげ

手前になめたキャラや物に、逆光カゲのようにつけるカゲ。広い面積をフラットにしないためにつける便宜的カゲなので、逆光であろうがなかろうが、指定されたらつける。理屈ではない。

これは「手前」だけど「一部」ではないので「なめ」とはいわない

「なめ」ではない

「なめ」の画面

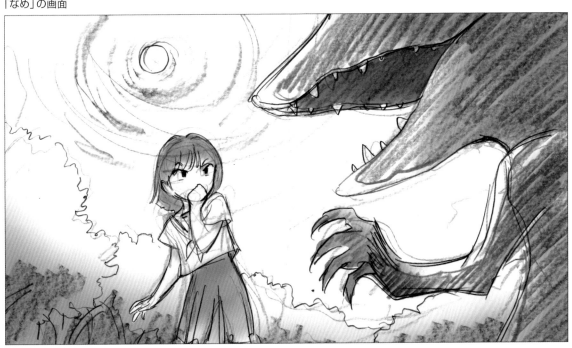

な

175

なりゆき作画 なりゆきさくが

〔秒なり〕参照。

二原 にげん

１）第二原画の略。ラフ原（一原）をもとに完成原
　画を仕上げる、原画見習い的な職種。
２）一原に作監修正が入ったものをクリーンアップ
　する仕事。一原見習い的な職種と考えてよい。
　現在、原画工程では一原＋二原システムが定着
　している。一原はレイアウトと一原を描き、二
　原が清書して原画を仕上げる。ひとりで一原か
　ら二原まで担当したほうがクオリティのために
　はよいのだが、スケジュールが破綻している現
　状では一原と二原は担当を分けざるを得ない。

入射光 にゅうしゃこう

画面外から差し込んでくる透過光のこと。

ヌキ（×印） ぬき

色を塗ってはいけない部分のこと。広い部分は〔ヌ
キ〕と文字で書くとわかりやすい。
細かいヌキ部分は〔×〕印や塗り分けで指定する。
仕上でヌキ塗りがわかりづらい部分には、塗りミス
を防ぐために動画で指定を入れる。

盗む ぬすむ

（説明文はすべて図解参照）

ヌリばれ ぬりばれ

「塗り足りていないのが画面でバレてしまった」の
意味。
必要撮影フレームに塗り足りない、あるいは絵の足
りない部分が見えてしまうこと。
〔セルばれ〕〔Fr.バレ〕と同じ。

塗り分け ぬりわけ

仕上で塗り間違いが出ないよう、色鉛筆で塗り分け
ておくこと。動画するときの目印として塗り分ける
こともある。

【盗む】　〜位置を盗む例〜

矢印方向からカメラを入れたいが…

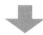

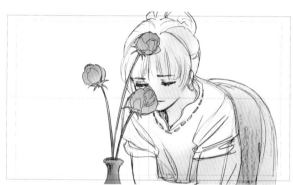

手前にある花が人物の顔を隠してしまう、というような
とき…

観客にわからない程度に花の位置をずらしてしまうこと
を「盗む」という。位置の他に時間、距離なども盗める。

ネガポジ反転　　　　　ねがぽじはんてん

画面の明暗を逆に、色を補色に反転させること。

ネガポジ反転

ノーマル

納品拒否　　　　　のうひんきょひ

あまりに作品の出来が悪いと、テレビ局が「これは受け取れない」と作品を突き返すことが「ごくまれに」ある。テレビ局はよほどのことがないと納品拒否はしないため、よほどの出来だったのだと思われる。

残し　　　　　　　のこし

先端部分を最初に動き出す部分より遅らせること。犬がしっぽを振るときのしっぽの先が、この動きをする。アニメーターにとって非常に重要な動きのひとつ。

ノーマル　　　　　のーまる

基準となる色のこと。キャラの色でいうと日中の色。ノーマル色を基準にして夜色、夕景色などに変化させていく。

ノンモン　　　　　のんもん

non modulationの略。無音部分のこと。たとえばテレビアニメだと、番組の始まり部分とCM前に、それぞれ12コマ程度の〔ノンモン〕を入れておく決まりがある。画面が切り替わった瞬間にいきなり音を出すことが難しいためである。

【残し】
典型的な「残し」の動き

動き始めから終わりまで、手首から先が残っている。

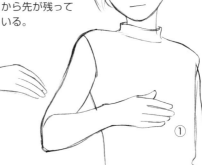

① ② ③ ④

「残し」がないと、手は移動するだけで演技はしない。

背景　　　　　　　　　　　　　　はいけい

1）背景画のこと。キャラクターの奥に見える風景
　や室内などの絵を背景画という。
2）背景画を描く部署、またはその職種。
　他職種では背景さんを「美術の人」と呼ぶことも
　あるが、背景部門では背景と美術とを明確に区
　別しており、ボードや美術設定を描く力のある
　美術監督のことだけを美術といっている。

背景合わせ　　　　　　　　　　はいけいあわせ

背景画の色味に合わせてセルの色を決めること。仮
にそのシーンの背景が青みがかった世界観なら、セ
ルの色も背景画に合わせて青みをつけ、背景画の色
味になじませなければならない。

背景打ち　　　　　　　　　　　　はいけいうち

背景美術についての打ち合わせ。監督、演出、美監、
背景、担当制作が出席。

背景原図　　　　　　　　　　　はいけいげんず

〔BG原図〕参照。

ハイコン　　　　　　　　　　　　はいこん

ハイ・コントラストの略。明暗のコントラストを強
くつけること。

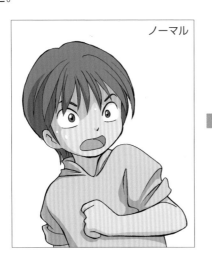

ノーマル

背動　　　　　　　　　　　　　　はいどう

背景動画の略。ふつう、背景画で描く部分をセルに
して動かすこと。

パイロットフィルム　　　　ぱいろっとふぃるむ

新番組企画などの試作品フィルムのこと。クライア
ントに見せるための４〜５分の作品。

パカ　　　　　　　　　　　　　　ぱか

見ていてパカパカするから「パカ」
1）色パカ　画面を見ていてセルの色が突然変化す
　ること。仕上工程でのミス。
2）線パカ　線の太さの不統一によるパカ。スキャ
　ン時の解像度の置き換えも一因。

箱書き　　　　　　　　　　　　　はこがき

脚本を書くとき最初に作る、物語をおおまかにブ
ロック分けしたメモのこと。

バストショット　　　　　　　ばすとしょっと

キャラクターの胸から上くらいの絵をいう。〔バス
トサイズ〕〔B.S〕とも書く。

【ハイコン】

ハイコン

【背動の画面】

● 動画
Aセル…高速道路
Bセル…車

Aセル 背景動画部分

Bセル 車

完成画面

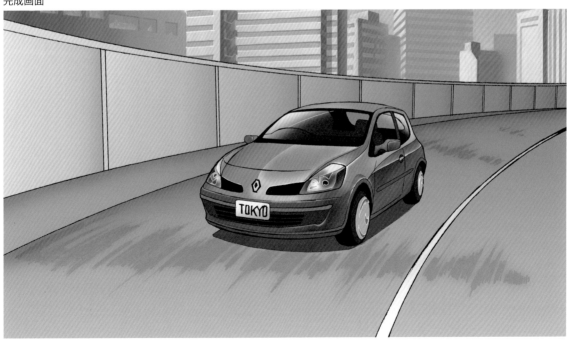

は

パース

ぱーす

PERSPECTIVE　パースペクティブの略。遠近法あるいは透視図法のこと。
仕事で絵を描くために必須の知識、技術。

一点透視

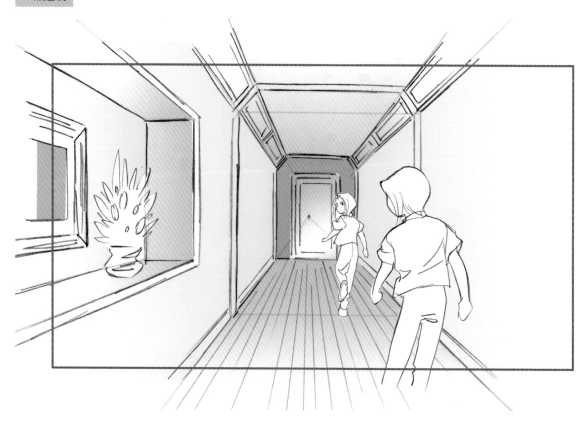

は

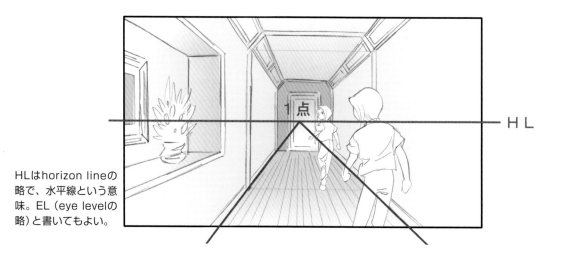

HLはhorizon lineの
略で、水平線という意
味。EL（eye levelの
略）と書いてもよい。

HL

二点透視

は

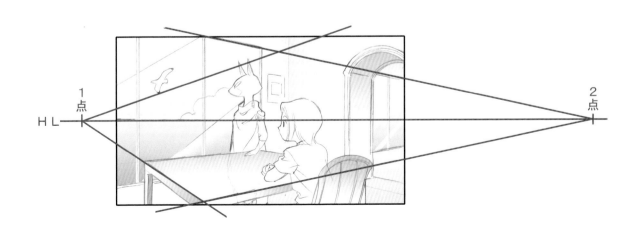

1
点

HL

2
点

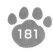

三点透視　アオリ

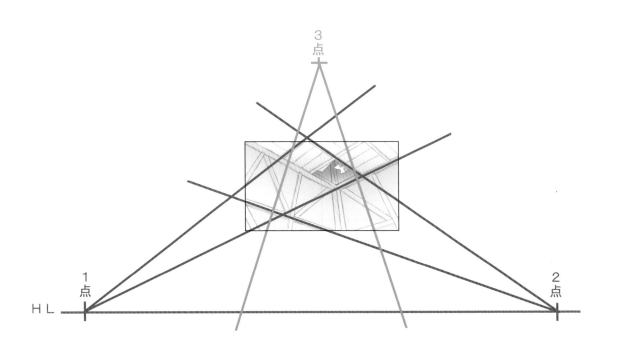

は

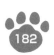

三点透視　フカン

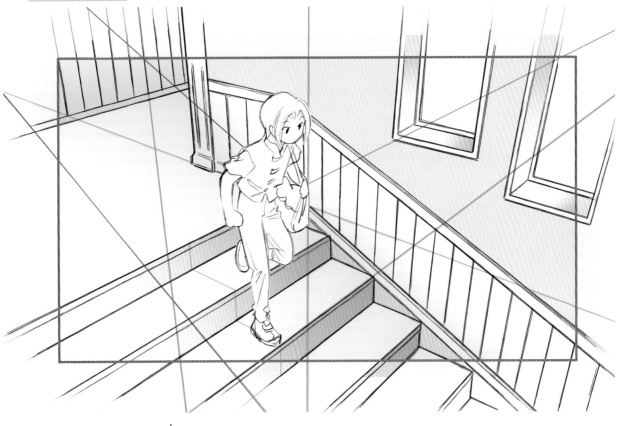

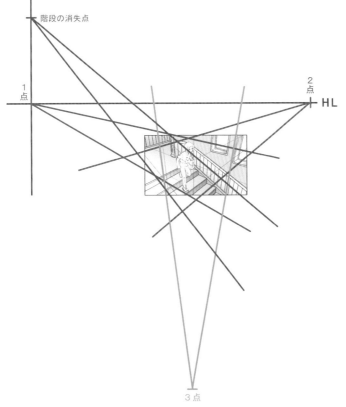

階段の消失点

1点

2点

HL

3点

パースマッピング　ぱーすまっぴんぐ

劇場用作品などで、2Dの背景画なのにカメラが回り込んだりパースが変わっていったりする画面がある。この手法をパースマッピングまたはカメラマッピングという。3DCGに背景画をマッピング(貼りつけ)して作る。

パタパタ　ぱたぱた

下から1、3、2と絵を重ね指で絵を挟んでパタパタすると1、2、3の順で絵を見られる。1と3のあいだの絵を描きながら動きを確認する方法。アニメ学校必修科目にすべき。

【パタパタの仕方】

1. 動画①②③を…

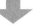

2. 下から①③②の順で重ねる。

3. このように指で挟む。

4. ①→②→③の順にパタパタしながら見て、動きを確認する。

パタパタ／指パラ／パラパラ／ローリング

　これらの用語については、おなじ会社でも人によって言い方が違う。新人アニメーターに「こうやって動きを確かめるといいよ」と教えはするが、用語を伝えることはないため、みんな適当におぼえているからであろう。〔ローリング〕にいたっては用語を輸入しそこねたようで、日本のアニメーターはこの言い方自体を知らない人のほうが多い。とはいえ、どれもとくに統一用語が必要になる場面はない。できさえすれば問題はない。

は

発注伝票　　　　　　　　　　　　はっちゅうでんぴょう

見た目はタヌキが下げている帳面みたいな感じ。制作が書く。

一般的な伝票同様、複写式になっており、カット番号を書き込み、カット袋につけて相手に渡す。これを渡していないと、後工程でカットが行方不明になったとき、なにもいえない。「たしかに渡しましたよね？」という、制作にとっては自分を守ってくれるお札のようなもの。たとえ気休めにしかすぎないとしても。

ハーモニー　　　　　　　　　　　はーもにー

実線部分のみセルで描き、色は背景画でつける画面処理。

【発注伝票】

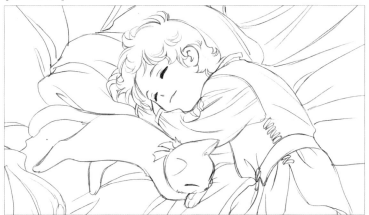

① 作画で線画を作る（ふつう、背景部分は描かないが、描いてもよい）。

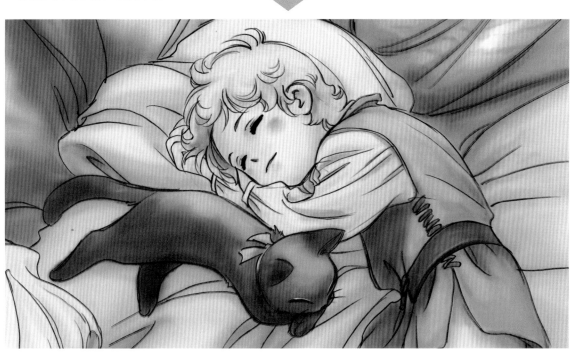

② 背景で色をつける。

は

パラ／パラマルチ

ばら／ばらまるち

画面の一部に色つきの影を落とす手法のこと。例＝暗い路地裏にさらに影を落とす。
以前は色パラフィン紙を切りとって作っていたため、パラという。パラはマルチ台にセットしてピンボケで撮影
された。

セル

パラ素材

パラマルチの画面

上下にパラを
かけて
目線を強調する
演出方法も
よくあるよな

張り込み　　　　　　　　　　はりこみ

制作用語。回収先の家の前で、部屋の電気がつくまで車中で待機すること。回収先に着いてから「今から出ます」と電話を入れ、相手が家から逃げ出してきたところをつかまえるというテクニックもある。逃げ出すようなアニメーターは首にしていい。

番宣　　　　　　　　　　　　ばんせん

番組宣伝の略。テレビ放映に先立って作る、予告ふうフィルムやポスター、または〔スチール〕をいう。番宣用グッズも作られる。

ハンドカメラ効果　　　　はんどかめらこうか

〔手ブレ〕と同じ。

ピーカン　　　　　　　　　　ぴーかん

快晴、雲ひとつない青空のこと。ピース缶(たばこ)の青色が語源という説が有力。

ハンドカメラ効果の作画方法

・まず、ふつうのカメラで動きを描く。
・動きに必要な絵はこのときすべて下描き程度に描いておく。ここで描いておかないと、あとでワケがわからなくなるからである。
・そのあと、カメラを持って走りながら撮ると、どのタイミングでどれくらいカメラの向きと角度が変わるか計算する。
・それに合わせて、下描きの向きやパースを変えてもういちど原画を描く。
・撮影時にも、いちどふつうに撮影したあと、１コマずつ画面ブレを手付けしていく。これはとくに指定はいらない。撮影さんに頼めば上手くやってくれる。

【ピーカン】

ひ

ピース缶

ピーカンの空

光感　　　　　　　　　　　　ひかりかん

〔フレア〕参照。

美監　　　　　　　　　　　　びかん

美術監督の略。

引き　　　　　　　　　　　　ひき

〔スライド〕と同じ。セル引き、背景引きなどがある。

引き上げ　　　　　　　　　　ひきあげ

1）原画的には、手持ちカットを制作にお返しすること。原画アップ日になっているのに1ヶ月も前に提出したレイアウトが戻ってこないとき「次のスケジュールが決まっていて、もうつき合えないから引き上げて」と言う。

2）制作的には、原画がいつまでたってもカットをあげなくて、このまま持たせておいたのではスケジュール的に間に合わないと判断したとき、その原画からカットを取り返すこと。制作の場合、この作業は〔まき直し〕とセットでおこなわれる。

引き写し　　　　　　　　　　ひきうつし

〔同トレス〕と同じ。

引きスピード　　　　　　　　ひきすびーど

BGやBOOK、セルを引く速度のこと。1コマあたり5mmの引きなら、〔5ミリ／1K〕と書く。見づらいので、「cm」「mm」は使わない。5mm→5ミリ、4cm→40ミリと書く。

とはいえ、After Effects撮影には「ミリで台引き」という操作はじっさいにはないので、ここからここまで何コマで移動させるか、という計算になる。

被写界深度　　　　　　　　　ひしゃかいしんど

写真用語　被写体の前後でピントが合っている範囲のこと。

美術打ち　　　　　　　　　　びじゅつうち

背景美術についての打ち合わせ。監督、演出、美監、背景、担当制作が出席。

美術設定　　　　　　　　　　びじゅつせってい

作品の舞台となる風景、建物などの設定画のこと。美術監督が描く。〔美設(びせつ)〕と略す。

美術ボード　　　　　　　　　びじゅつぼーど

美術監督がシーンごとに描く背景画見本のこと。背景部門ではこの美術ボードに合わせて背景画を描く。〔ボード〕と略すこともある。

美設　　　　　　　　　　　　びせつ

〔美術設定〕の略。

【引きスピード】

空5ミリ引きっててかなり速いのな

秒なり　　　　　　　　　　　　　びょうなり

カットの最後のほうの動きをなりゆきにまかせる原画の描き方をいう。作打ちで「最後は３秒向こうへ歩いていって、〔Fr.out〕してもしなくても、秒なり、なりゆきでOK」といわれる。
重要なのは３秒間歩いていくことで、〔Fr.out〕するかしないかは問題でない場合に使われる。〔なりゆき作画〕ともいう。

ピン送り　　　　　　　　　　　　びんおくり

ピントを送ること。

ピンホール透過光　　　　　　びんほーるとうかこう

針先であけた穴程度のごく小さいサイズの透過光。

フェアリング　　　　　　　　　　ふぇありんぐ

FAIRING　おもにカメラワークで使われる言葉。カメラの動き始めと動き終わりに「ため」を作る場合、そのゆっくり動く「ため」の部分をフェアリングという。〔クッション〕も同じ意味で使われる。

フェードイン
フェードアウト　　　　　　　　　ふぇーどいん
　　　　　　　　　　　　　　　　　ふぇーどあうと

〔F.I〕〔F.O〕参照。

フォーカス　　　　　　　　　　　ふぉーかす

焦点、ピントのこと。

フォーカス・アウト
フォーカス・イン　　　　　　　　ふぉーかす・あうと
　　　　　　　　　　　　　　　　　ふぉーかす・いん

フォーカス・アウト（FOCUS OUT）とフォーカス・イン（FOCUS IN）はセットで場面転換などに使われる。
例＝画面Aのピントを徐々にはずしていき（フォーカス・アウト）、ついに画面を完全にぼかしてしまう。そこからまた徐々にピントを合わせていく（フォーカス・イン）と画面はBに入れ替わっている。

フォーマット　　　　　　　　　　ふぉーまっと

FORMAT　定尺のこと。テレビアニメーションではCMを除いた、OP＋サブタイトル＋本編＋アイキャッチ＋予告＋EDの並び方とそれぞれの長さと、総合の長さのこと。

フォーマット表　　　　　　　　　ふぉーまっとひょう

フォーマットを棒グラフ表にしたもの。

フォルム　　　　　　　　　　　　ふぉるむ

形という意味。

【フォーマット表】

「ご近所おさそいあわせの上」フォーマット表

土曜日　19:00〜19:30

アバン	OP	CM①	前提供	Aパート	CM②	Bパート	CM③	Cパート	ED＋予告	ブリッジ
40s	100s	90s	10s	R-1	150s	R-2	90s	R-3	90s	15s

0'00″　2'20″　3'50″　　　　　　　　　　　　　　　　　　　　28'15″　29'45″　30'00″

1分30秒　　2分30秒　　1分30秒

R-1＋R-2＋R-3　本編　1215秒＝**20分15秒**

本編＋前提供	20分25秒
アバン	40秒
OP＋ED	3分10秒
CM①②③	5分30秒
ブリッジ	15秒

【ピン送り】

ピン手前から、奥のキャラへピンを送る。

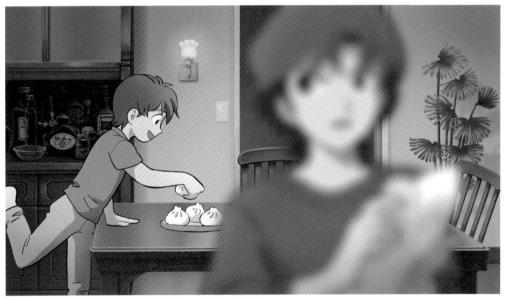

ピン奥になる。

ピントぴったし

これはピンぼけ

ふ

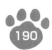

フォロースルー　　　　　ふぉろーするー

FOLLOW THROUGH　主たる動きに付随する動きのこと。意志を持たない動き。あくまでも無機的な動き。アニメーターにとって非常に重要な動きのひとつ。

【フォロースルーの動き】

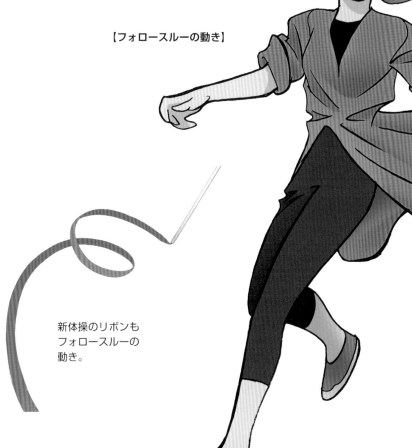

このへんが
フォロースルー。

新体操のリボンも
フォロースルーの
動き。

ふ

１ミリの狂いもない、みごとなフカン
パース（写真だからあたりまえ）

フカン　　　　　ふかん

俯瞰と書く。高い位置から下を見下ろすこと。高いところから見下ろす形のカメラアングル。
鳥瞰（ちょうかん）も似た意味で、鳥のように高いところから広く下を見下ろすこと。対語〔アオリ〕

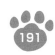

ブラシ　　　　　　　ぶらし

作画、仕上工程で〔ブラシ〕といえば、〔エアブラシ〕処理の意味。

本来〔ブラシ〕とは絵筆や刷毛の意味なのだが、日本商業アニメーション初期にエアブラシをブラシと略してしまったため、いまになってPhotoshopなどのブラシツールと意味が整合しなくなってしまった用語。

絵コンテより

ふ

ブラシの例。ケムリ表現

ブラッシュアップ　　　　　　ぶらっしゅあっぷ

brush up　整える、磨きをかけるというような意味。「さらにキャラをブラッシュアップしておいてね」とは「もうひと工夫ほしいなー」を遠回しに言っているだけ。つまり「なおしといてね」である。よく使われる言葉だが、英語を使えば絵に磨きがかかるかというと、そんなことはない。

フラッシュPAN　　　　　　ふらっしゅぱん

〔流PAN〕と同じ。

フラッシュバック　　　　　　ふらっしゅばっく

それぞれ別のシーンから持ってきたカットを、短いコマ数で積み重ねる映像手法をいう。記憶が走馬燈のようによみがえる、というようなときに使われる。

フリッカ　　　　　　ふりっか

つけPAN作画を長セルで描いたときなどに、絵がカクカク戻りながら動くこと。原画にカメラワークの知識が足りないために起こるミス。しかし今は撮影が黙ってなおしておいてくれるので、ラッシュでフリッカを見ることはなくなった。「フリッカー」と書いてもよい。

フリッカシート　　　　　　ふりっかしーと

フリッカ的な動きを作るシート操作のこと。誰かが発明した造語だが、フリッカの意味がわかっていれば、「ああ、あんな感じのシート操作ね」とすぐ理解できるため普及した。わなわな震えながら上体を起こす。または、大きく笑いながら顔を上げる、などの動きをシート操作で簡易的に表現できる。画面では動画にいちいち戻しがついて見える。

フリッカシートをつける手順は
・動画番号1〜11の間を普通に両脇づめ中9枚で割る。
・動画番号は普通に1・2・3・4・5・6・7・8・9・10・11となる。
・シートの打ち方は動きの好みと必要秒数によって調整が自由。決まりはない。

ただしこれはあくまでも簡易技法であり、本来は中割した絵に対し、それぞれ対応する戻しの動きを描くほうが自然な動きになることはいうまでもない。

ブリッジ　　　　　　ぶりっじ

音響用語。シーンの変わり目、番組の変わり目などにつける印象的な短い音、または音楽のこと。フォーマット表の最後にブリッジがついていることもある。

プリプロ　　　　　　　　　　　ぷりぷろ

PRE PRODUCTION　プリプロダクションの略。作品の製作に向けての準備行程をいう。シナリオ・キャラクターデザイン・絵コンテ、美設等。作画作業に入る直前までの作業。場合によってはプレスコも含まれる。

フルアニメーション　　　　ふるあにめーしょん

1コマ、2コマを基本とするアニメーション作りのこと。対語〔リミテッドアニメーション〕

フルショット　　　　　　　　　ふるしょっと

FULL SHOT　人物の全身が画面に入るショット。FSと略す。

ブレ　　　　　　　　　　　　　　　ぶれ

振動や震えを表現するために、同じ絵を複数枚、線一本分程度ずつずらして描くこと。同トレスブレより震え幅が大きい。

フレア　　　　　　　　　　　　　ふれあ

1）透過光のまわりの光のにじみ。
2）光感を出すために、画面上に明るいパラをかける感じの撮影方法。明るい画面が似合う萌え系作品でよく使われる。

ブレス　　　　　　　　　　　　　ぶれす

breath　息つぎ、あるいは間(ま)といった意味で使われる。「ここはセリフとセリフの間にブレスを入れて」と指示される。

【フリッカシート】

動画のつめ指示

フレーム（Fr.）

ふれーむ

1) 画面枠のこと。または画面枠を書いたセルまたは紙そのもののこと。

 フレームは各社で大きさや位置が違う。初めての制作会社や初めての作品に参加するときは、「フレームください」といってこれをもらう。スタンダードを100Frとして、10〜20Fr刻みで枠が書かれている。

2) デジタル撮影では1コマのことを1フレームともいうので、前後の流れで〔フレーム〕の意味を判断しよう。

プレスコ

ぷれすこ

PRE SCORING　プレスコアリングの略。音と絵をぴったり合わせるため、歌やセリフを先に録音し、それに合わせて絵を描くこと。対語〔アフレコ〕

プロダクション

ぷろだくしょん

1) PRODUCTION　作品の制作会社のこと。

2) 作品を制作している期間のこともいう。アニメーションの場合撮影終了までの期間である。
 関連語〔プリプロダクション〕〔ポストプロダクション〕

プロット

ぷろっと

シナリオを書く前に作られるあらすじ、箇条書きにされた物語の構成要素などのこと。シナリオの書き方に絶対的な決まりがないように、プロットの書き方にも決まりはない。

プロデューサー

ぷろでゅーさー

作品の企画から納品までの総責任者のこと。どのくらい責任があるかといえば、作品が成功したら全部自分の手柄にしてよいが、失敗したら全責任をとらねばならないという感じ。メインスタッフと声優のキャスティングをする人。営業職的側面が強い。

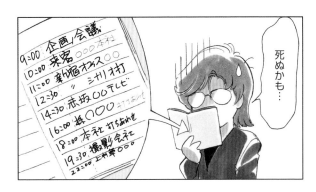

【フレーム】A-1 Picturesのフレーム

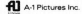 A-1 Pictures Inc.

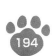

プロポーション　　　　　　　　　　ぷろぽーしょん

頭身や全体のバランスを指す。

プロローグ　　　　　　　　　　　　ぷろろーぐ

本編の前にある前ふり部分、序章のこと。

ベタ　　　　　　　　　　　　　　　べた

すき間なく一面同じ色で塗ること。

別セル　　　　　　　　　　　　　　べつせる

別のセル。同セルは同じセルのこと。

編集　　　　　　　　　　　　　　　へんしゅう

カットをつないだり切ったりして、作品を規定の長さに合わせて整理する作業、またはその職種。

編集について

　実写映画の編集とアニメーション映画の編集は、同じ編集でもまったく違う。実写映画の編集とは撮影した素材から1本の映画を作っていくものであり、編集作業のウエイトは非常に大きい。

　しかしアニメーションの場合は絵コンテですでに粗い編集が、さらに原画チェック段階で1コマレベルまでの細かい編集がなされているため、最終的な編集作業の比重は大きくない。

望遠　　　　　　　　　　　　　　　ぼうえん

望遠レンズで撮った画面のこと。双眼鏡で見た画面は望遠パースで描く必要がある。この場合、絵的にはパースのない絵を描かねばならないのだが、つねにパースを意識して絵を描いているアニメーターにとって、パースのない絵を描くのは、手が拒否する感じで意外と難しい。望遠鏡をのぞきながら描くか、望遠写真を見ながら一見変な絵を描くのがよさそうである。

棒つなぎ　　　　　　　　　　　　　ぼうつなぎ

全部のラッシュをカット番号通りにつないだだけの編集前ラッシュのこと。この状態で再度ラッシュチェックが行われる。関連語〔オールラッシュ〕

ボケ背／ボケBG　　　　　　ぼけはい／ぼけびーじー

形をはっきりさせない背景のこと。作品にもよるが、キャラクターの背後に無地の壁がわずかに見えるだけなら手の込んだ背景画である必要はない。あるいは奥に家具などがあったとしても、それがはっきり見えると画面がうるさく感じられるとき〔ボケ背〕を使う。関連語〔BGボケ〕

① 背景原画：「ボケ背」と指定しておくと…

② そのシーンに合ったボケ背が上がってくる。

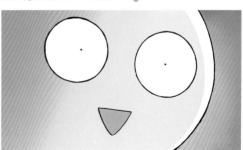

③ 完成画面

ほ

ポストプロダクション　ぽすとぷろだくしょん

POST PRODUCTION　オールラッシュあとの作業工程をいう。編集、音関係、パッケージなど。

ボード　ぼーど

〔美術ボード〕の略。

ボード合わせ　ぼーどあわせ

〔背景合わせ〕が必要なシーンでセルの色を決めるとき、手元に本番の背景画がないため、〔美術ボード〕で代用すること。

ボールド　ぼーるど

BOLD　黒板の意味。各カットの最初に、カット番号や秒数を書いておくテンプレート。実写映画のカチンコとおなじ。

```
● ご近所 おさそいあわせの上 ●
第16話
237
テイク    1    ( 4 + 18 )
メモ： Follow  BOOK引き(ややマルチ)
```

歩幅　ほはば

日本人が屋外でふつうに移動しているとき、歩幅は1.5〜2靴分くらい。ゆっくり歩きのお年寄りは1靴分。
しかし背の高い外国人がさっそうと歩くとき4靴分くらいの歩幅もあったので、脚の長いアニメキャラがカッコよく歩くなら、歩幅は2〜3靴分くらい必要。

本　ほん

シナリオのこと。

本撮　ほんさつ

本番撮影の略。

ポン寄り　ぽんより

おなじカメラアングルのまま、単純にカメラが寄っただけの画面をいう。「前カットのポン寄りで」などと指定される。カメラが寄る、というのがポイントで、決してズームアップ画面のことではない。単純に前カットの拡大作画をすると、画面が中抜きでガタッたように見えるので、そうならないよう、カメラがトラックアップしたような画面を描く必要がある。

ほ

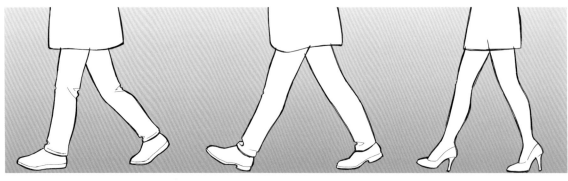

日本人がふつうに歩くとこんな感じ。（ふつうに歩いてもらった映像から起こしたので、まったくカッコつけていないごく自然なポーズ）

ふつうに移動＝1.5靴分　　速めの歩き＝2靴分　　ふつうに歩く＝1.5靴分

まき直し　　　　　　　　　　　まきなおし

制作用語。原画から引き上げたカットを、あらたに
別の原画を見つけてきて発注しなおすこと。

マスク　　　　　　　　　　　　　ますく

画像を合成するときに、必要と思えば作ってよい。
ただし、デジタル撮影では作画と仕上でマスクを作
る必要はまずない。作りたい画面に必要な素材につ
いては、まず撮影に相談すること。

マスターカット　　　　　　　ますたーかっと

シーンを通して位置関係の基準となるカット。レイ
アウトの基本。おおむね全体が見える引きサイズの
絵である。このカットを先にレイアウトしてから、
前後のカットを描いていく。マスターカットなしに
前後のアップだけ提出しても、演出、作監はレイア
ウトチェックできないので注意。

マスモニ　　　　　　　　　　　ますもに

マスターモニタの略。色彩の基準となる高性能モニ
タだが、あまり使われていない。

【マスク】

素材 1 ：背景・キャラ

素材 2 ：Book・ラーメン

マスク

ま

これで完成だ

ラーメンくいてーなァ

完成画面

【マスターカット】　　　　　　　　　C-73（カット73）がこのシーンのマスターカットになる。

カット	ピ　ク　チ　ュ　ア	内　　容	セ リ フ	秒 数
73		居間のソファー 少佐は床に 立っている	間（1+0） ヤマト 「ひとりで 　行けば？」	
↓		少佐 スイッと浮かび 　あがる		
↓		ヤマトの顔前で 停止 身を引くヤマト		4+0
74	照奥・ボケ	眉間にシワが ヤマトの見た目 　⦅止X⦆	少佐 「‥‥‥」	2+0
75		反抗的（いつも） なヤマト	ヤマト 「なんだよ」	2+12

（8+12）

198

ま

マルチ

<div align="right">まるち</div>

マルチプレーンカメラ撮影効果のこと。手前、奥の
距離感を出すため、おもに手前のものをピンボケで
撮影すること。

手前のキャラクターをマルチに組んだ例

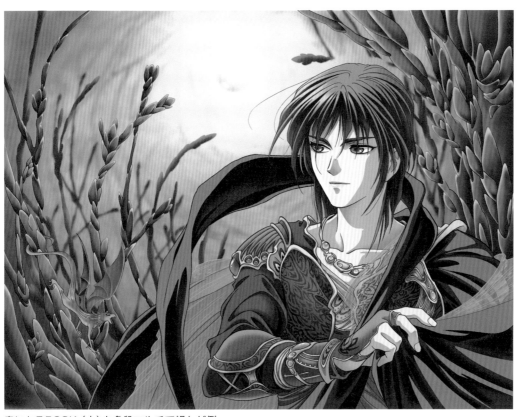

奥にあるBOOK（木）を多段マルチで組んだ例

ま

BOOK素材

BOOK-A

BOOK-B

BOOK-C

BOOK-D

BOOK A+B+C+D

回り込み

<div style="text-align:right">まわりこみ</div>

カメラワークのひとつ。キャラクターは移動せず、その場で演技。キャラクターを回り込むようにカメラが移動していく。背景も引く。

見た目

<div style="text-align:right">みため</div>

キャラの目から見た画面が必要なとき、「キャラAの見た目の絵にして」といわれる。

C-528の猫は、C-527の少年の目から見たもの

【明度】グレースケールに変換して、白に近いほうが明度が高い。

密着

<div style="text-align:right">みっちゃく</div>

密着マルチ、密着スライドの略。

撮影台時代、手間のかかるマルチプレーンカメラ撮影をしないで立体感を出すために考え出された疑似マルチ手法。例＝ＢＧとセルに対して２段のBOOKを用意する。BOOKを左右にスライドしながらセルにT.Uしていくと、ピントのぼけた部分がないマルチふう画面ができる。

デジタル撮影では、マルチプレーンも密着も手間に差はないため、効果的なほうを使えばよい。

ミディアムショット

<div style="text-align:right">みでぃあむしょっと</div>

MEDIUM SHOT　またはミディアムサイズ。フルショットより寄った、腰から上くらいの絵というのが一般的だが、幅が広く、とくにこの大きさといった決まりはない。〔MS〕と書くこともある。

ムービングホールド

<div style="text-align:right">むーびんぐほーるど</div>

ごくわずかな動きのこと。Moving(動く)hold(抑える、停止)という意味。

1) 大きなアクションが終わったところで余韻的に使われる動き。
2) 「スリーピング・ビューティ」で多用しているように美女がわずかに動いたあと、スカートだけがつられて動くような動きの集積。本体もわずかに動いていることが多い。
3) 絵がぴったり止まっている感じを避けるために使うこともある。

明度

<div style="text-align:right">めいど</div>

色の明るさの度合い。白に近づくほど明度が高い。

メインキャラ

めいんきゃら

メインキャラクターの略。おもだった登場人物のこと。

メインスタッフ

めいんすたっふ

一般的には、監督、演出、キャラデザイナー、作監、美監、撮影監督、色彩設定などのこと。

メインタイトル

めいんたいとる

作品の主題という意味。関連語〔サブタイトル〕

目線

めせん

「見ている方向」といった意味で使う。実写ではお互いを見ているときに目線が合わないことはありえないが、アニメーションでは「お互いを見ているように見える目線の絵」を描かねばならないため、線一本ずれると目線が合わないことがあり得る。映像では目線は非常に重要。

【目線】

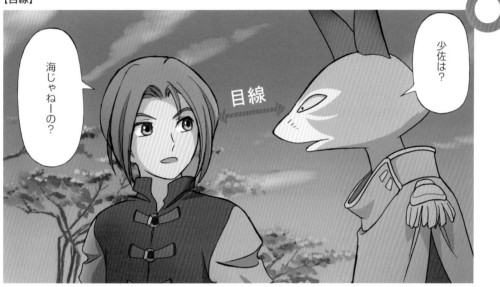

メタモルフォーゼ　めたもるふぉーぜ

METAMORPHOSE　変形という意味。
魔法のランプからランプの精が出てくるな
ど、派手なタイプの変形をメタモルフォー
ゼという。魔法少女の変身シーンもこれに
含まれる。手描きアニメーションの醍醐味
のひとつ。
〔モーフィング〕は見た目は少し似ている
が、考え方としてまったく別物。

め

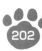

目パチ　　　　　めぱち

まばたきのこと。

目パチ いろいろ

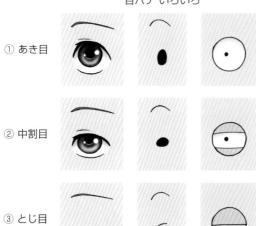

① あき目

② 中割目

③ とじ目

目盛PAN　　　　めもりぱん

ふつうのPANではなく、変わったカメラ移動をするPANのとき、「目盛PANにして」と指定される。

メンディングテープ　　　めんでぃんぐてーぷ

セロテープより伸縮が少なく、貼った動画が波打つなどの支障が出にくいテープ。テープ面に鉛筆で描けるのもなにげに便利。ただし非常に裂けやすいという弱点がある。

模写　　　　　もしゃ

人様の描いた絵の技法や構造あるいは意図を、推測しつつ理解していくために描く絵のこと。重要。

モーションブラー　　　もーしょんぶらー

MOTION BLUR

1）フィルムで速い動きを撮ったときのように、ブレた感じ、流れた感じに絵を処理すること。
2）カメラでいうところの、シャッタースピードが遅くて手ブレした絵。または、逆に被写体が速すぎるときの絵を指す。

【モーションブラー】

元絵

モーションブラー。アクションシーンではときどきこんな絵が入っている。

も

モノクロ
ものくろ

MONOCHROME(モノクローム)の略。白黒(グレー含む)のもの、または画面。

モノトーン
ものとーん

単一色の濃淡や明暗での表現、または画面。

モノクロ　　モノトーン　　カラー

モノローグ
ものろーぐ

MONOLOGUE　心の中のセリフのこと。口は動かない。アニメではモノローグだとわかるように、口が見える絵でモノローグを始めることが多い。コンテとシートに〔MO〕と指定しておく。〔OFF台詞〕とは別物。

モーフィング
もーふぃんぐ

MORPHING　PCで画像を変形させること。犬から猫への変形も大変なめらかにやってのける。ただし、完全な単純中割なので、変形に動きやタイミングはつけられない。手描きのメタモルフォーゼと使い分ければ、とても便利。

モブシーン
もぶしーん

群集シーン。

も

【モノローグ】

えーっと
次はどうするん
だったかな…

山送り

やまおくり

煙、旗、波など、うねりつつ移動する動きの合理的な表現方法。原画に〔リピート〕と指示されている。

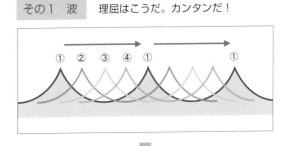

その1　波　理屈はこうだ。カンタンだ！

じっさいはこんなだ。めんどうだ！

その2　たなびく煙

その3　爆発煙

かたまりを山送りする。これも理屈は簡単だ！

じっさいはこんなだ。世の中あまくない！

や

指パラ ゆびぱら

パラパラ漫画の要領で動きを確かめること。
この作業はかなり重要。アニメ学校必修科目にしてほしい。〔パタパタ〕に説明をつけた。

揺り戻し ゆりもどし

目に見える動き幅を超えたところに描かれている絵のこと。速い動きなので、原画でラフを入れておけば、動画で描いてもらうことも可能。
〔揺り戻し〕という用語が業界スタンダードではないため、「揺り戻しをつけておいてね」と言ってもおそらく通じない。作監はこの動きを原画に指定したいなら、ラフを入れ「こんな感じで、行き過ぎてもどる速い動きをつけておいてね」などと言えばよい。この動きはアニメーターにとって非常に重要な動きのひとつであるため、用語はわからなくても「こんな感じ」を理解できない原画はいない。

横位置 よこいち

キャラクターを単純に横並びにした画面のこと。わかりやすくて見やすい画面ができる。
アオリやフカンやナメの画面ではない、ごくふつうの画面がほしいとき、「このカットは横位置でいいよ」と指定される。

すっきり見やすい横位置の画面

予備動作 よびどうさ

目的の動きをする前の、準備的な動きのこと。先行動作ともいう。本来はすなおに〔アンチ Antic（Anticipation）〕を輸入すべきだったが、時すでに50年くらい遅い。
走り出す前に一瞬からだが沈み込む動きなどがこれにあたる。大きな動きの前には大きな予備動作が、小さい動きの前には小さな予備動作が必要になる。アニメーターにとって非常に重要な動きのひとつ。〔リアクション〕に関連説明をつけた。

【典型的な予備動作の例】

③　　　② ここが予備動作　　　①

揺り戻しについて

　〔揺り戻し〕は「白蛇伝」で多用されています。法界和尚が空中で白蛇の精と戦うところなどで、法界の手が激しく打ち下ろされて空中で止まるとき、手がいちど少し行き過ぎて戻り、最後に完全

停止するまで1コマで3枚使い「バシッ！」と止まる効果を出しています。
大塚康生（談）

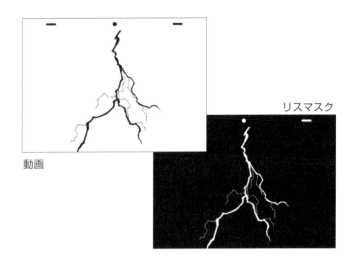

動画

リスマスク

ラッシュ
らっしゅ

ラッシュフィルムの略。撮影し終わったカットを、カット順に関係なく、単純につないだだけのもの。〔ボールド〕が写ったままであったりするし、音も声もまだ入っていない。

ラッシュチェック
らっしゅちぇっく

ラッシュを見て、画面に間違いがないかチェックすること。長編など作業期間が長い作品では、毎週おなじ曜日にラッシュチェックの時間を設けてあり、毎週できあがった分のフィルムを順次チェックしていく。ラッシュチェックは現場全員の参加が原則で、各人、自分の担当部分をチェックする。関連語〔オールラッシュ〕〔棒つなぎ〕〔リテイク出し〕

ラフ
らふ

〔アタリ〕とおなじと考えてよい。ラフには下書きという意味もあるが、アニメーターにとってはラフのほうが下書きより大ざっぱな絵という感覚である。

ラフ原
らふげん

ラフ原画の略。ラフな絵でおおまかに流れを描いた程度の原画。

ランダムブレ
らんだむぶれ

ランダムにぶれた絵という意味だが、ランダムとはいえ決まりがある。どのようなランダムブレを要求されているのか確認してから動画すること。

リアクション
りあくしょん

反応、反作用の意味。208ページにコラムを掲載。

リスマスク透過光
りすますくとうかこう

細い線のような透過光の呼び名。例＝遠景の稲妻。語源は撮影台時代、この細い線の透過光マスクをリスフィルムで作っていたことから。
リスマスクに限らず、マスクは作画で描き、仕上までするのが基本。シリーズの撮影スケジュールは3日間しかない。素材を揃えて撮影に渡そう。

リップシンク
りっぷしんく

LIP SYNCH　先に録音されてあるセリフに合わせて、口の動きを描いていくこと。国内作品では歌のシーンでこの方法をとる。

リップシンクロ
りっぷしんくろ

リップシンクとおなじ意味で使う。

リテイク／リテーク
りていく／りてーく

やりなおし、描きなおしのこと。

ピギャーッ！

リテイク！

↑って感じ

リテイク出し
りていくだし

ラッシュを見て画面に問題がないかチェックすること。現場の担当者全員、作監、原画、動画、仕上、背景、撮影などが出席。
制作会社にいないアニメーターに参加の機会はなかなかないが、いえば呼んでもらえるので、無理をしてでも何度かは参加しておくべきである。この経験なしには、映画産業で映像を作るとはどういうことかが理解できない。

ら

リテイク表　　　　　　　　　　りていくひょう

リテイクすることになったカットの一覧表。制作は、これをどれだけ早くまとめられるかに勝負を賭ける。なぜなら、これをのんびり作業していたのでは納品に間に合わないからである。

リテイク指示票　　　　　　　りていくしじひょう

カット袋に貼る、リテイク内容を書いた伝票のこと。

【リテイク指示票】

リアクションの誤用について

　リアクションには反応、反作用といった意味しかない。芸人が「変なリアクションやな」というあれである。したがってこれを〔予備動作〕や〔つぶし〕の意味で使うのは、明らかな誤用である。

　大塚康生さんによると、この誤用は東映長編時代にはされていなかった。しかし今は多くのアニメーターがリアクションを〔つぶし〕のような意味で使っている。おそらく、あるとき、ある誰かからこの誤用が広まっていったのだと思われるが、なぜそのような誤用が起こったのかは謎である。

　では今アニメーターたちが誤用している〔リアクション〕とは、本来はなんというべきなのか検証してみよう。

誤用その１〔スクワッシュ SQUASH〕

　「えっ、なに？」というように振り向くとき、振り向きの動きの中に軽くつぶした絵を入れることが多いと思う。このつぶした絵をリアクションといっている場合があるが、これはどちらかといえば〔ストレッチSTRETCH&スクワッシュSQUASH〕の中のSQUASHに近い。日本語でいうと〔つぶし〕である。

　したがってこのタイプのものは〔リアクション〕ではなく〔つぶし〕といいたい。

誤用その２〔テイク〕

　全身でビックリするような大きな動きで、大きく伸び上がる前にいったん沈み込む絵を入れると思う。この沈み込んだ絵をリアクションといっている場合もある。しかしこの一連の動きには名称があって、それを〔テイク〕という。この言葉は日本では現在まったく使われていないので、以下「増補 アニメーターズ サバイバルキット（285ページ）」より説明を引用する。

　テイクとは先行動作からアクセント（ハッと驚くポジション）を経て、最後に静止するアクションのことである。

１・驚く前の絵。

２・沈み込んだ絵を〔ダウン〕といい、先行動作の絵である。

３・大きく驚いて最大限伸び上がった絵を〔アップ〕といい、これをアクセントとしている。

４・静止した絵。（引用終わり）

　テイクの基本パターンは上の通り。この場合の沈み込んだ絵を指して日本では〔リアクション〕ということがあるのだが、これは本当は〔テイク〕というべきである。とはいえ、今さら日本でこれを〔テイク〕というようになるとは思えない。

　したがってこのタイプのものは、せめて〔沈み込んだ絵〕といいたい。

誤用その３〔アンチ　Antic (Anticipation)〕

　もっとも多い誤用がこれだと思われる。つまり予備動作である。目的の動きをする前の準備的な動き。先行動作ともいう。

　走り出す前に一瞬体が沈み込む動きなどがこれにあたる。これは素直に〔予備動作〕というべきだろう。

り

リピート　　　　　　　　　　りぴーと

おなじ動きのくり返しのこと。関連語〔山送り〕

水滴のリピート

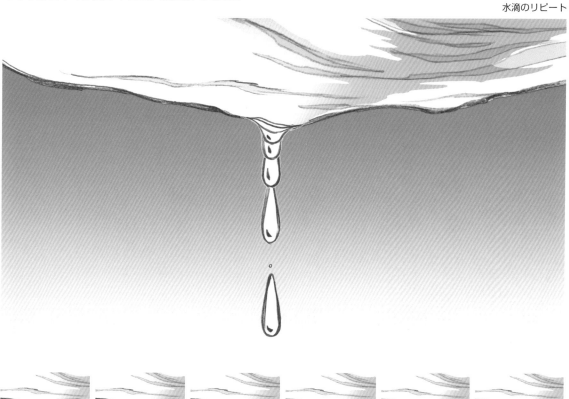

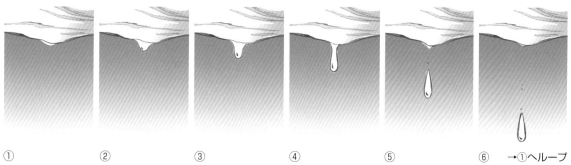

① ② ③ ④ ⑤ ⑥ →①ヘループ

り

リマスター版　　　　　　　りますたーばん

フィルム時代の作品をデジタルデータ化したBlu-
rayなどのこと。

・フィルムは経年により色あせるため、発色を制作
　当時の鮮やかな色に戻す。

・フィルムのノイズや傷を修復し、クリアな画面に
　する。

・セルについていたゴミや汚れ（手作業なので必ず
　あった）を消す。

等々のデジタル加工をおこなっている。

リミテッド アニメーション　　　　　りみてっどあにめーしょん

LIMITED(制限)　ANIMATION
戦後アメリカで発達した技法で、テレビ作品用にあらゆる技法を駆使してセル枚数を減らした作品のこと。足と体、顔を別々にして描く方法も含まれる。
対語〔フルアニメーション〕

流PAN　　　　　りゅうぱん

流線BGをFOLLOWすること。
〔フラッシュPAN〕ともいう。

レイアウト　　　　　れいあうと

〔L/O〕とも書く。絵コンテをもとに描き起こされる画面設計図のこと。舞台となる背景、キャラクターの位置と移動範囲、カメラワークなどが計算設計されている。おおむね背景原図を兼ねている。

レイアウト撮　　　　　れいあうとさつ

アフレコ時までに、最終画面が完成しないとき、レイアウトを撮影して間に合わせる非常手段。

【流PAN】

【レイアウト】

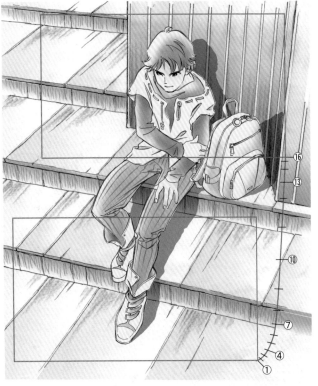

り

レイアウト用紙　　　　　れいあうとようし

画面設計をするための、標準フレームが印刷されている専用紙。各社ごとに専用紙がある。付録に、コピーして使えるレイアウト用紙をつけたので、A4サイズに拡大コピーして使おう。

レイヤー　　　　　れいやー

「層」の意味。アナログでいうところのセルレベル。BGやBOOKもそれぞれひとつのレイヤーとして数える。

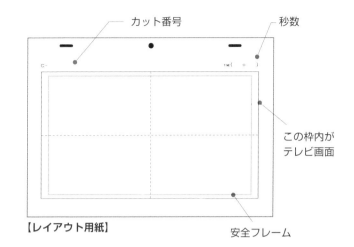

カット番号
秒数
この枠内がテレビ画面
安全フレーム
【レイアウト用紙】

【レイヤー】

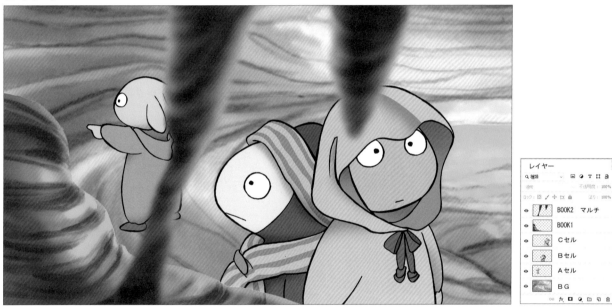

完成画面

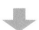

じつはそれぞれが
別レイヤーで画面が構成されている。

れ

BG
Aセル
Bセル
Cセル
BOOK 1
BOOK 2

レイヤー T.U／レイヤー T.B

れいやーてぃーゆー／
れいやーてぃーびー

画面全体ではなく、レイヤー（セル）ごとにT.Uをかけるため、「レイヤーT.U」という。

かなり範囲が広いので、いくつかの例を挙げる。
1) オプチカル処理のように、特定のレイヤー(背景、各セル)のみにT.Uをかける。
2) セルや背景、各レイヤーにそれぞれ違うT.Uをつける。
3) 背景をT.Bしながらキャラをズームアップするなど、撮影台ではできなかった処理。

タイムシートには、どのレイヤー(セル、背景)にT.Uをかけるのか明記する。

レイヤーT.U作画の例
1) エアカーが手前に飛んでくるカットの場合。エアカーの止めの絵を1枚だけ描き、画面内での大きさ(スタート位置と最終位置)を指定して撮影処理する。
2) キャラが手前に走ってくるカットの場合。その場走りの作画をして(フォローとおなじ描き方)同様に撮影処理でキャラが手前にくるようにする。

効果的に使えば手間とコストが省ける。しかし、車など奥行きのあるものをこの方法で手前に来させると、車のパースがまったく変化しないため、非常につまらない画面になる。

【レイヤーT.U】

レイヤーT.U作画の検証　その1

じっさいに手前へ走ってくる車を、固定カメラで撮影したもの。

車は長さがあるため、手前へ来るにしたがってパースが強調される。

レイヤーT.U (① の拡大コピー)するとパースに合わない。

れ

レイヤーT.U作画の検証　その２

手前へ来る人間ならどうか？（踊りながら手前へ来る人間を、固定カメラで撮影したもの）

人間は奥行きがないので、パース変化は目立たない。

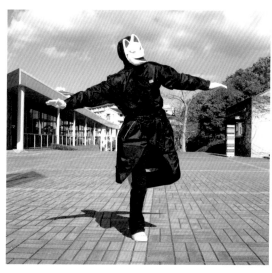

レイヤーT.U（① の
拡大コピー）すると
着足と地面カゲの
パースは合っていな
いものの、そこを除
けばさほど違和感は
ない。

レイヤーT.U作画の検証　その３

人間のレイヤーT.Uはテレビシリーズでの省力化には有効だ（地面が見えないカットだと、より安全）。

れ

レタス　　　　　　　　　　　れたす

RETAS STUDIOの略。2008年12月発売のセルアニメーション制作専用ソフト。〔レタス〕といえば通常「仕上ソフト」のことと思ってよいが、じつはデジタル作画ソフト〔STYLOS〕もパッケージされている。

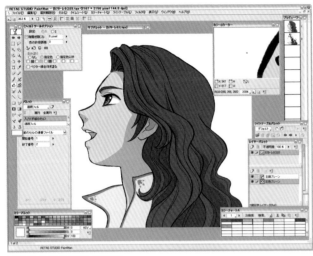

RETAS STUDIOの画面

レンダリング　　　　　　　　れんだりんぐ

RENDERING　完成画、完成画像を作り上げること。撮影でレンダリングといえば「出力」という意味である。撮影後に別PCでレンダリングさせつつ、次カットの撮影を同時進行で作業する。レンダリングにかかる時間はPC能力勝負となるため、撮影会社では撮影部門すべてのPCをLANで結び、あいているPCおよびレンダリング専門機をフル動員してレンダリングをおこなう。

ロケハン　　　　　　　　　　ろけはん

ロケーション・ハンティングの略。アニメーションでは舞台となる場所の取材をすること。

【ロケハン】

露光／露出　　　　　　　ろこう／ろしゅつ

カメラ用語。露光と露出はおなじ意味。

ローテーション表　　　　ろーてーしょんひょう

テレビシリーズでは5班〜7班の原画班を作り、各班が1週間遅れのローテーションで仕事に入っていく。こうして毎週1本の30分番組を完成させる。したがって、いきなり「夏休み特番は前後編の1時間にしよう」などとテレビ局からいわれると、ローテーションがガタガタになるため制作が頭をかかえることになる。

【ローテーション表】

● 「ご近所おさそいあわせの上」ローテーション表

話数	シナリオ	絵コンテ	演出	作監	作曲班	動検	仕上	背景	進行
1	一橋	青山	青山	神村	高円寺アニメ	鈴木	SAKANA	ムサシ	笹山
2	一橋	青山	青山	神村	中野プロ	谷	SAKANA	ムサシ	高橋
3	一橋	さとなか	岸	神村	フリー班A	鈴木	SAKANA	所沢	大野
4	中木	渡辺	渡辺	高峰	大阪アニメ	谷	大阪アニメ	所沢	佐竹
5	南	大海	青山	保村	社内班	鈴木	社内	ムサシ	鳥羽
6	坂本	岸	三田	神村	フリー班B	谷	SAKANA	ムサシ	笹山
7	坂本	さとなか	さとなか	保村	高円寺アニメ	鈴木	SAKANA	所沢	高橋
8	一橋	岸	岸	佐々木	中野プロ	谷	SAKANA	ムサシ	大野

ロトスコープ　　　　　　　ろとすこーぷ

ROTOSCOPE　人間の動作を実写で撮り、それを写し取る形で動きを描くこと。俳優がキャラクターの扮装で演技したものをそのまま線画にすることもあれば、ポイントだけ拾い一見してロトスコープとは思えないほど動きをふくらませることもある。

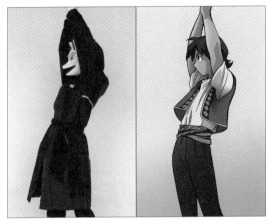

ローリング　　　　　　　　ろーりんぐ

1）幅の狭い往復運動をセルスライドでつけること。例＝メカがホバリングしているときはこのカメラワークを使う。

2）片手の指で４枚の動画用紙をはさみ、下の絵から順におろして動きを確かめること。熟練すると両手で８枚の絵を流れるようにローリングできる。この技術を使う動検は多いが、〔ローリング〕という言葉自体は知られていない。

ロングショット　　　　　　ろんぐしょっと

被写体から距離をとって撮ったショット。人物が小さく写る。

【ローリング】その①

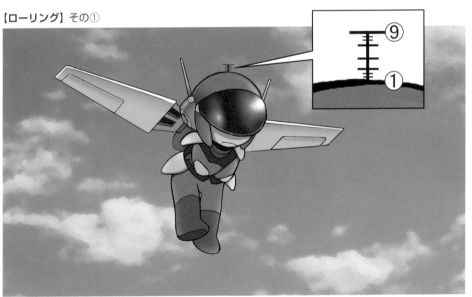

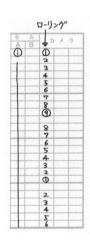

ろ

メカのホバリング

【ローリング】
その②

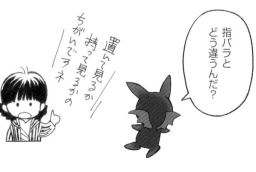

置いて見るか
持って見るかの
ちがいですヨネ

指パラと
どう違うんだ？

ワイプ

わいぷ

場面転換手法のひとつ。今の画面に、次の画面が割り込んでくる形での画面切り替え。アイリスとの違いは、いったん全面ベタ画面になるかどうか。

割り振り表

わりふりひょう

原画を誰に割り振ったかの一覧表。

【ワイプ】

第6章

付録

●実用資料集
　コピーして使える業界標準お役立ちテンプレート
　　・タイムシート
　　・絵コンテ用紙
　　・レイアウト用紙
　　・合成伝票
　　・リテイク指示票

●合作アニメーション用語集
　「アニメーターWeb」サイト　http://animatorweb.jp
　　⇒　公開教材
　　⇒「合作アニメーション用語集」から
　　　　PDF版をダウンロードできます。

実用資料集

版権フリー
コピーして使える業界標準お役立ちテンプレート

●タイムシート　　　　　　タイムシートはＡ３またはＢ４サイズの紙に拡大コピーして使います。

タ　イ　ト　ル	話	カ　ッ　ト	タ　イ　ム	原　　画	シート
			＋		／

MEMO

（タイムシート用紙：アクション／台詞／セル／カメラの記入欄、コマ番号 2～144）

約154％拡大コピーして使用（65％縮小しています）

●絵コンテ用紙　　　　　　　　　　　　　絵コンテ用紙は A4 サイズに拡大コピーして使用します。

NO. ＿＿＿＿＿＿＿

カット	画　　　面	内　容	セ リ フ	秒数
			()

約 142％拡大コピーして使用（70％縮小しています）

●レイアウト用紙　　　　　　　　　　レイアウト用紙はＡ４サイズに拡大コピーして使用します。

約142%拡大コピーして使用（70%縮小しています）

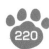

●合成伝票

合成伝票　C—			
合成・親 ＋	合成・子 ＝	セル番号	
＋	＝		
＋	＝		
＋	＝		
＋	＝		
＋	＝		
＋	＝		
＋	＝		
＋	＝		
＋	＝		
＋	＝		
＋	＝		
＋	＝		
＋	＝		
＋	＝		
＋	＝		

200%拡大コピーして使用
（50%縮小しています）

●リテイク指示票

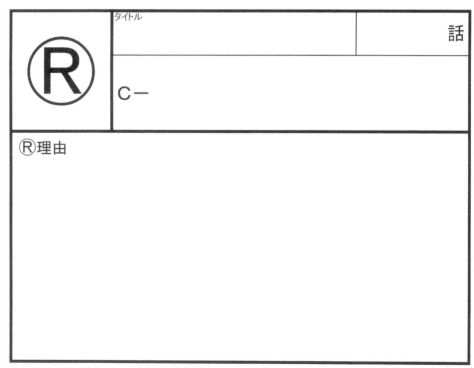

約134%拡大コピーして使用（75%縮小しています）

あとがき

　日本の商業アニメーション業界には、長らく新人アニメーター研修に使用できる用語集が存在していなかった。それに気づいたのは、わたしがウォルト・ディズニー・アニメーション・ジャパンのアーティスト教育を担当したときである。どの業界にも基準となる用語集は必要なのに、アニメーション業界にはそれがない。なければ作るしかないと考え、アニメーション業界の仲間たちと勉強会を始めたのが、この用語集作りの発端である。

　成果はアニメーターWeb（正式名称：「４年制大学での即戦力アニメーター育成カリキュラム勉強会」）においてPDF版として無償で公開された。しかしアニメーションは映像であり、映像用語を文章だけで説明するのには限界があった。図版がなければどうしても理解できない用語がある。こうなったらもう自分で描くしかないと覚悟を決め、１年がかりで大量の図版を描き上げたのがこの本である。

　用語に関しては、動検、仕上、背景、撮影など、それぞれの専門職に取材して、できるだけの正確を期した。時とともに使われなくなった用語、使い方が変化したものについては改訂し、新たに標準となった用語を追加した。

　この本がほぼすべてのアニメーション制作会社やプロダクション、そして大学のアニメーション学科や専門学校に置かれているのは、取材にもとづいた正確で実際的な内容を評価されてのことだと思う。

　アニメーション制作の現場で、大学や専門学校の教育現場で、この本がみなさんの役に立つことを願っている。

神村幸子

■著者紹介　神村幸子　Kamimura Sachiko

(株)東京ムービーを経てフリーランス・アニメーター
イラストレーター、小説家、神戸芸術工科大学教授、文化庁委員など社会活動多数

個人サイト「屋根裏部屋へようこそ」 http://yaneura2015.web.fc2.com/
主催サイト　4年制大学での即戦力アニメーター育成カリキュラム勉強会「アニメーターWeb」 http://animatorweb.jp/

●アニメーション…機動戦士ガンダムZZ　作画監督／風と木の詩　キャラクターデザイン　作画監督／シティーハンター　キャラクターデザイン　作画監督／ママは小学4年生　キャラクターデザイン／アルスラーン戦記　キャラクターデザイン／マシュランボーキャラクターデザイン　総作画監督／名探偵コナン　絵コンテ　プロップデザイン／人間交差点　キャラクターデザイン／ブラックジャック　キャラクターデザイン　総作画監督

●イラスト…月刊NEOファンタジー　表紙連載／アルスラーン戦記／グインサーガ読本／アウラ・ペンナ／カルパチアラプソディー／銀河英雄伝説／緋色の館　猫曼魔／竜戦姫ティロッタ／幻想水滸伝カラベル

●マンガ…たべものにはいつも感謝のココロ／アイシテル物語

●ゲーム…ブレインロード／デッドフォース／ミスティックドラグーン

●小説…ネオ・マイス／次元城TOKYO／ソロモンの封印

●画集…ガーディアン／ミスティックドラグーン・マテリアルズ

●アニメーター教育に関する事項
　ウォルト・ディズニー・アニメーション・ジャパン　アーティスト教育担当
　神戸市主催アニメーション神戸　ワークショップ講師
　衛星放送「アニメーション講座」デジタルアニメーション講座　特別講師
　マルチメディアアート学園　特別講師
　4年制大学での即戦力アニメーター育成カリキュラム勉強会　主催
　(株)テレコムアニメーション・フィルム　パース講座講師
　京都精華大学マンガ学部非常勤講師
　神戸電子専門学校　特別講師
　神戸芸術工科大学先端芸術学部メディア表現学科まんが・アニメ専攻　教授
　大阪コミュニケーションアート専門学校　特別講師
　東京工芸大学特別講師
　文化庁　芸術家海外研修制度　特別派遣研修員　ロンドン留学
　(株)神戸デザインクリエイティブ　アニメーター採用および教育担当
　(株)ゴンゾ　アニメーター教育講座講師
　開志専門職大学　アニメ・マンガ学部　学部長・教授（2021年4月開学部）

●社会活動
　ロサンゼルス　アナハイム　アニメエキスポ講演
　文化庁メディア芸術祭　アニメーション部門審査委員
　厚生労働省　技能五輪　競技委員
　経済産業省　一般社団法人日本動画協会委託事業（アニメ産業コア人材発掘・育成事業）策定委員会委員
　経済産業省委託事業　財団法人デジタルコンテンツ協会　コーディネータ
　パリ　ジャパンエキスポ講演
　一般社団法人日本アニメーター・演出協会　副理事長
　独立行政法人　日本芸術文化振興会　芸術文化振興基金運営委員
　アニメーション映画専門委員会　専門委員
　文化庁　芸術文化振興費補助金審査委員会審査委員
　関東経済産業局　動画マン育成プログラム実証実験　カリキュラム作成、主任講師
　文化庁芸術選奨推薦委員
　経済産業省委託事業　財団法人デジタルコンテンツ協会「適職ガイダンス」講師
　文化庁　国立メディア芸術総合センター設立準備委員会委員
　文化庁・若手アニメーター等育成事業　プロジェクトマネージャ、育成検討委員会主査
　文化庁　メディア芸術情報拠点・コンソーシアム構築事業委員
　練馬区　アニメ人材育成事業推進検討会議委員
　(株)東武カルチュア「LINEスタンプ講座」講師
　開志専門職大学　顧問

■ STAFF

作画・制作　　　　神村幸子
制作レイアウト　　濱田実穂　林晃

構成・シナリオ　　神村幸子
編集　　　　　　　中西素規（グラフィック社）
編集補佐　　　　　ゴーオフィス

■ 増補改訂版　STAFF

カバーイラスト　　神村幸子
カバー・表紙デザイン　鈴木陽々・川井羅々
　　　　　　　　　　（ヨーヨーララランデーズ）
DTP　　　　　　　斉藤恵子
校正　　　　　　　夢の本棚社
編集・進行　　　　塚本千尋（グラフィック社）

■ 協力

キャラクターデザイン　安彦良和
用語解説　大塚康生
（株）A-1 Pictures
（有）Wish
（株）サンライズ
（株）テレコム・アニメーションフィルム
（株）旭プロダクション
（有）ブレインズ・ベース
神戸芸術工科大学

CG　　堀内良平
写真　　川村素代

アニメーションの
きそちしきだいひゃっか
基礎知識大百科
増補改訂版

2020 年 3 月 25 日 初版第 1 刷発行
2021 年 1 月 25 日 初版第 2 刷発行
2021 年 11 月 25 日 初版第 3 刷発行
2023 年 5 月 25 日 初版第 4 刷発行

著者　　　　神村幸子
発行者　　　西川正伸
発行所　　　株式会社グラフィック社
　　　　　　〒 102-0073
　　　　　　東京都千代田区九段北 1-14-17
　　　　　　tel.03-3263-4318（代表）
　　　　　　03-3263-4579（編集）
　　　　　　fax.03-3263-5297
　　　　　　郵便振替　00130-6-114345
　　　　　　http://www.graphicsha.co.jp/
印刷・製本　図書印刷株式会社

ISBN978-4-7661-3331-8　C2071
Printed in Japan